名碑名帖
完全大观

四三

欧阳询皇甫诞碑

大家书院系列

胡有金
文师华 ◎编著

江西美术出版社
全国百佳出版社

图书在版编目（CIP）数据

欧阳询皇甫诞碑 / 胡有金，文师华编著 . -- 南昌 ：
江西美术出版社，2019.1
（名碑名帖完全大观）
ISBN 978-7-5480-4347-8

Ⅰ．①欧… Ⅱ．①胡… ②文… Ⅲ．①楷书-碑帖-
中国-唐代 Ⅳ．① J292.24

中国版本图书馆 CIP 数据核字 (2018) 第 273201 号

江西美术出版社邮购部
联系人：熊　妮
电话： 0791-86565703
QQ：3281768056

MINGBEI MINGTIE WANQUAN DAGUAN
名碑名帖完全大观·欧阳询皇甫诞碑
胡有金　文师华　编著
江西美术出版社出版发行
（南昌市子安路 66 号）
http//www.jxfinearts.com
E-mail:jxms@jxpp.com
邮编 330025　电话 0791-86565506
全国新华书店经销
江西千叶彩印有限公司印刷
开本 870×1010　1/8　印张　28
2019 年 1 月第 1 版　2019 年 1 月第 1 次印刷
ISBN 978-7-5480-4347-8
定价：65.00 元

出 版 说 明

改革开放以来，传统书法教育取得了长足的发展。特别是近年来，国家倡导弘扬中华优秀传统文化，传统书法开始走出艺术的象牙塔，来到寻常百姓中间，学习传统书法已成为我国精神文明建设一道亮丽的风景线。随着传统书法教育的普及开展，书法爱好者渴望能完整细致地了解、临习和阅读古人留下的碑帖名作。而先贤们留下的碑帖名作无论书法和文本、形式与内容，均与现代生活相去甚远。由于千百年来风雨侵蚀、捶拓剥落等原因，其中的许多碑帖漫漶严重，有些字已很难辨识。再说许多传世书迹字径很小，其中又夹杂着大量的通假字、异体字、古字等，致使今天的书法爱好者面对传统碑帖，往往望而却步。众所周知，传统书法是一门非常强调技法训练的艺术，需要持之以恒的实践。临习古圣先贤的法帖，是学习传统书法的不二法门。然而，今天的书法爱好者大多是上班族、在校学生以及老年朋友。他们或时间紧张、少有余暇，或年老体弱、视力不济，因而迫切祈望能够拥有一套入门浅易、阅读轻松、临习便捷、功效明显的书法普及读物。

为此，江西美术出版社盛情邀请全国经验丰富的书法教育家和古汉语文学功底深厚的书法研究专家联袂编写了这套《名碑名帖完全大观》丛书。本丛书践行"以人为本"的出版理念，在全国传统碑帖出版中，首倡"完全大观"的呈现方式，将传统碑帖字适当放大，有的根据实际情况适度修复；对原碑帖中因极度漫漶而难以辨识的字，则根据有关研究成果和碑帖本身固有的法度，优选碑帖字中的相关笔画和部件，进行严谨的组拼，追求一笔一画的原汁原味，仅供读者参阅。本丛书力求还原传统碑帖字的本来面目，使碑拓字字口清晰，墨本字墨迹毕现，将其完完全全、淋漓尽致地呈现出来，以利于初学者临习，使其尽快入帖。其次，书法教育家和研究专家对书法大师及其作品所作的评介，以及就笔法、偏旁部首、结体、章法、风格等书法本体元素所作的详尽和独到的解析，为书法爱好者临习传统碑帖打开了方便之门；"原碑帖呈现"整体或局部展示碑帖的原态风貌；"从临摹到创作"旨在帮助读者正确把握书法学习规律。第三，本丛书十分注重碑帖文本的阅读价值及其对碑帖临习的重要作用，先后编排了同步简繁并陈的释文、整篇标点简体原文及相应的通俗简体译文，对原文中的冷僻疑难字还标注了汉语拼音和同音字，让读者既能便捷地临习碑帖，又能完全通畅地阅读和理解文本，极大地提高临习功效，获得多元的阅读收益，全面提高书法文化素质。此外，本丛书采用定制的专用特种纸印刷，让读者免受反光刺眼之苦，能够全天候保护读者的眼睛，凸显人文关怀。

本书原碑拓范字和基本技法的内容由胡有金负责，其余的内容由文师华承担。全书具备完全的范字形体、完善的临习功能和完整的阅读内容，具有很强的针对性、指导性、实用性、可读性和观赏性，希望能成为广大书法爱好者初学《皇甫诞碑》的"良师益友"。

目 录

　　欧阳询（557－641），字信本，潭州临湘（今湖南长沙）人。祖籍渤海千乘（今山东高青），自十世祖晋欧阳质避祸南迁，遂为潭州豪族。其父欧阳纥任广州刺史。陈宣帝太建元年（569），欧阳纥据广州起兵反叛朝廷，次年兵败伏诛，祸及全家。欧阳询当时十四岁，由其父好友江总收养，江总教他习字作文。欧阳询敏悟过人，博观经史。开皇九年（589）陈朝灭亡，欧阳询随养父江总入隋，仕隋，为太常博士，与李渊交游甚厚。隋亡，欧阳询与虞世南作为降臣入唐。欧阳询时年65岁，任给事中，官太子率更令，弘文馆学士，封渤海县男，故又称"欧阳率更"、"欧阳渤海"，曾编《艺文类聚》一百卷，供唐诸王子阅读。

　　欧阳询是位全能的书法家。张怀瓘《书断》称他"八体尽能，笔力险劲，篆体尤精"。所谓八体，大概指大篆、小篆、隶、真、行、草以及飞白、章草诸书。欧阳询年轻时悉心碑帖，宋李昉《太平御览》引《国史纂》载：一次欧阳询出行，在野外见到西晋索靖所书石碑，"驻马观之，良久而去。数步，复下马伫立。疲则布毯坐观，因宿其旁，三日而后去"。索靖擅长章草，笔画具有"银钩虿尾"之势，梁人袁昂《古今书评》喻之为"飘风忽举，鸷鸟乍飞"。其劲健的笔力气势对欧阳询有直接影响。《旧唐书》卷189上《欧阳询传》称欧阳询"初学王羲之书，后更渐变其体"。宋《宣和书谱》卷八云："询喜字，学王羲之书，后险劲瘦硬，自成一家。""晚年笔力益刚劲，有执法面折廷争之风，或比之草里蛇惊，云间电发，至其笔书功巧，意态精密俊逸处，而人复比之孤峰崛起，四面削成，论者皆非虚誉也。"欧阳询能写一手好隶书，贞观五年《徐州都督房彦谦碑》（74岁书）就是他的隶书作品。他的楷书受到汉隶、王羲之、王献之父子及隋代《董美人墓志》等碑刻的影响。究其用笔，方圆兼备而劲险峭拔，其中竖弯钩等笔画仍含隶意。他吸取了隋碑方正峻利的特点，又融合二王书法的秀骨清神，形成平正中寓险劲的独特风格，又称"率更体"。他还注重对楷书法度的研究，他的《三十六法》探讨了楷书结构、章法中的欹与正、虚与实、主与次、向与背等多种关系。

　　欧阳询书法在唐初影响很大，《旧唐书·欧阳询传》称他"笔力险劲，为一时之绝。人得其尺牍文字，咸以为楷范焉。高丽甚重其书，尝遣使求之。高祖叹曰：'不意询之书名，远播夷狄，彼观其迹，固谓其形魁梧耶！'"当时王公大臣的碑志多由他书丹，即使是宰相杜如晦的墓碑，序铭出自虞世南之手，书法却出自欧阳询之笔。　欧阳询的书法创作以楷书为最，所写的《化度寺邕禅师舍利塔铭》（74岁书）、《九成宫醴泉铭》（75岁书）、《虞恭公温彦博碑》（81岁书）、《皇甫诞碑》（贞观年间书）被称为唐人

楷法第一，其中《九成宫醴泉铭》最负盛名。他的行楷书《张翰帖》（藏北京故宫博物院）、《梦奠帖》（藏辽宁省博物馆）、《行书千字文》（现藏辽宁省博物馆）等。

《皇甫诞碑》，全称《隋柱国左光禄大夫弘义明公皇甫府君之碑》，亦称《皇甫君碑》。唐于志宁撰文，唐欧阳询书。楷书28行，行59字。碑原在长安鸣犊镇皇甫川。明代移至西安碑林。

此碑是应皇甫诞长子皇甫无逸之请而撰书，但无书写年月。关于此碑书写时间，历来争论颇多，意见分歧很大。如明代安世凤《墨林快事》认为此碑立于隋朝，当为欧阳询早年所书；清代王澍《虚舟题跋》认为此碑立于唐高祖武德年间，是欧阳询盛年之作；宋代赵明诚《金石录》认为此碑刻立于唐太宗贞观年间，是欧阳询晚年之作。今人俞丰根据撰碑人于志宁、书丹者欧阳询两人所历官阶进行考证，认为此碑刻立于唐太宗贞观十年（636）以后，比《虞恭公碑》书刻时间早一年。俞丰还推测，此碑或因早年椎拓过甚，故字多磨灭，笔画细瘦，其风貌与人们常见的欧书代表作《九成宫》《虞恭公碑》有所不同。

此碑记述了隋代名臣皇甫诞的世系、为官经历，赞颂了皇甫诞辅君治国的才华、美德和为国尽忠的气节。碑文采用议论与叙事相结合的方式，大量运用典故，文辞简洁，气象高华。

此碑所书文字，用界格排列，法度严整，点画精到，一丝不苟。用笔方圆兼施，以方为主，斩钉截铁，凝重有力。横画、捺画、竖钩、竖弯钩收笔处已消除了隶书的痕迹，带有魏碑斩截劲峭的特点。横画收笔处棱角分明；竖画或如垂露，或似悬针，均刚劲挺拔，极为有力；捺画收笔处先重按再提走，出锋锐利；竖钩劲健有力，钩尖锋利；斜钩、弯钩、竖弯钩先略驻锋再向右上方出锋，如"盛、威、风（風）、光、冠"等字。有些撇画写成兰叶形状，细劲优美，如"府、左、媚、声（聲）、石、危、磨、展"等字。三点水第一点写成撇点，第二点顺带而下，从空中过渡到短挑，显得活泼优美，如"清、治、泾（涇）、淳、深、河、润（潤）"等字。此碑结构严谨，中宫收紧，字形方正而略带瘦长。有些字左边略低，右边略高，但斜侧度没有《九成宫醴泉铭》那么大，如"玄、安、华（華）、昔、持、情、精、虽（雖）、轩（軒）、信"等字。

此碑的风格可概括为于平正中见险峻，奇峭中藏灵秀。明代郑真《跋皇甫君碑》评曰："欧阳率更书如大将持戈，有特立不挠之势，若《皇甫君碑》，尤世所宝玩者。"明代杨士奇《书皇甫君碑后》称赞此碑："骨气劲峭，法度严整。"明代汪珂玉《珊瑚网》称此碑："笔画险劲，若铸铁所成。"清代梁巘（yǎn）《承晋斋积闻录》认为："欧《皇甫》《虞恭》二碑是一条路，是自成一家时，其用笔用意，折处是险，峭处是险。"清代孙承泽《庚子消夏记》指出："其笔带有汉人分法，是率更得意书。王元美云比之诸碑，尤为险劲。"清代杨守敬《学书迩言》评曰："欧书《皇甫诞碑》最为险劲。"张怀瓘《书断》称其"森焉如武库矛戟，此等是也。"这些评点均有助于我们理解《皇甫诞碑》的笔法、结体和风神气骨。对学习欧楷的书法爱好者而言，此碑堪称是又一重要范本。

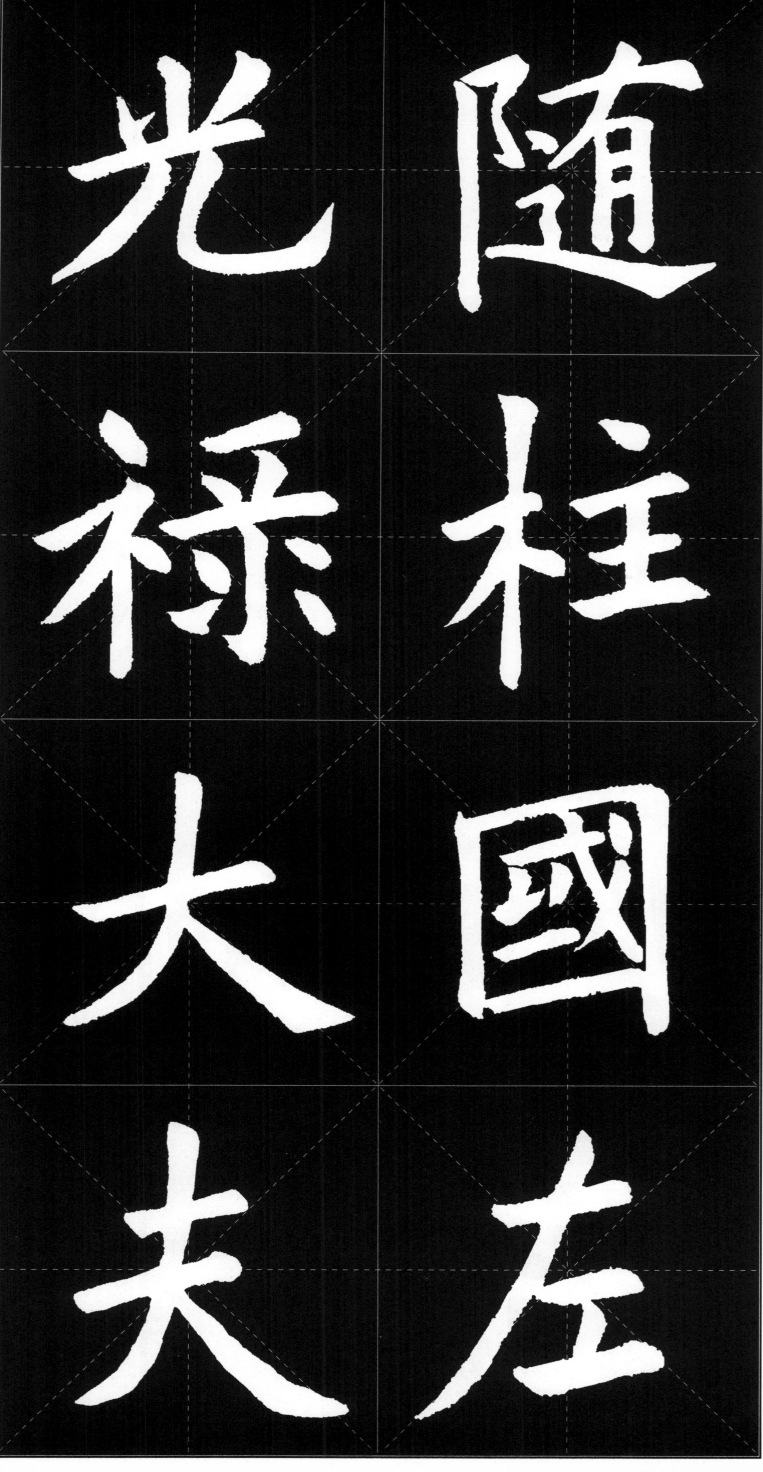

随柱国（國）左　光禄大夫

注：括号里的字表示繁体字或异体字

随柱国禄大夫陆夫

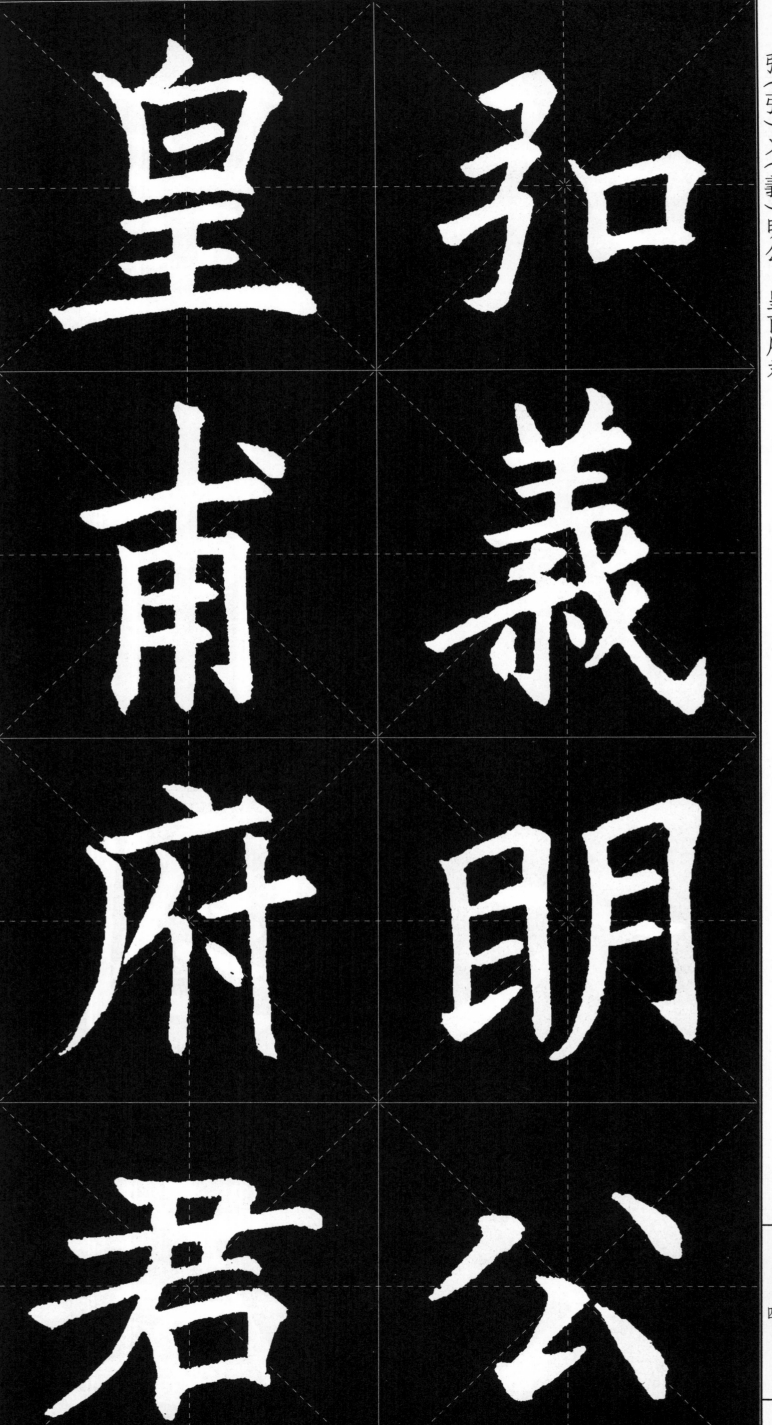

皇

甫

府

君

弘

義

明

公

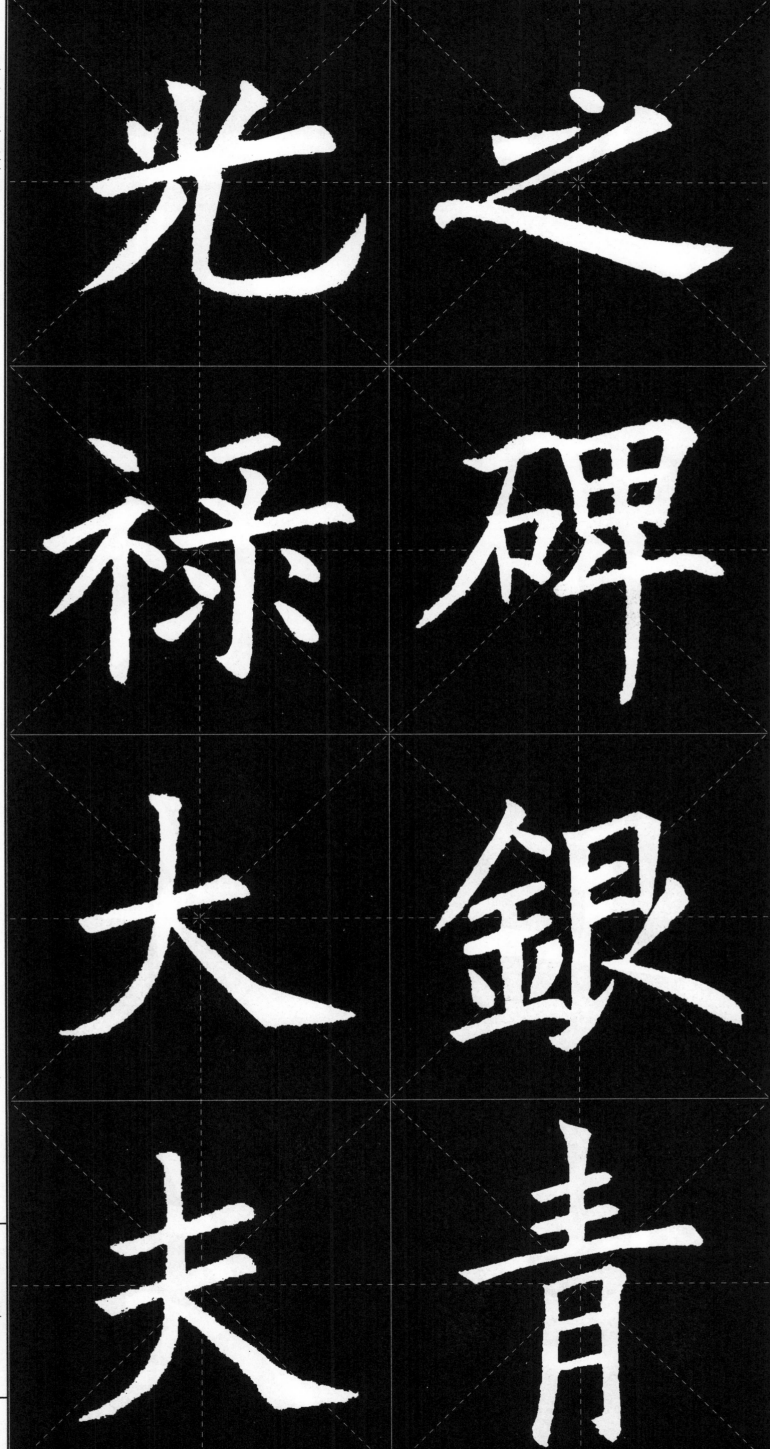

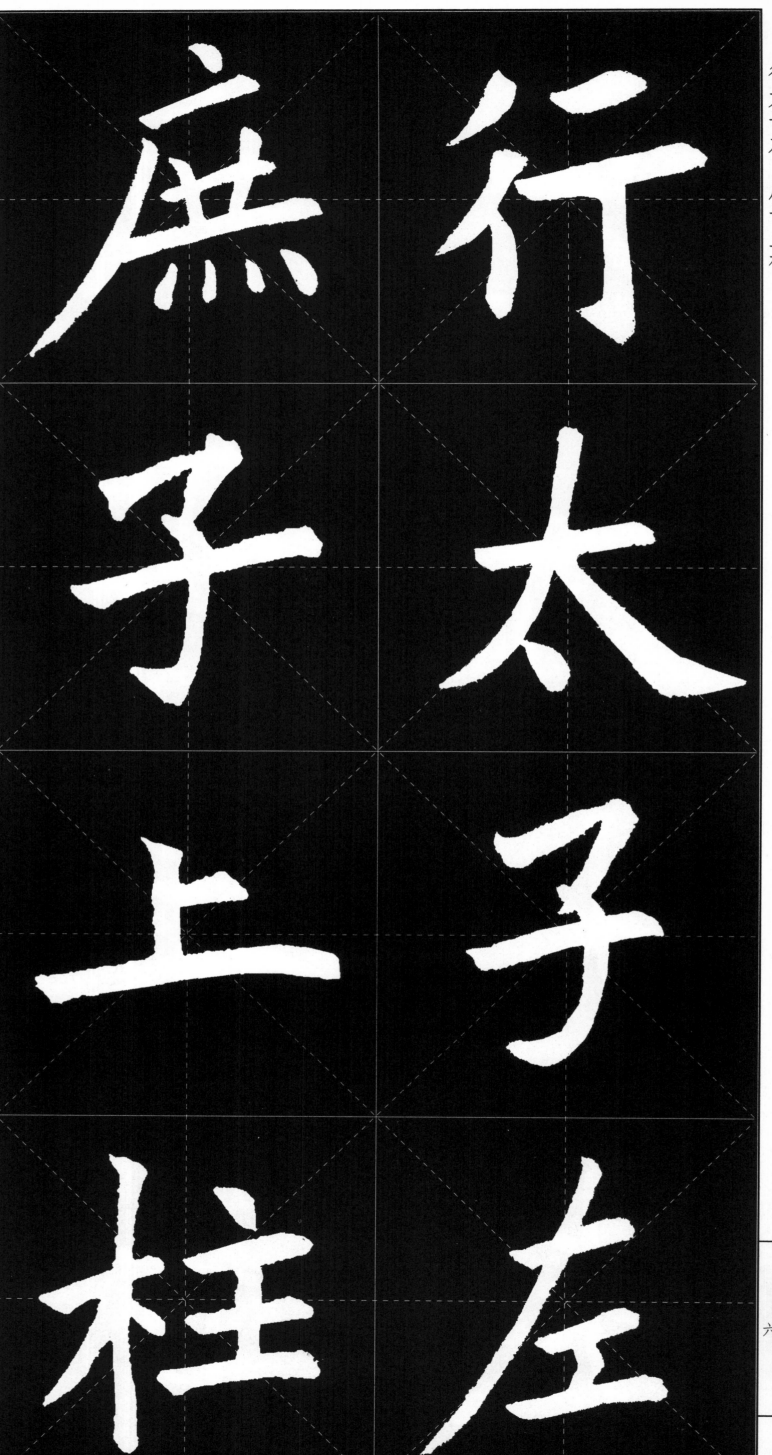

開

國

國

黎

公

陽

于

縣

志

寧

製

夫

素

秋

肅

煞

劲

疾

草

風

标

杮

標

世

扵

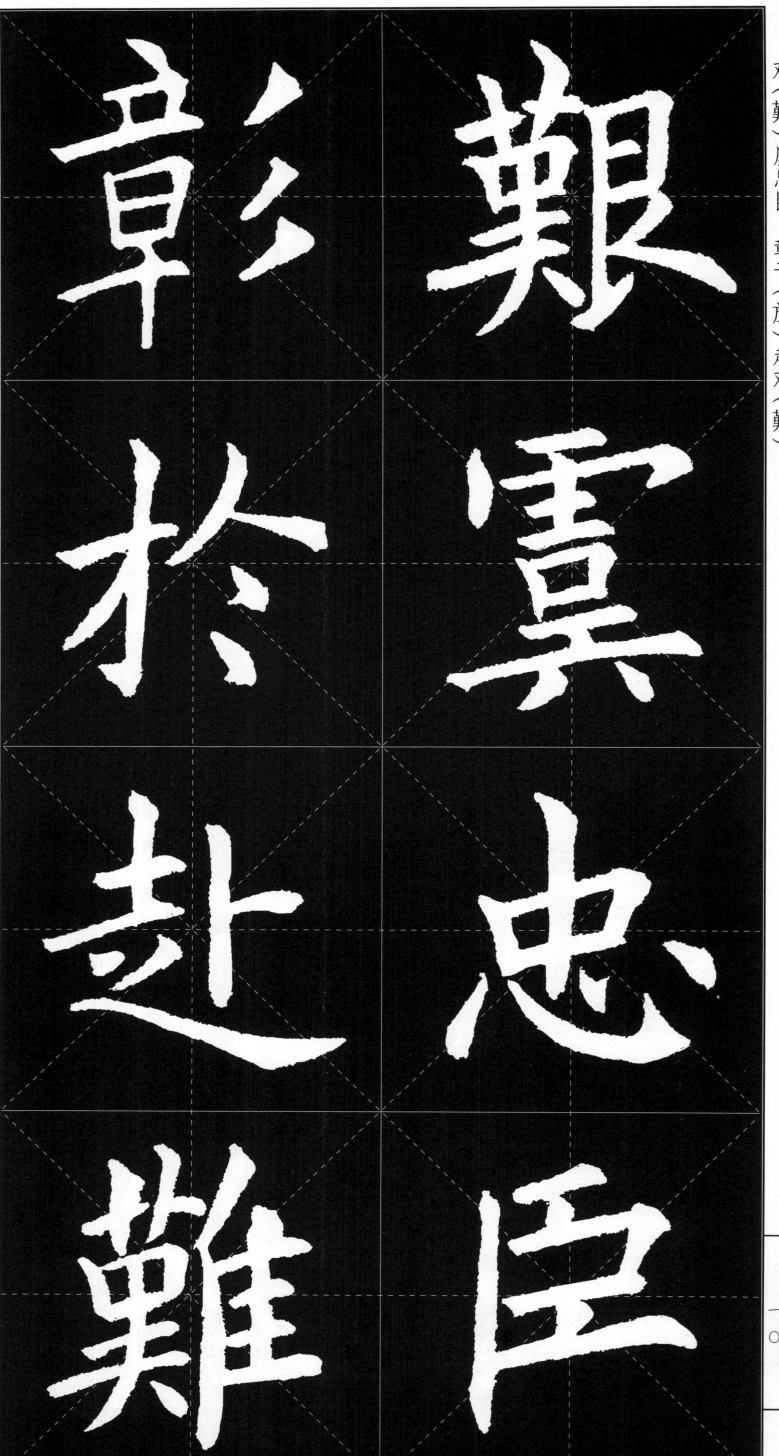

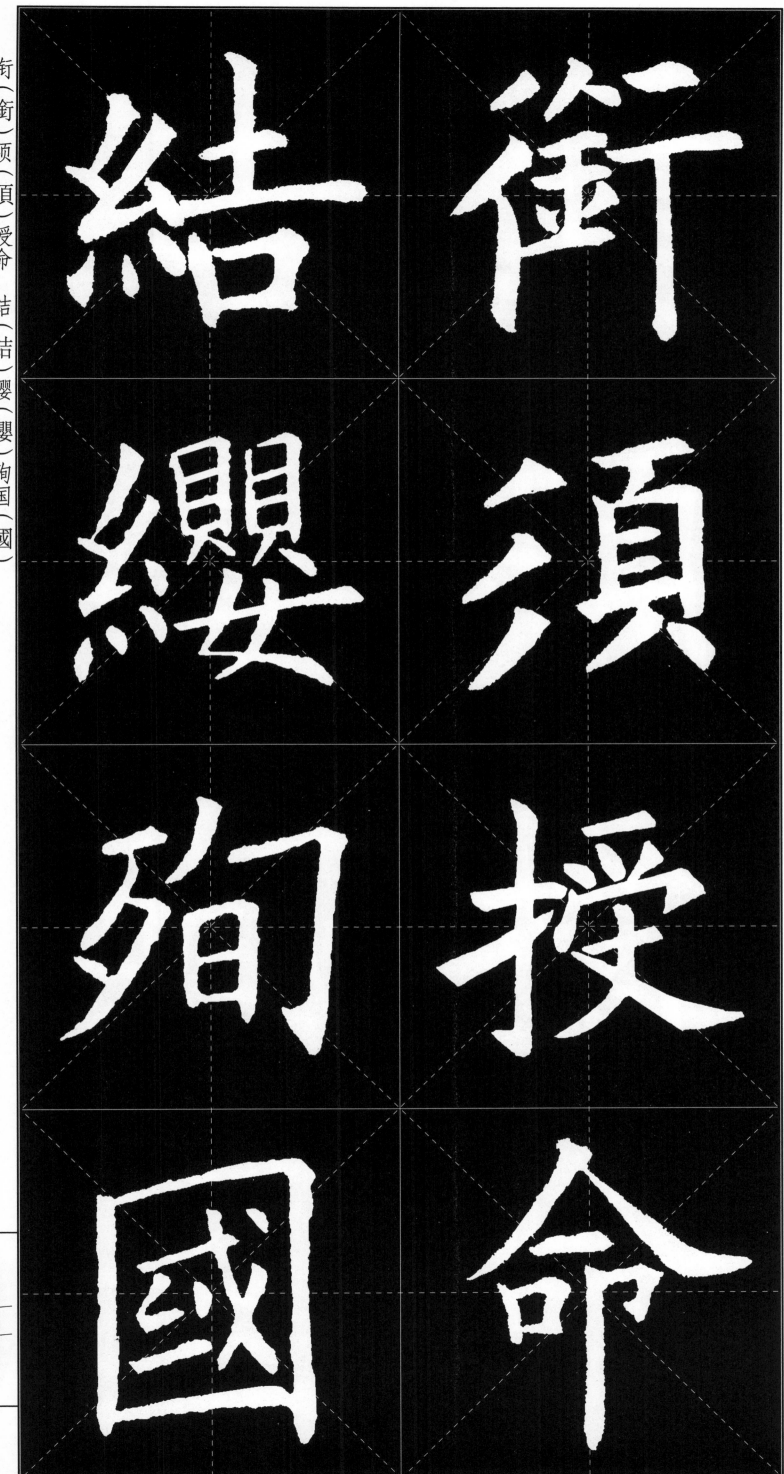

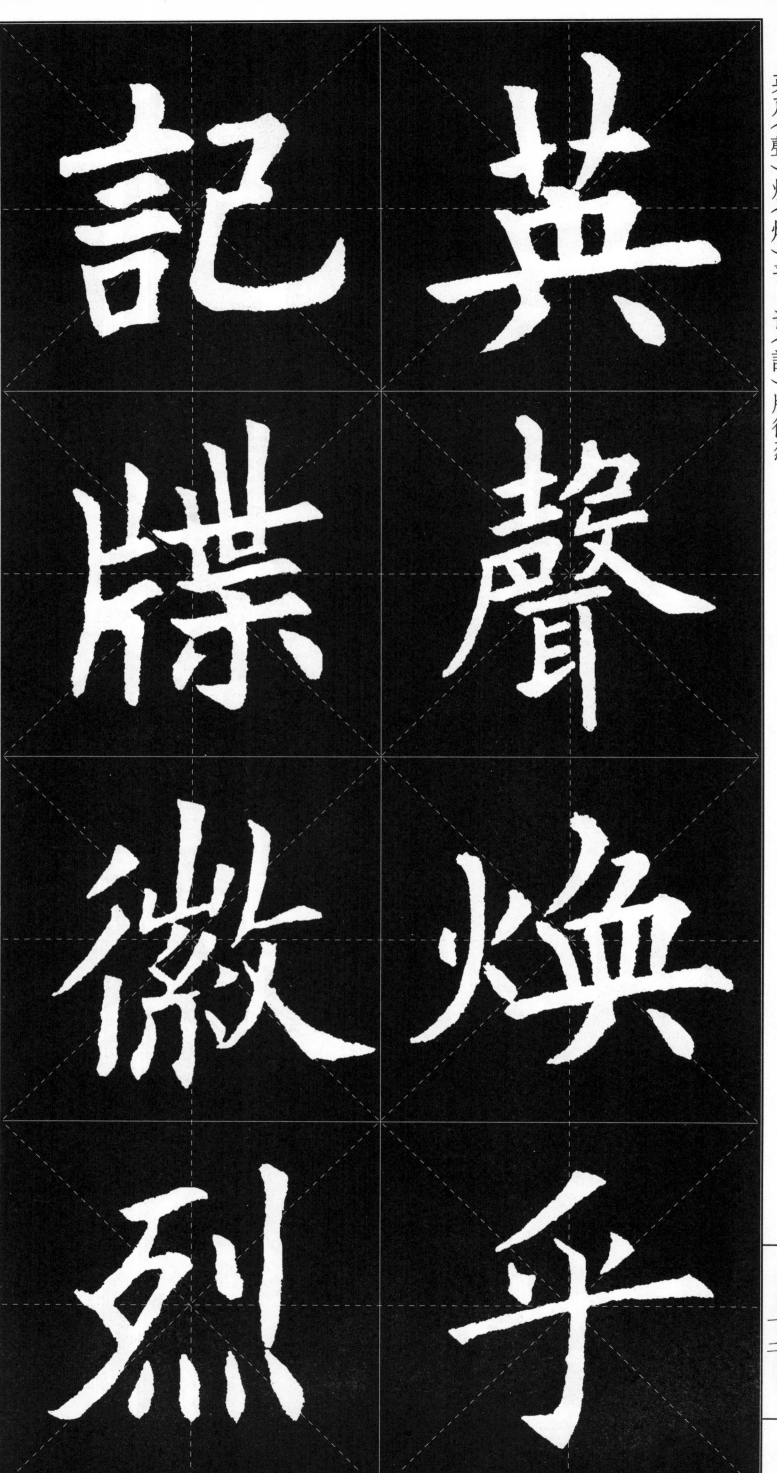

著于（於）旂常

岂（豈）若岬（豐）起

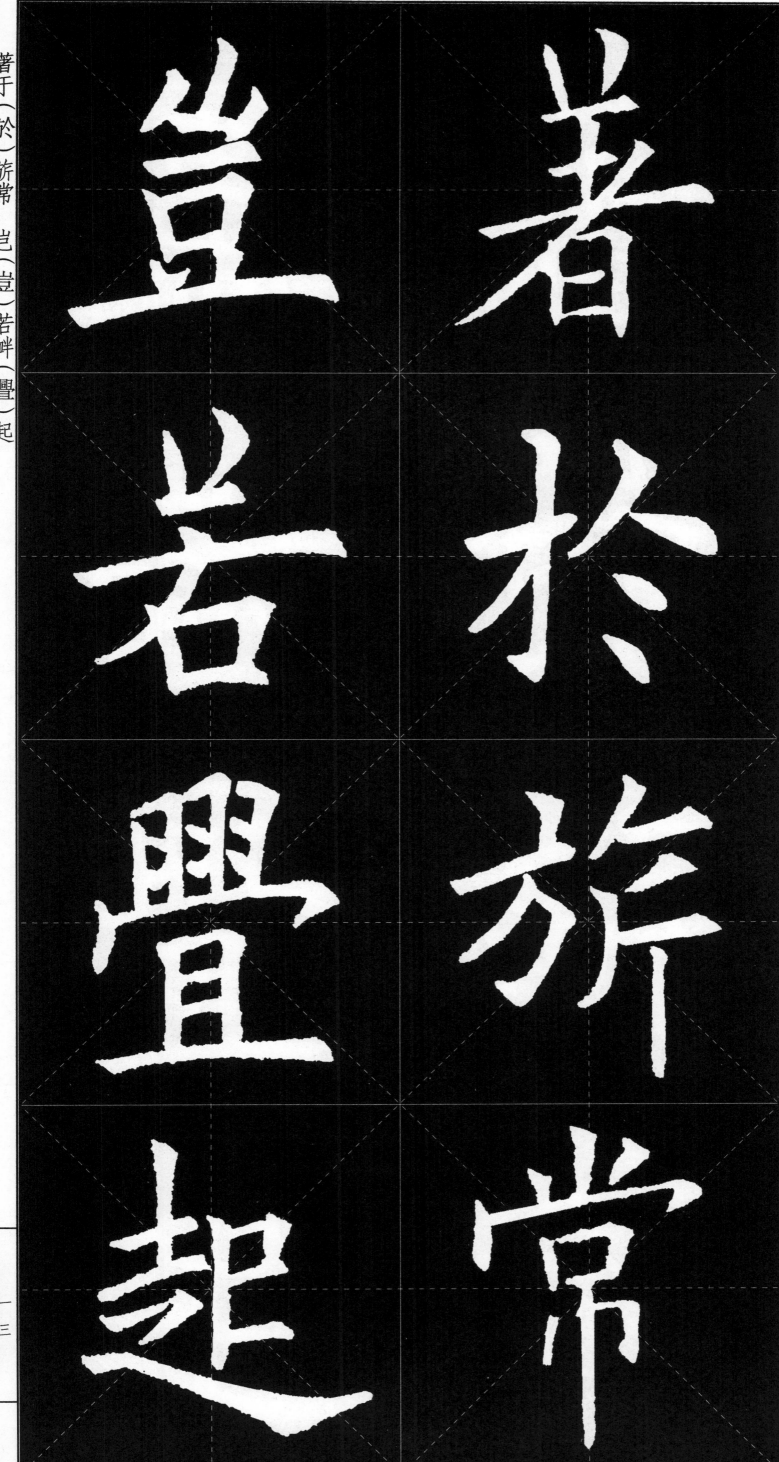

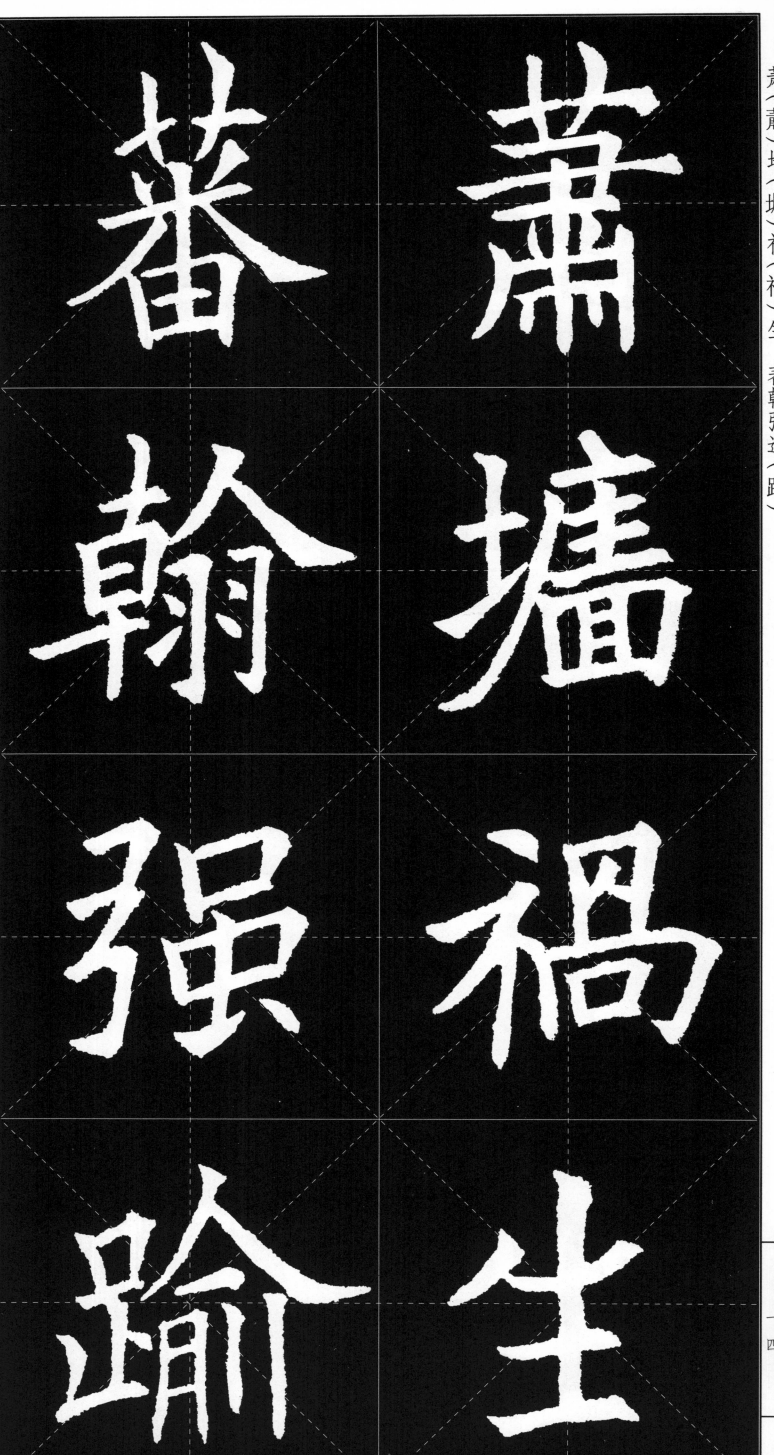

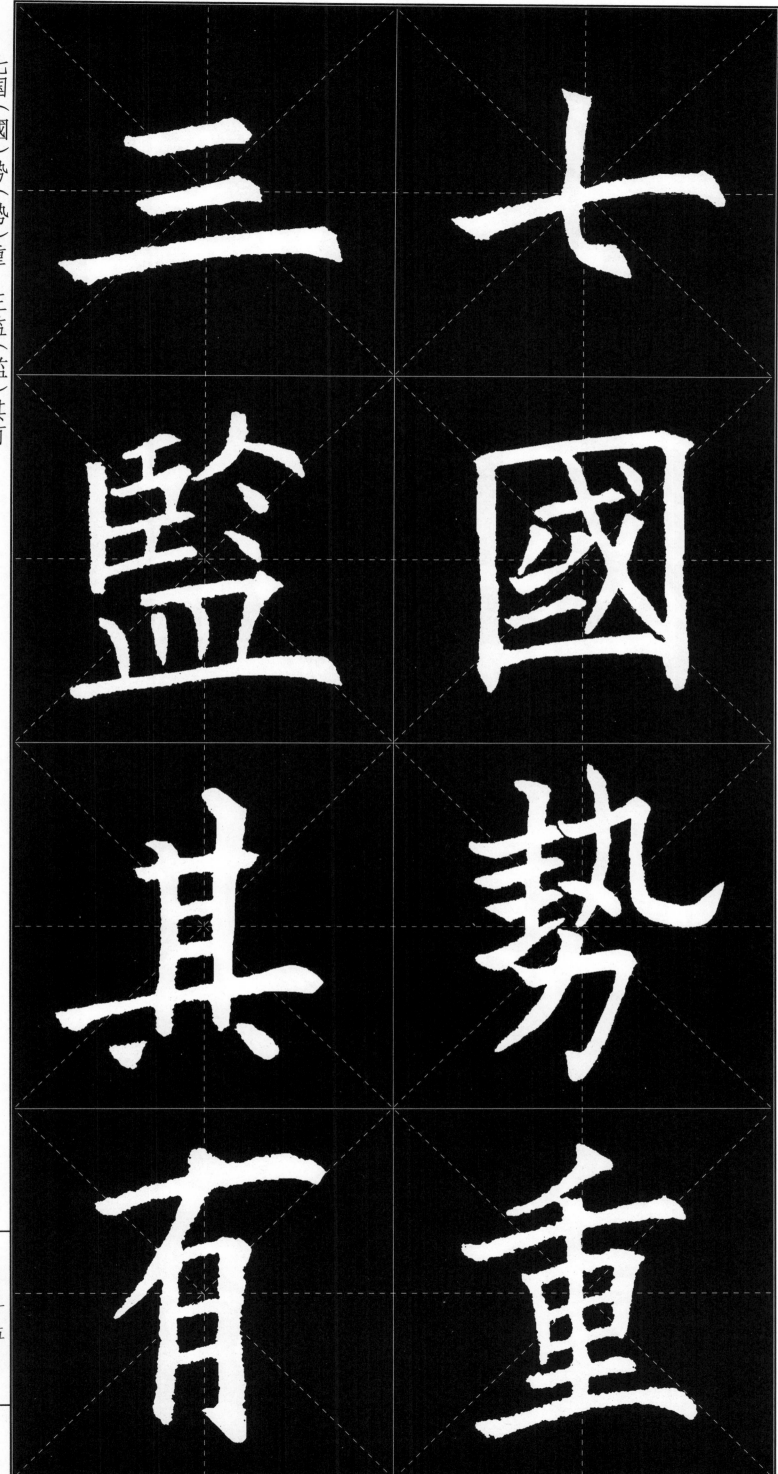

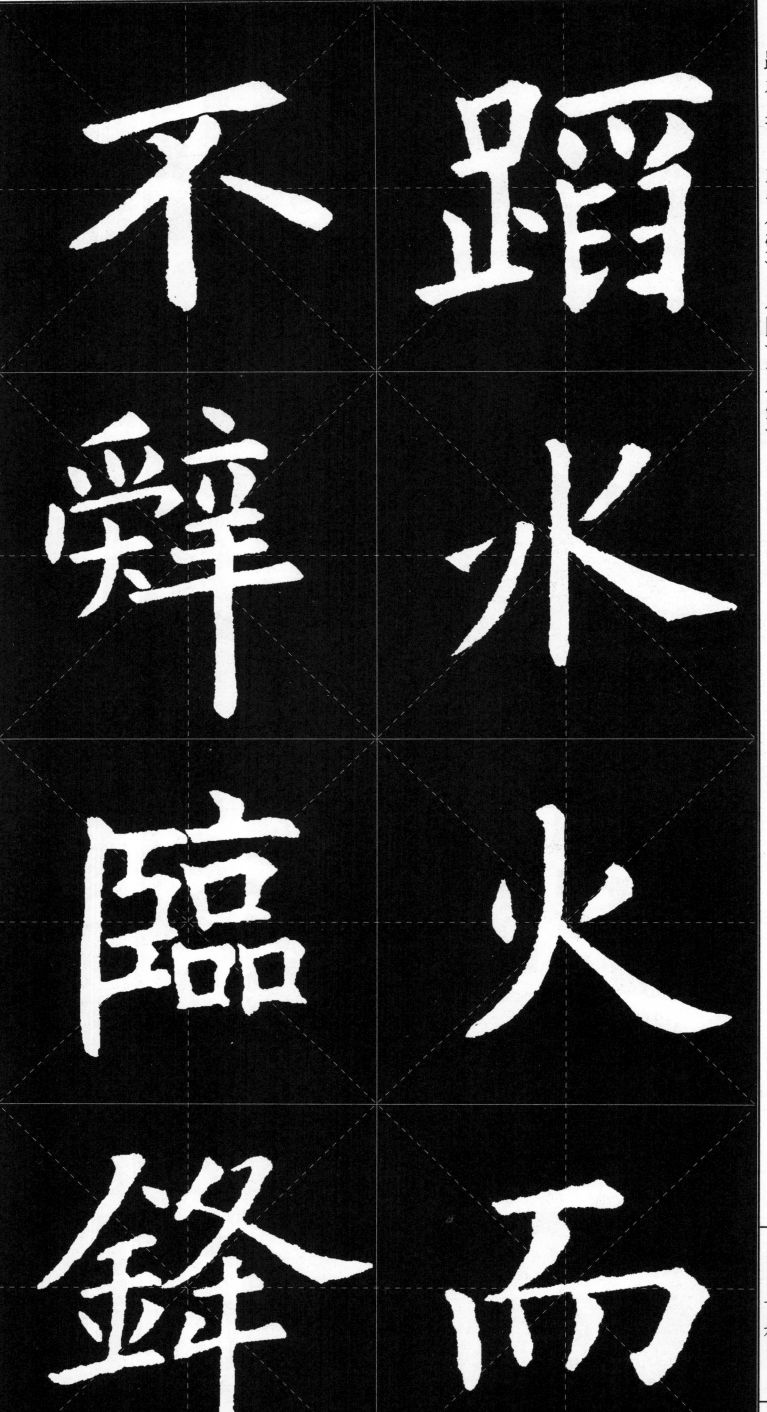

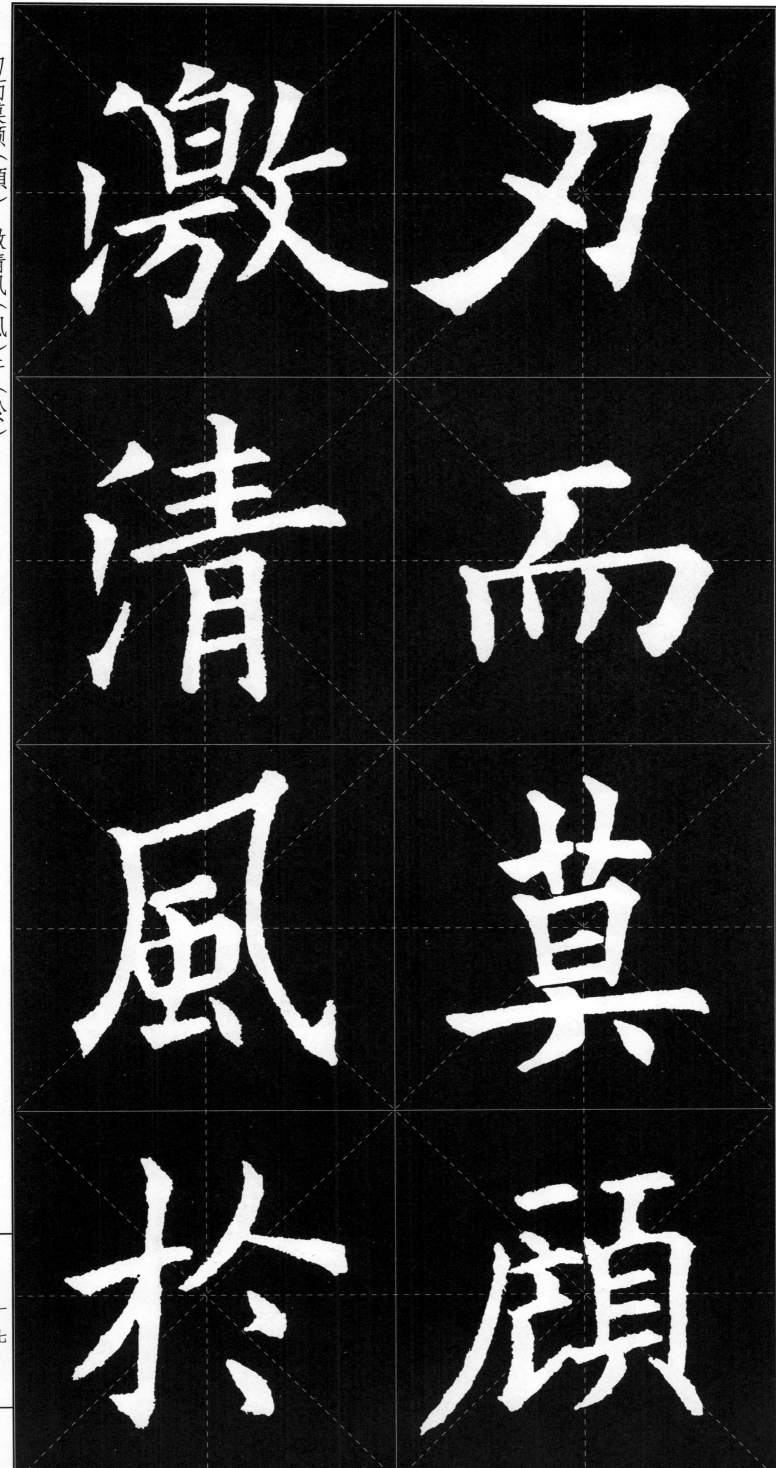

節 後

於 葉

當 抗

時 後

義

者

明

見

公

之

羲

弜

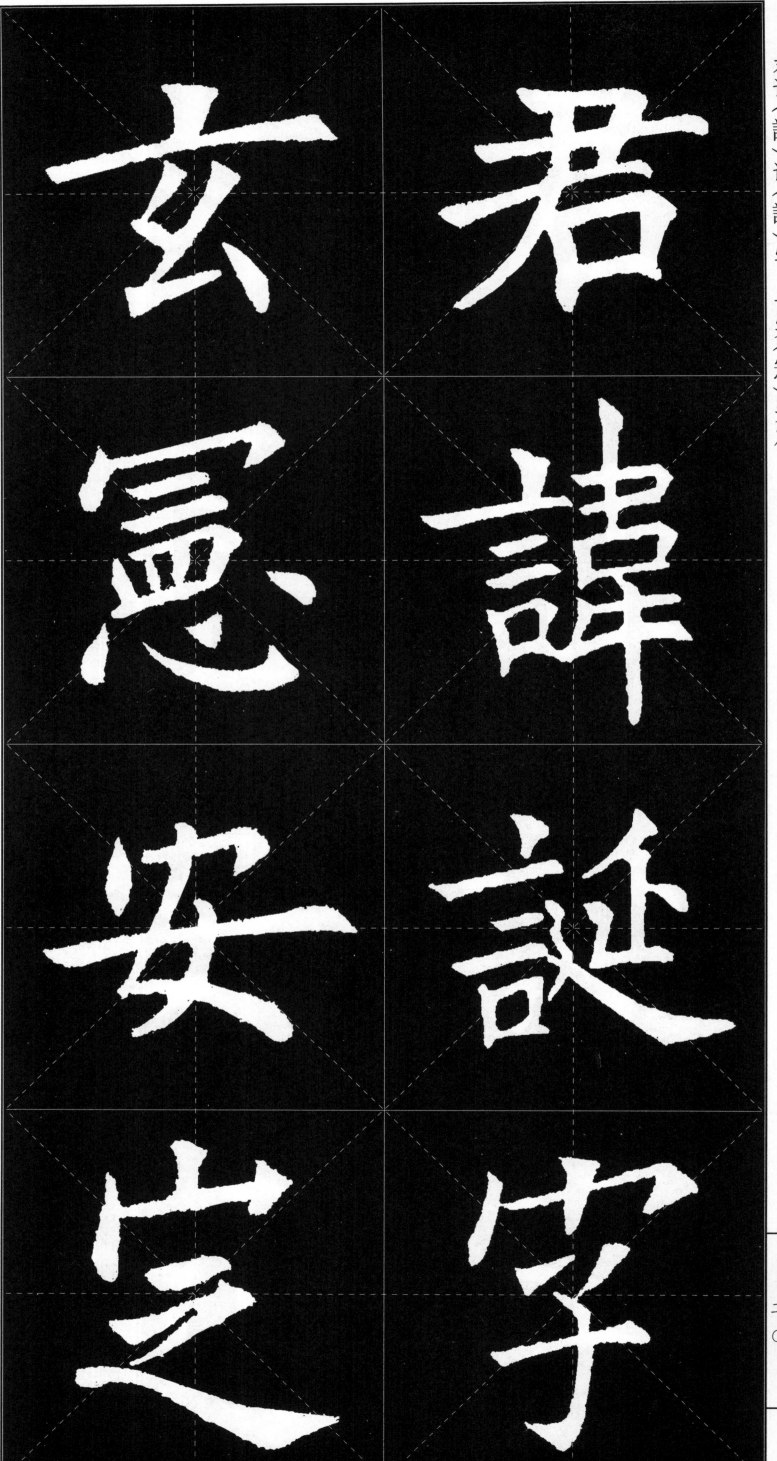

朝

郮

人

也

昔

立

劾

長

丘樹績東郡太尉裂

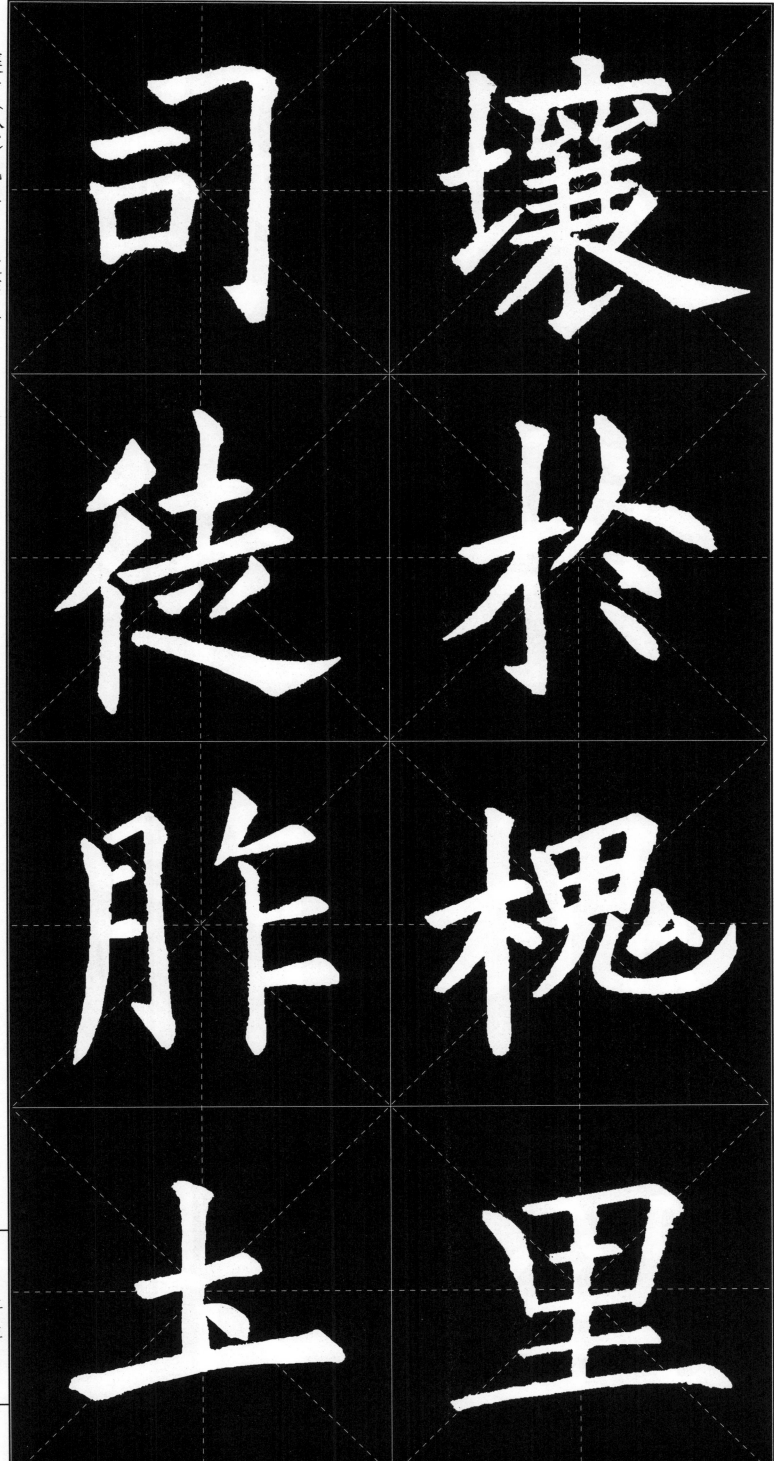

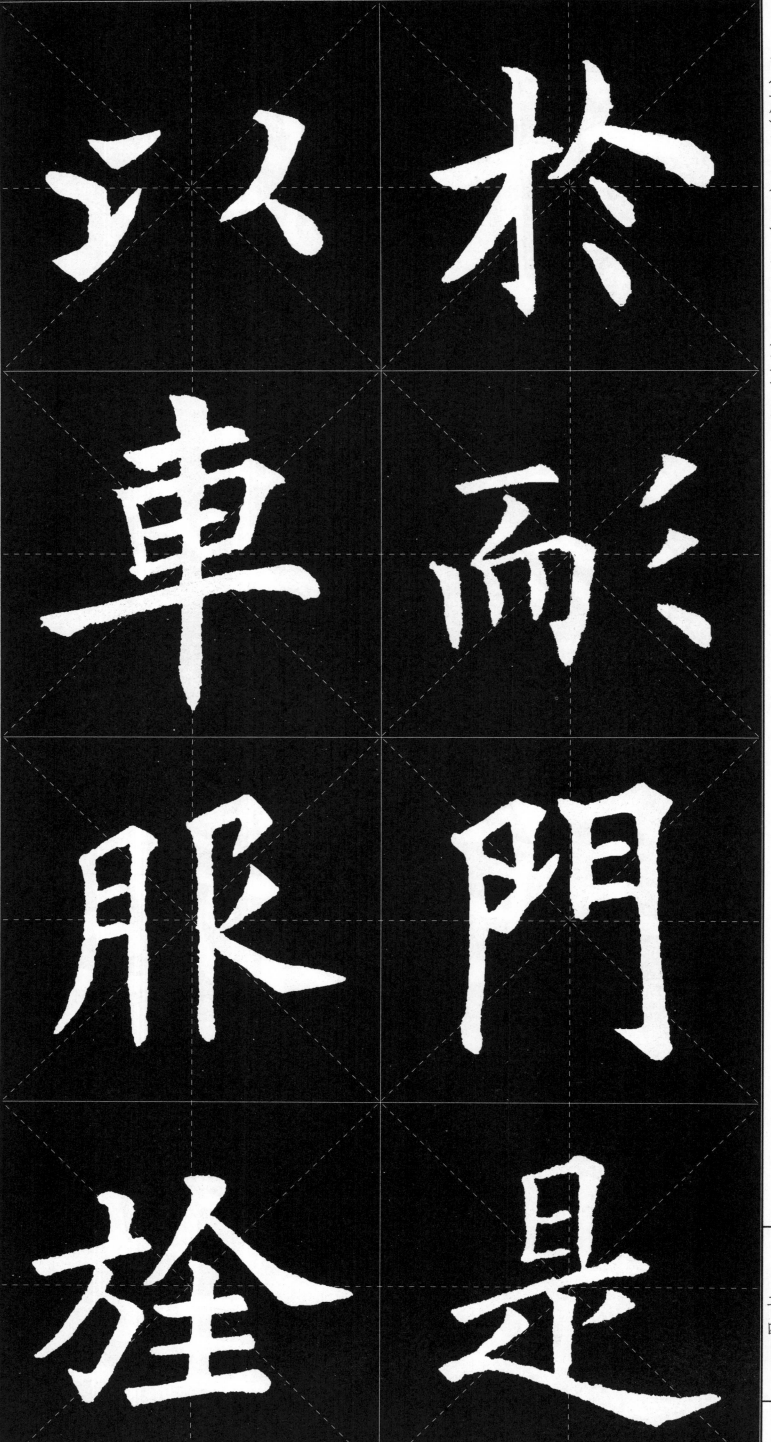

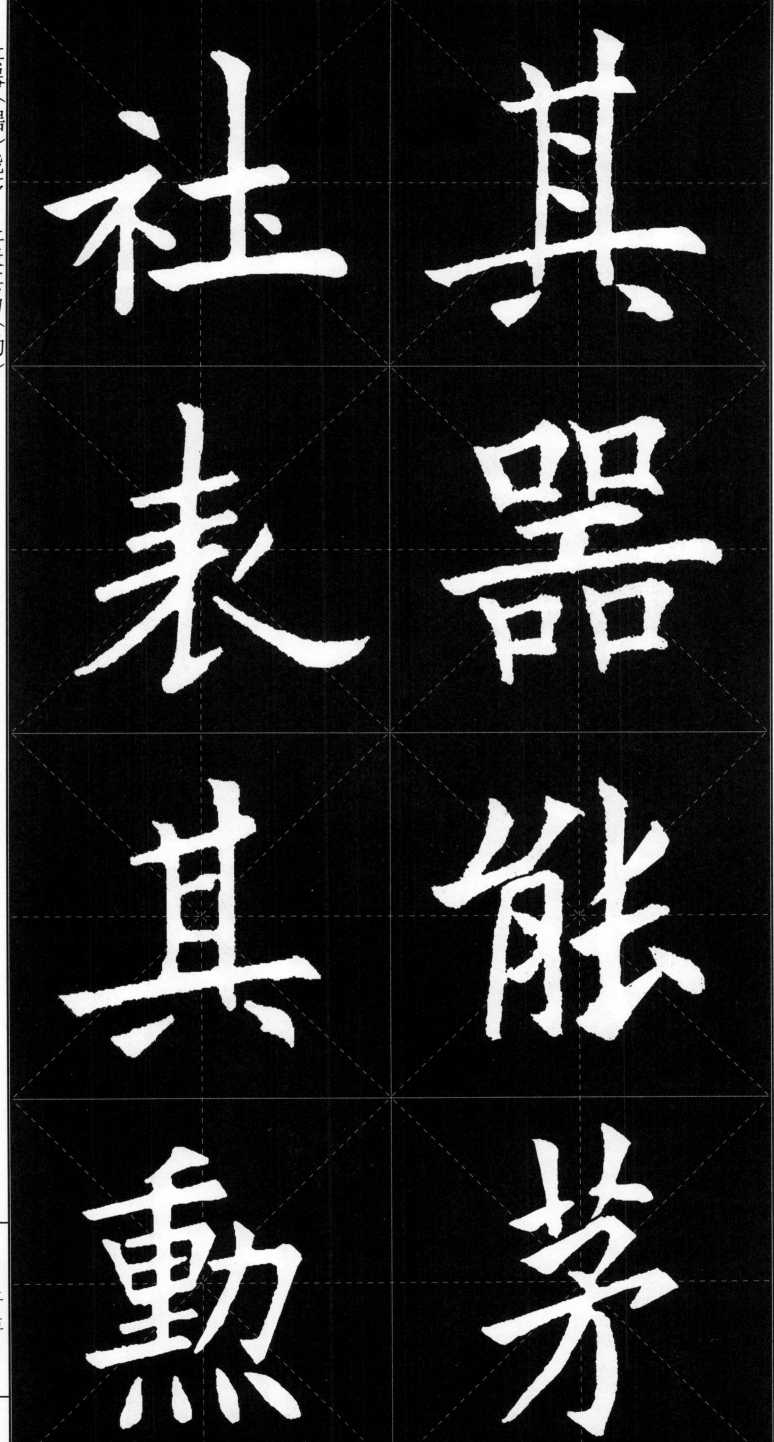

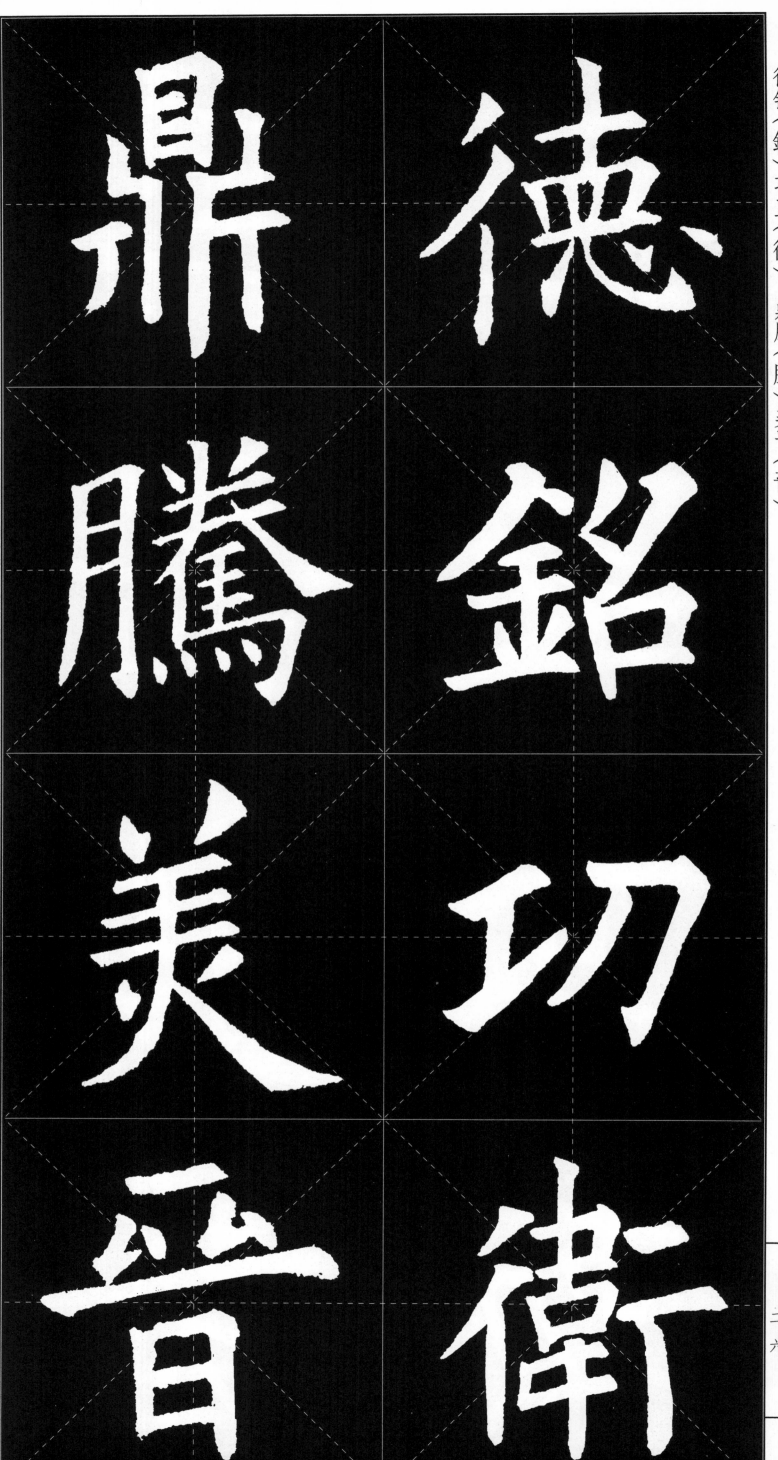

於

鍾

國

盛

髙

族

華

冠

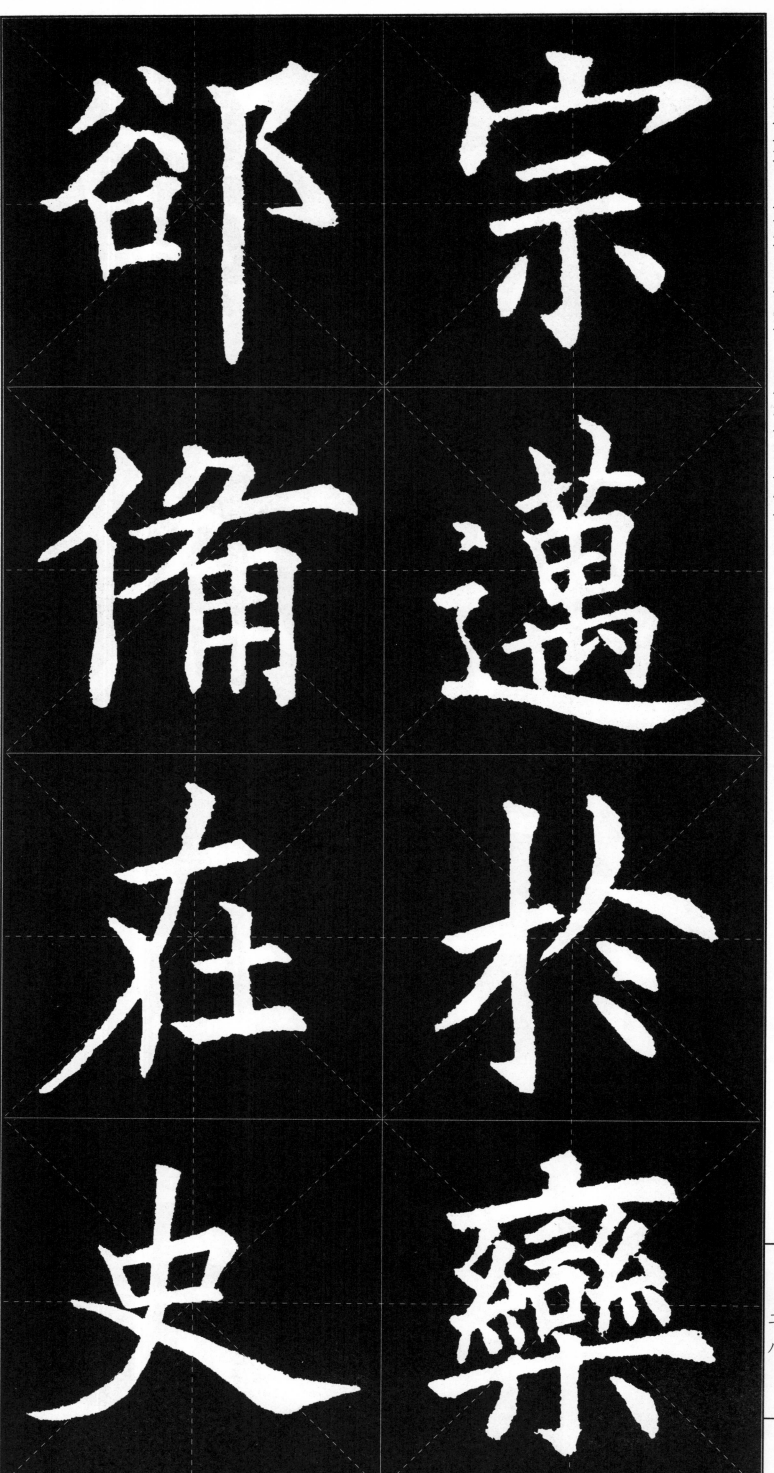

華 使 持 節
龍 驤 將 軍

梁

州

刺

史

润

木

暉

潤

持

節

散

騎

常

侍

車

騎

隆 抟

垂 始

天 搏

坠 早

羽

父

璠

使

持

節

驃

騎

大

將

軍

開

府

儀

同

衆

司

長

隨

樂

州

恭

剌

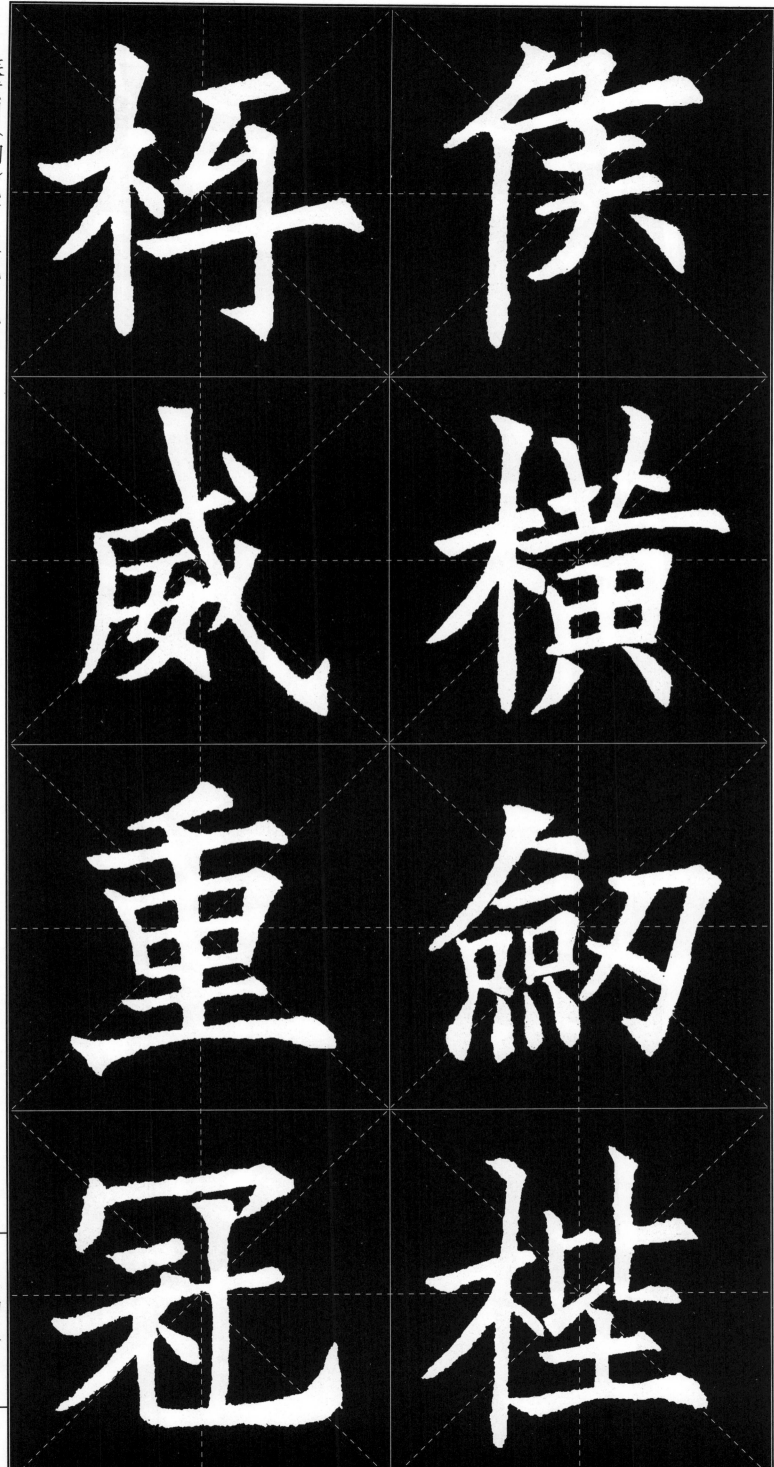

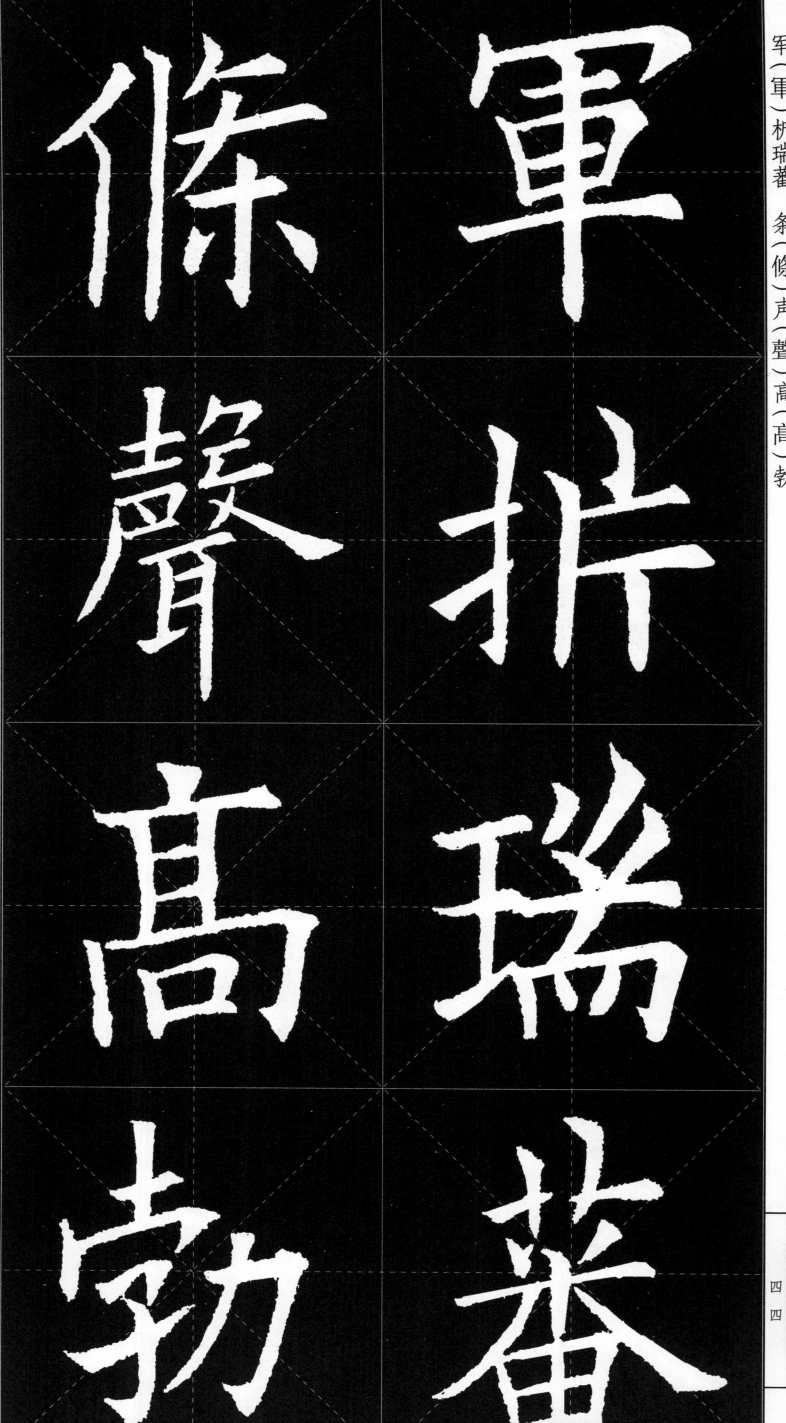

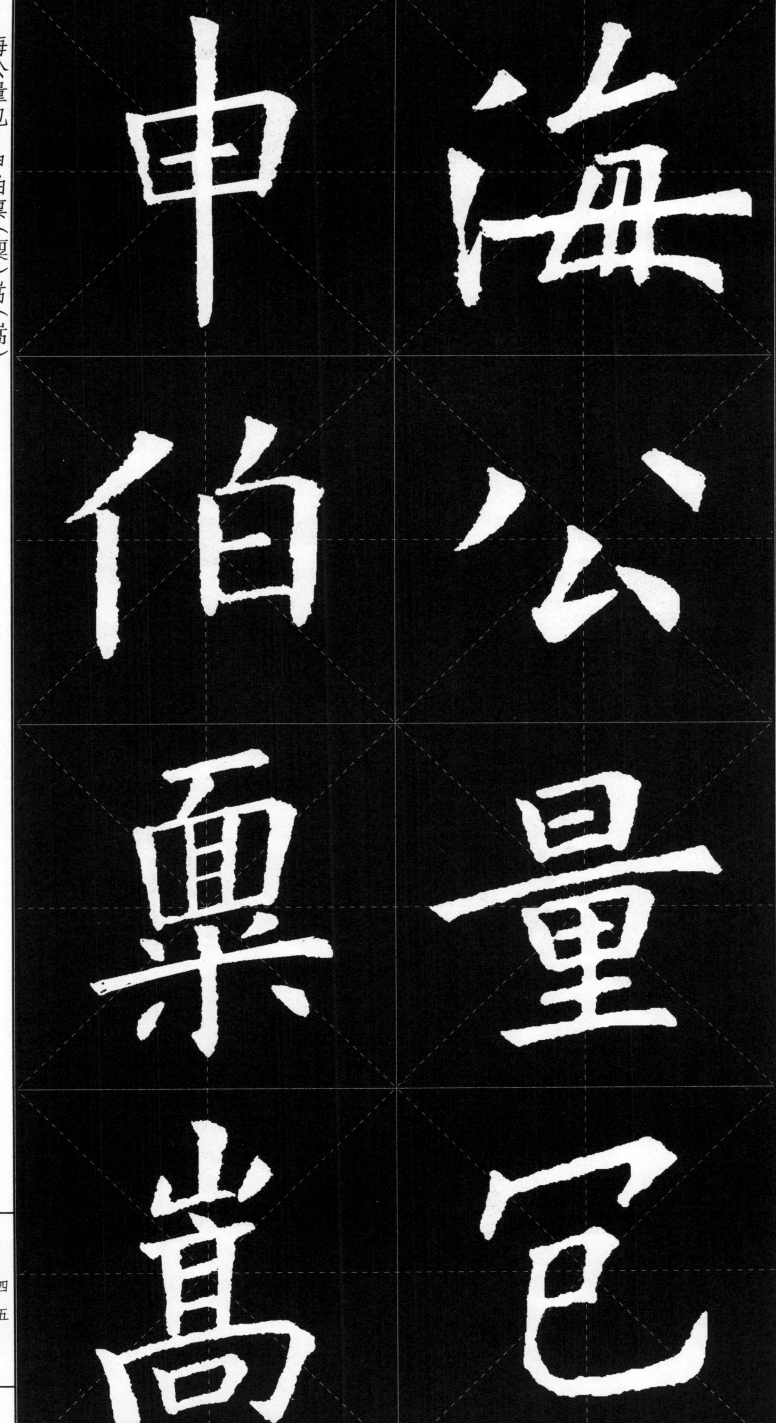

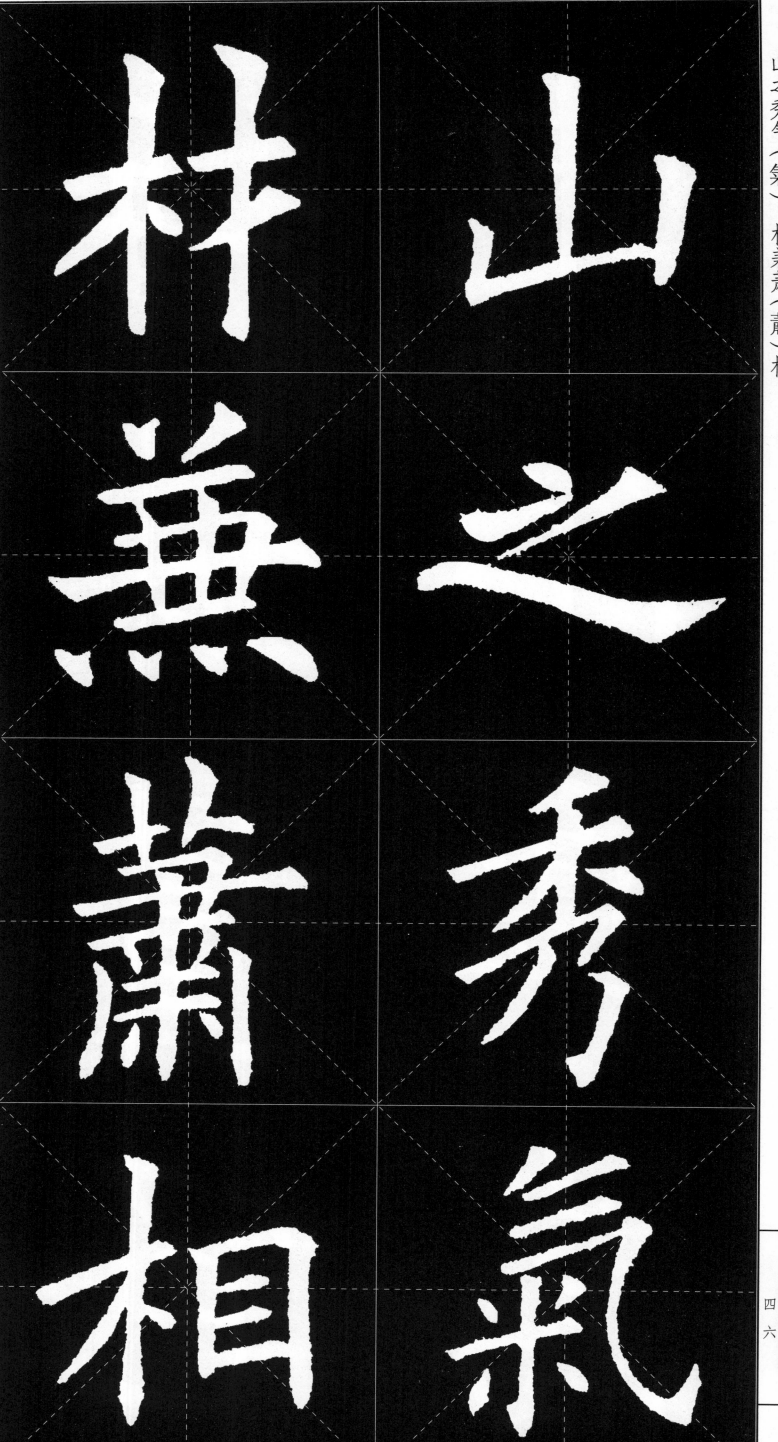

降昂纬（緯）之 淑（淑）精据（據）德

橋

犀

梓

象

鋒

百

劗

練

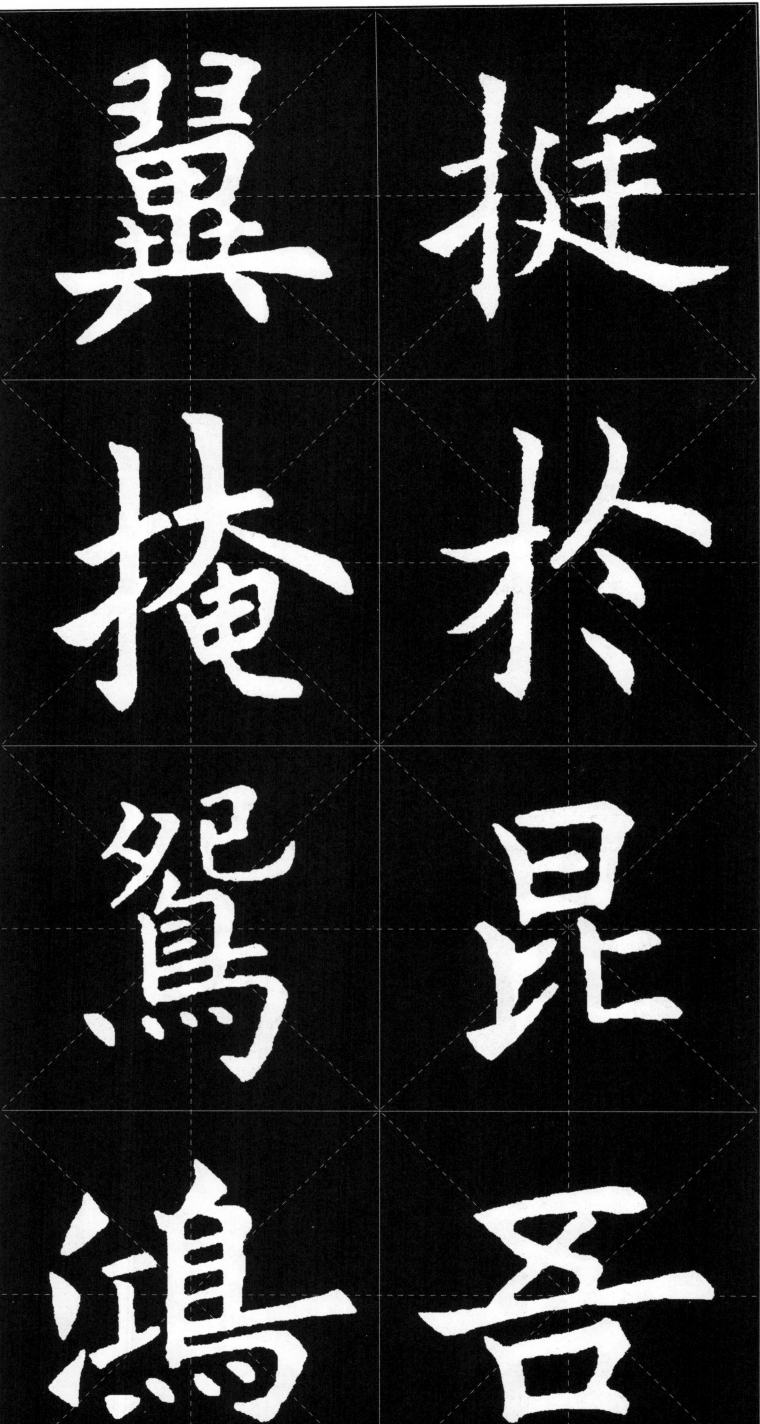

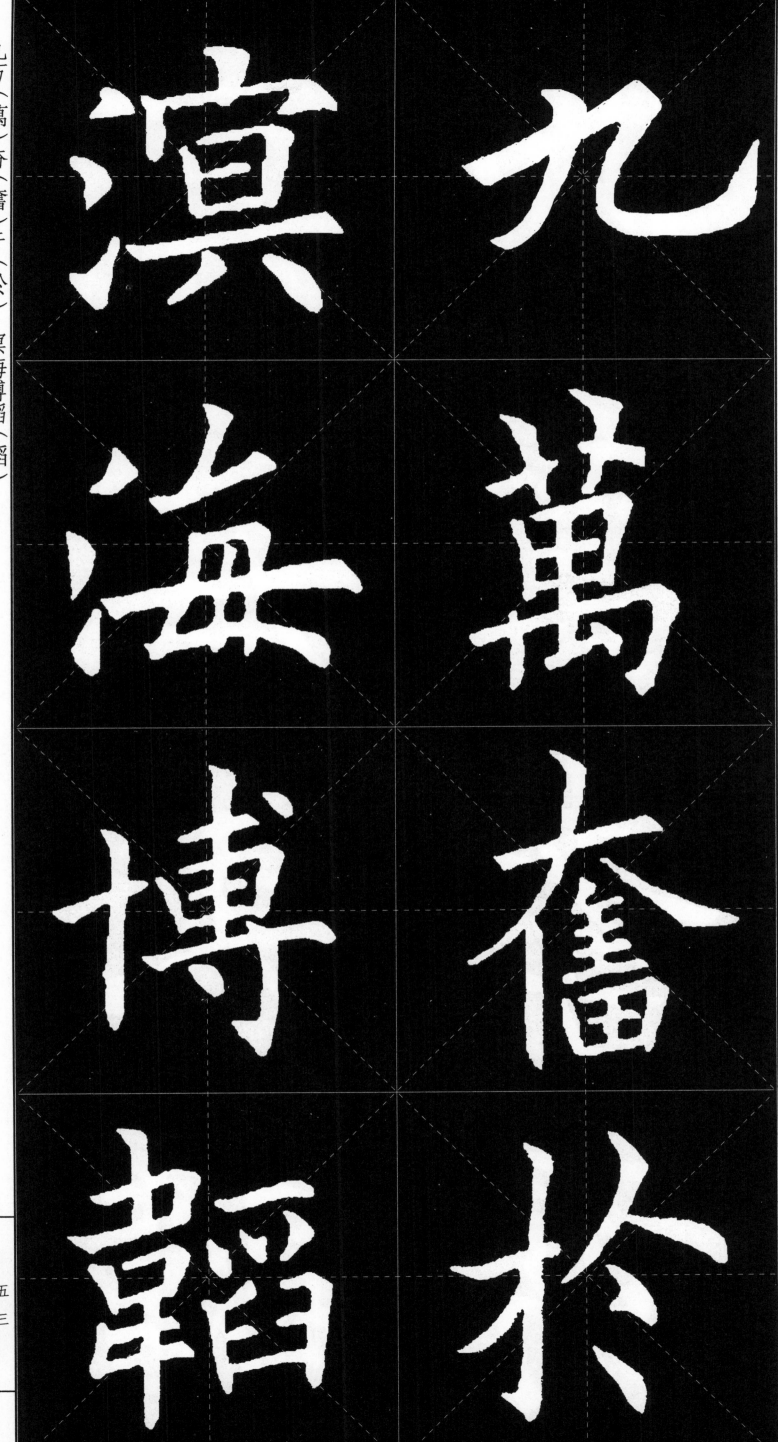

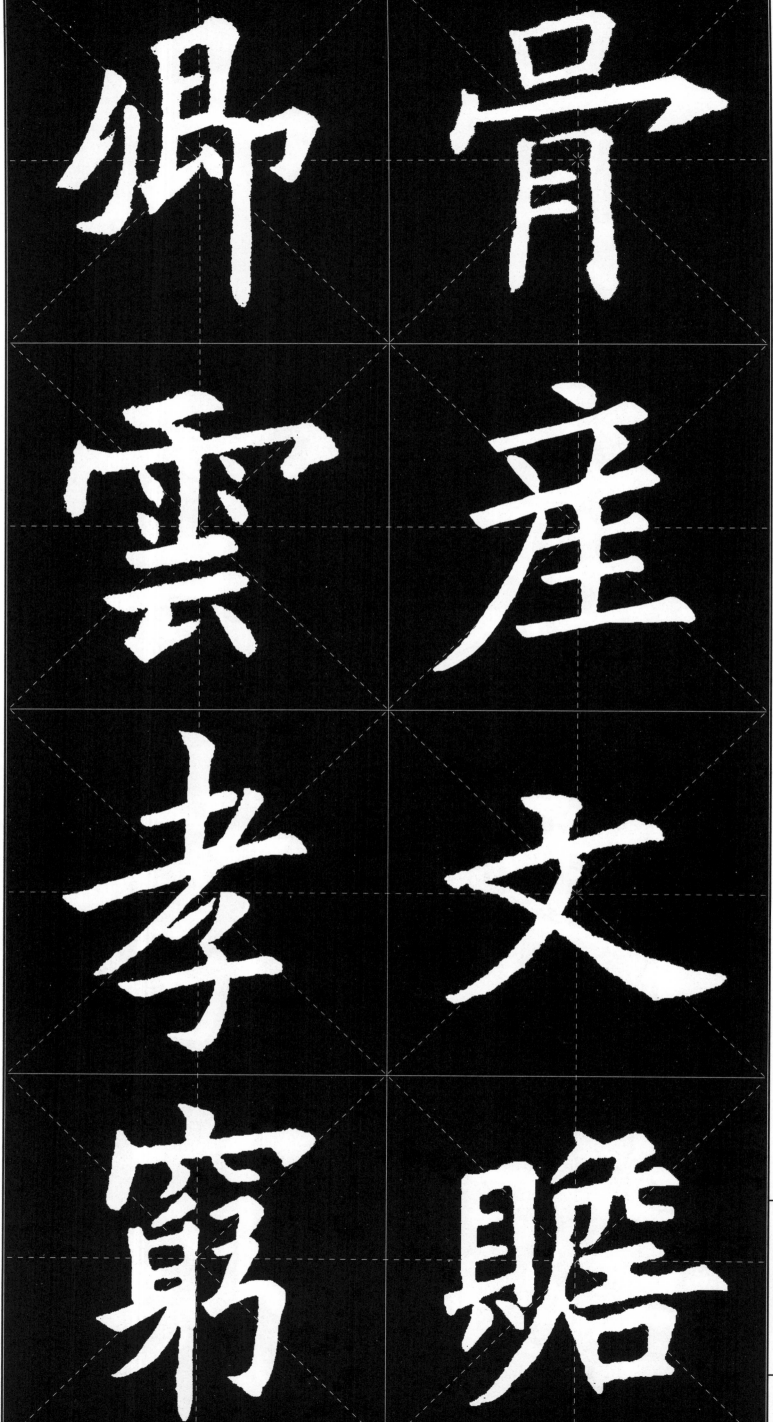

温

清

之

湯

忠

盡

匡

救

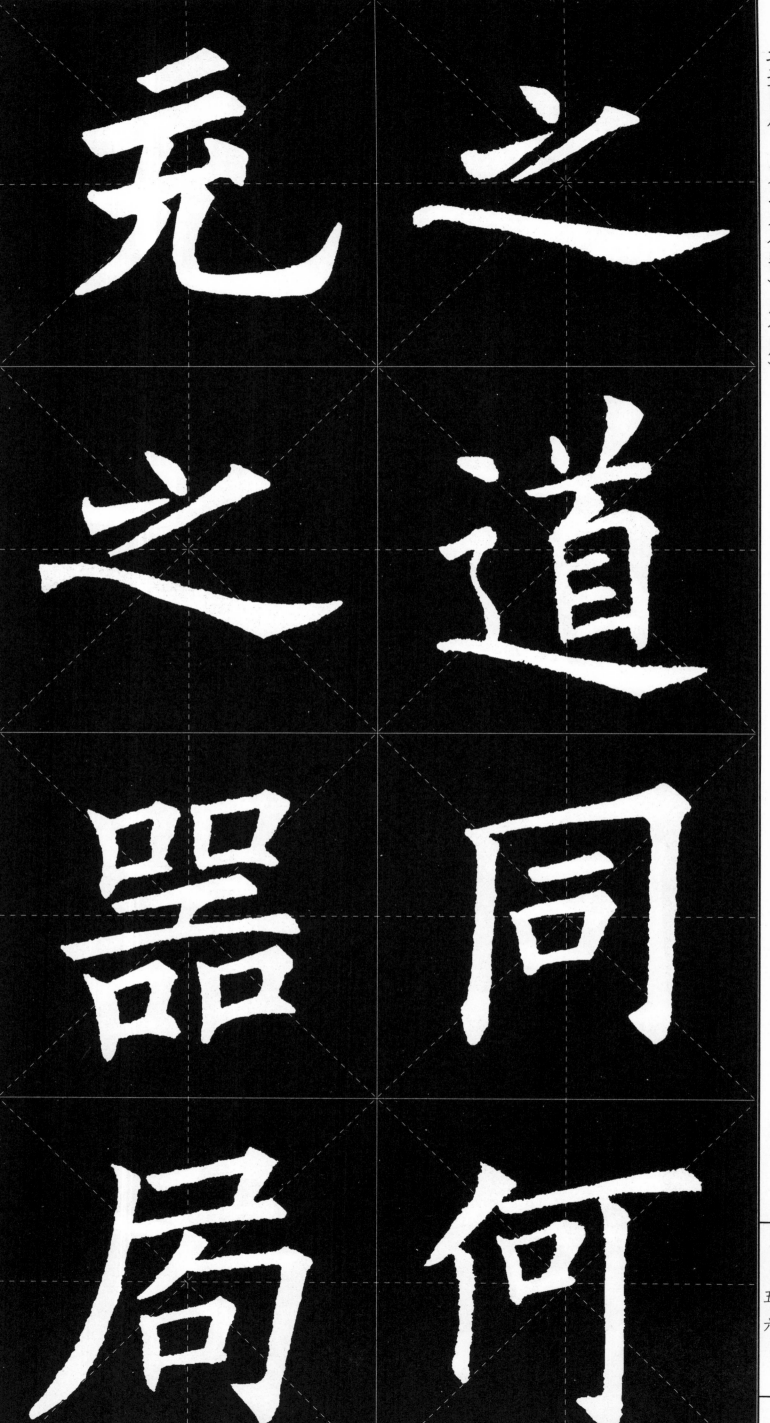

類被

苟重

攸晉

趙君

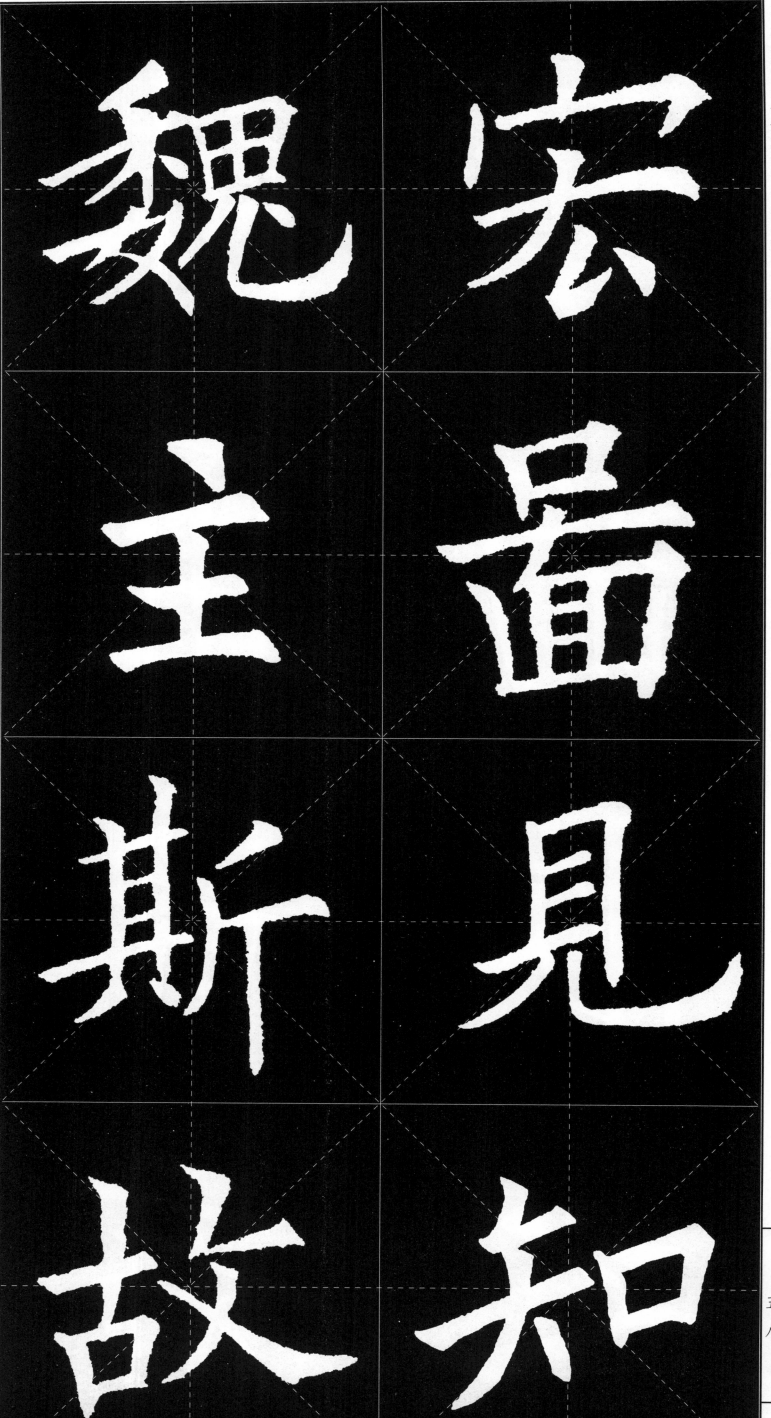

魏　宏

主　圖

斯　見

魏　知

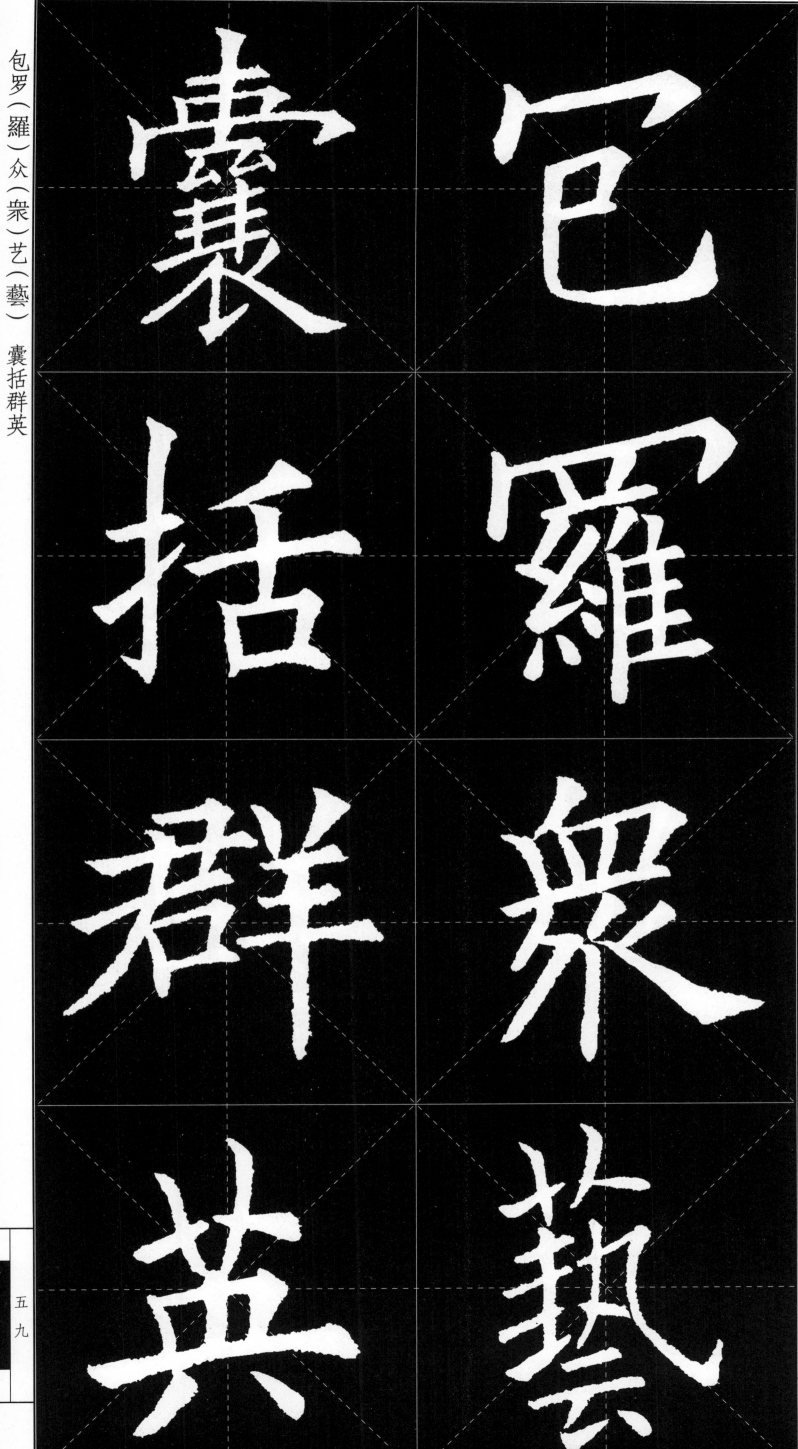

包罗（羅）众（衆）艺（藝） 囊括群英

囊括群英

五九

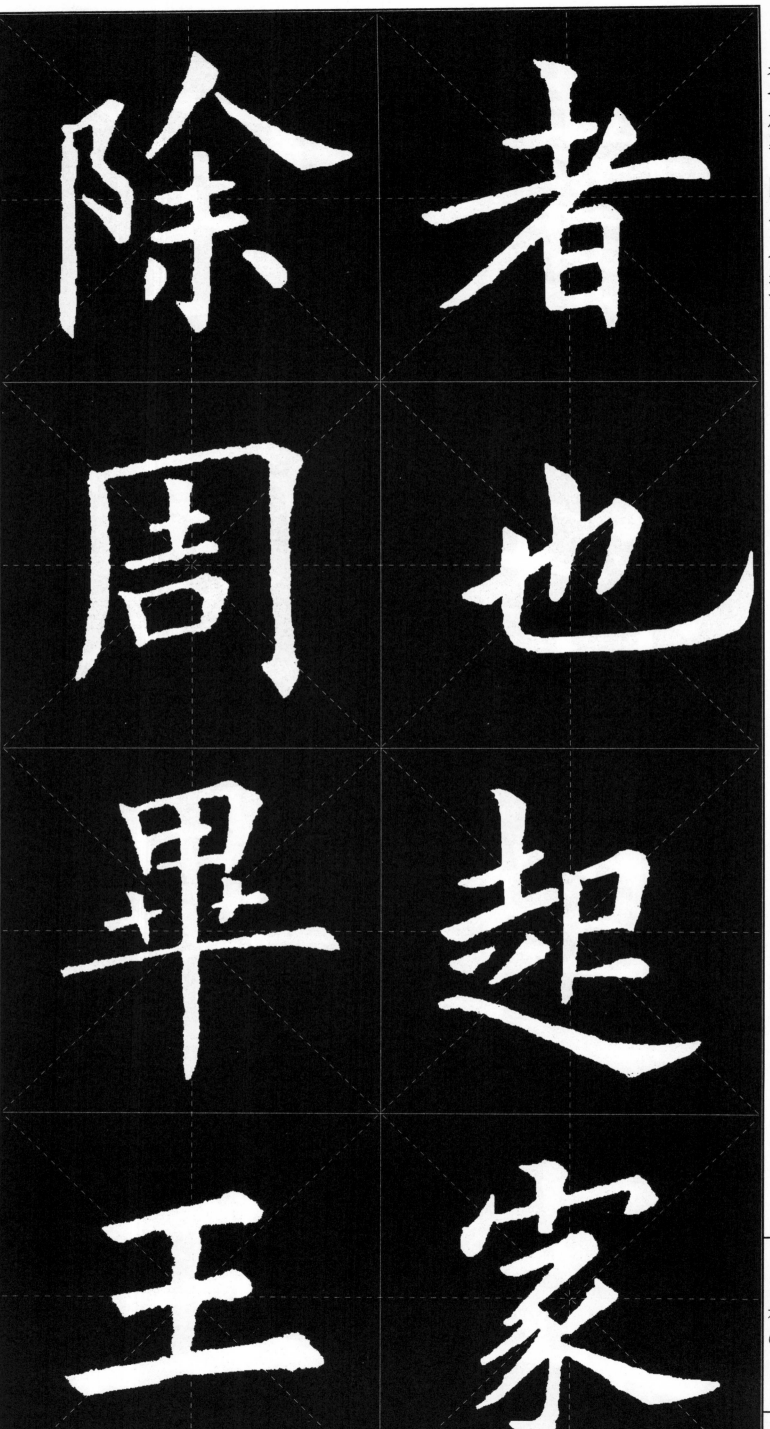

府

長

史

帝

名

蕃

牧

則

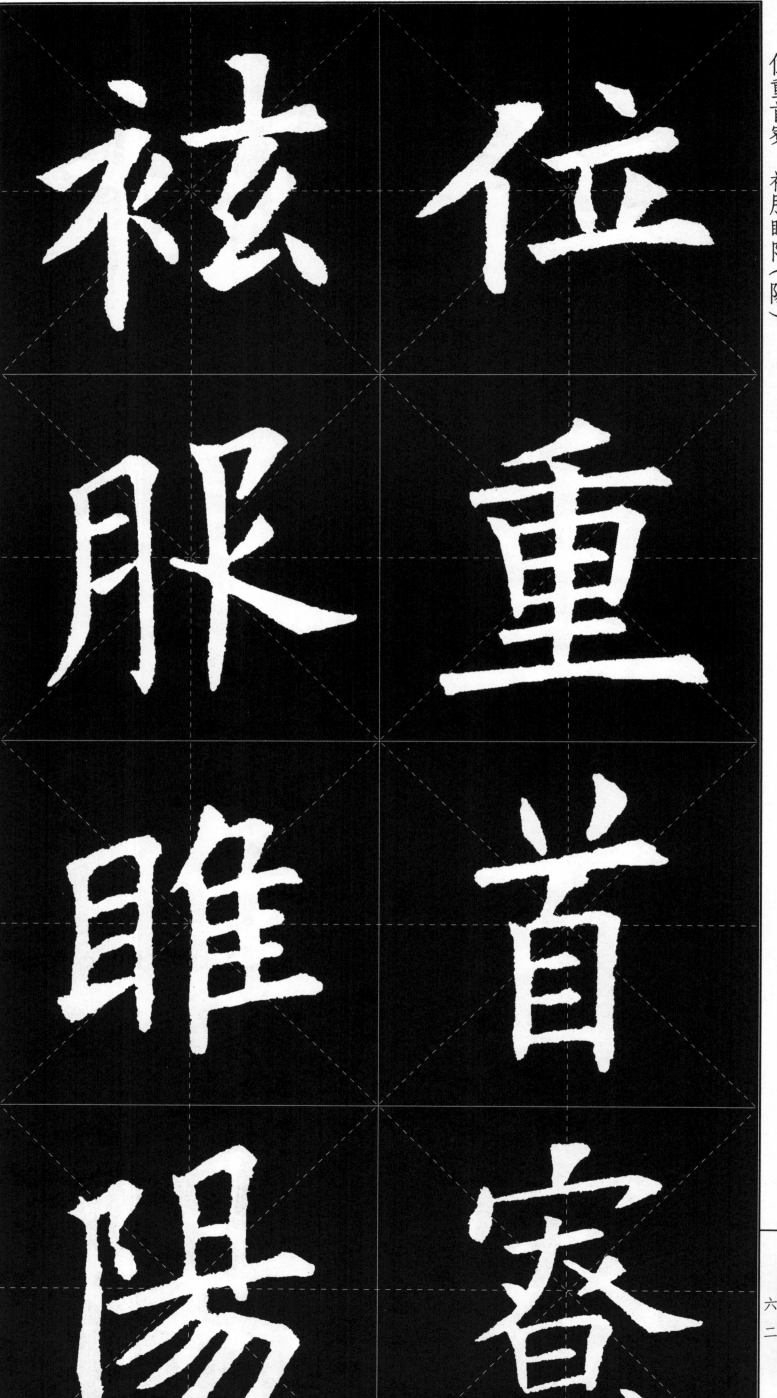

客

既

而

苍

则

譽

光

上

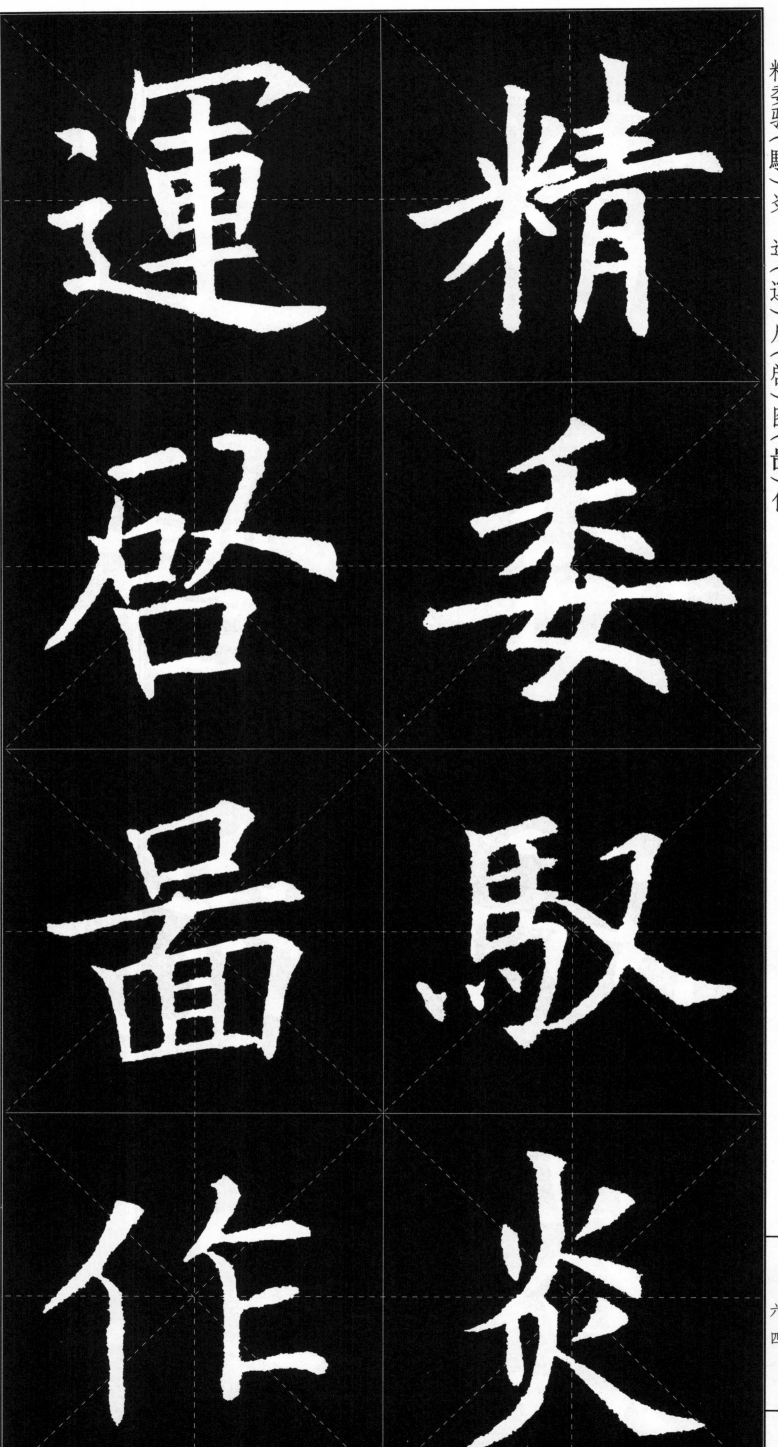

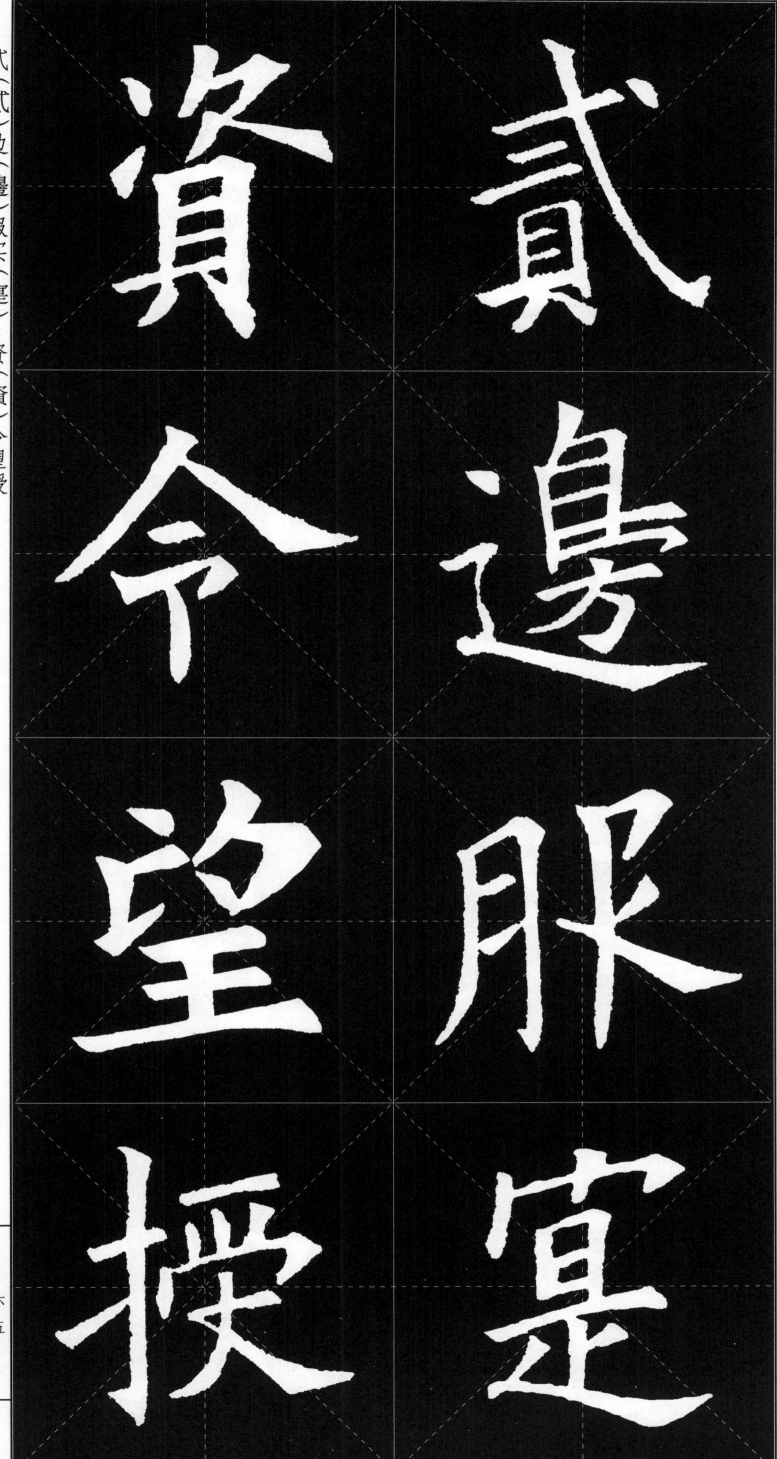

悦廣

近州

来長

遠史

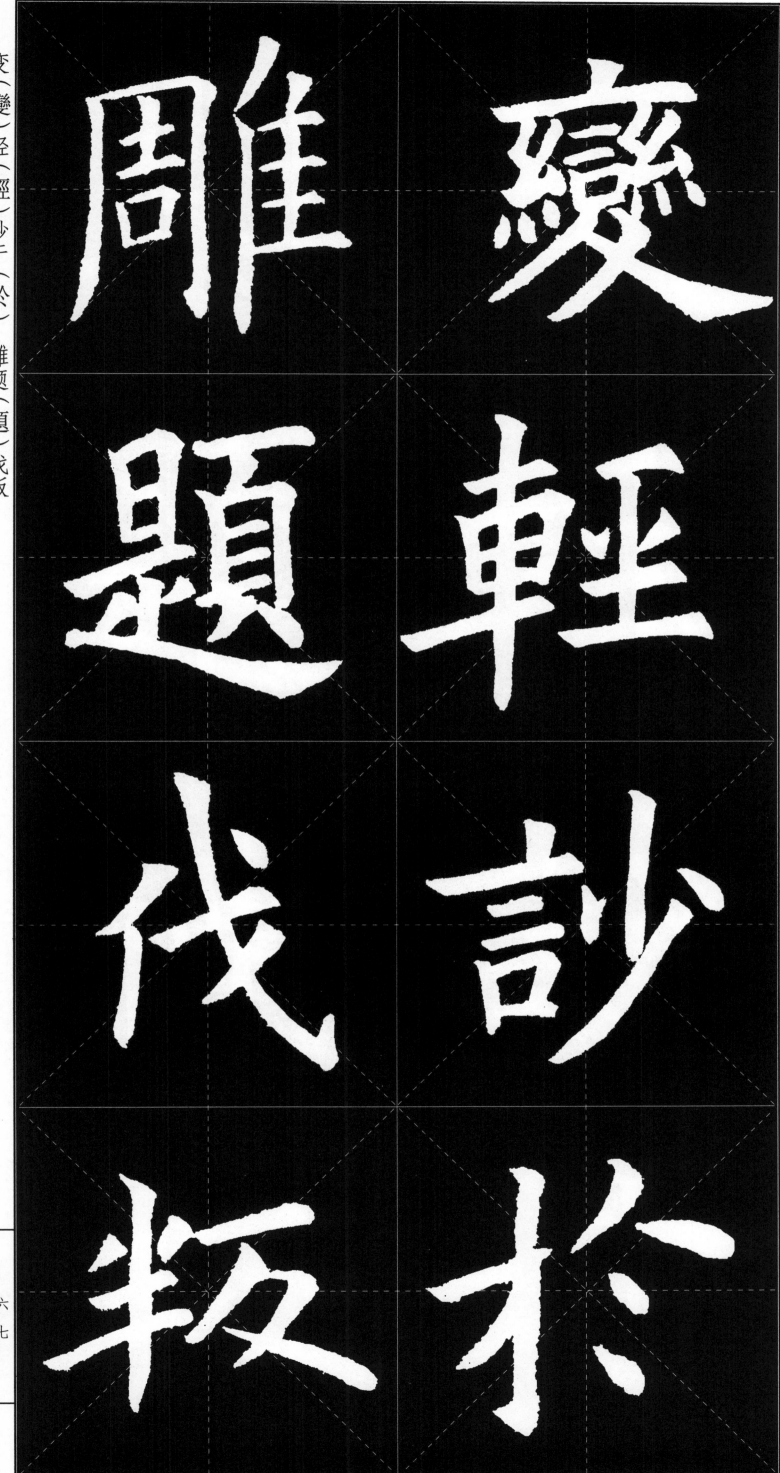

懷柔漸

化於緩

耳

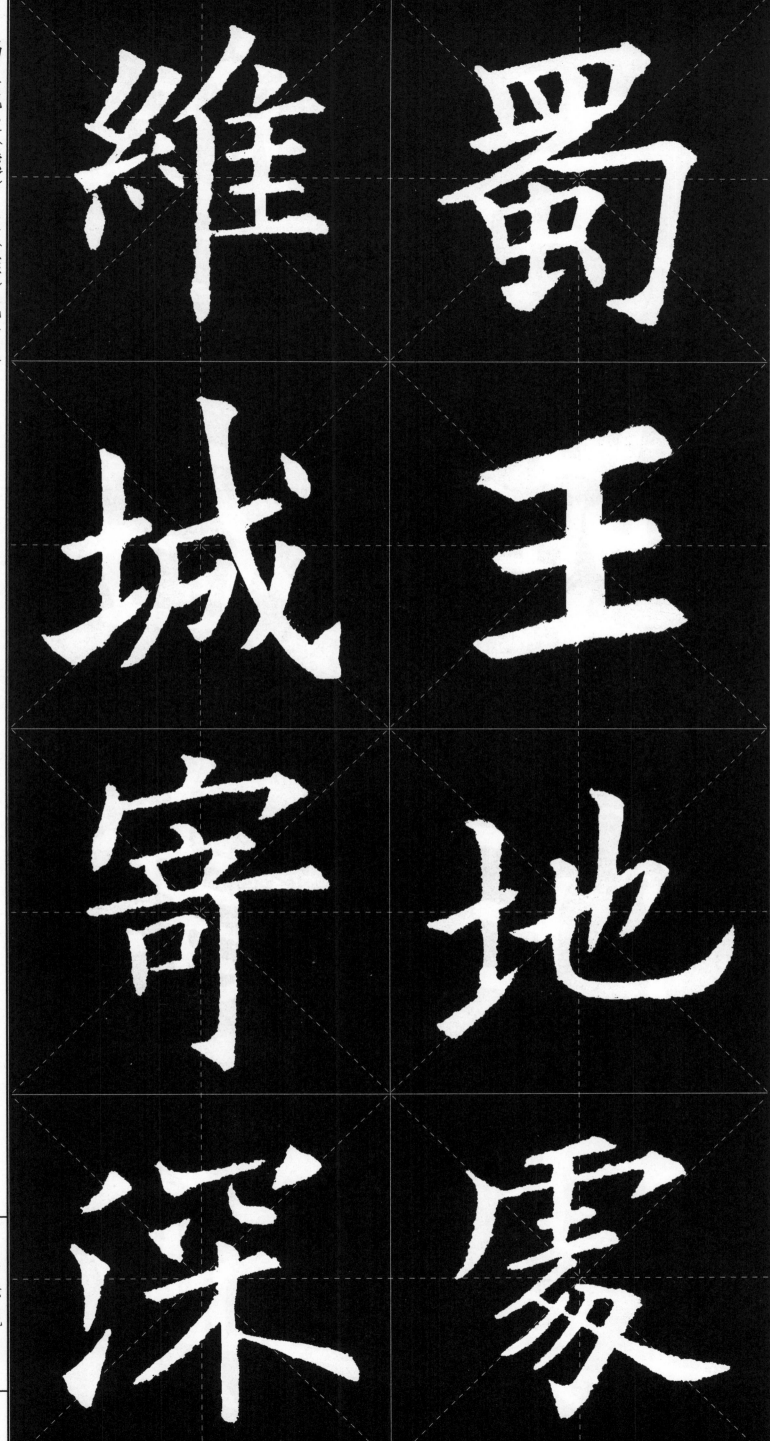

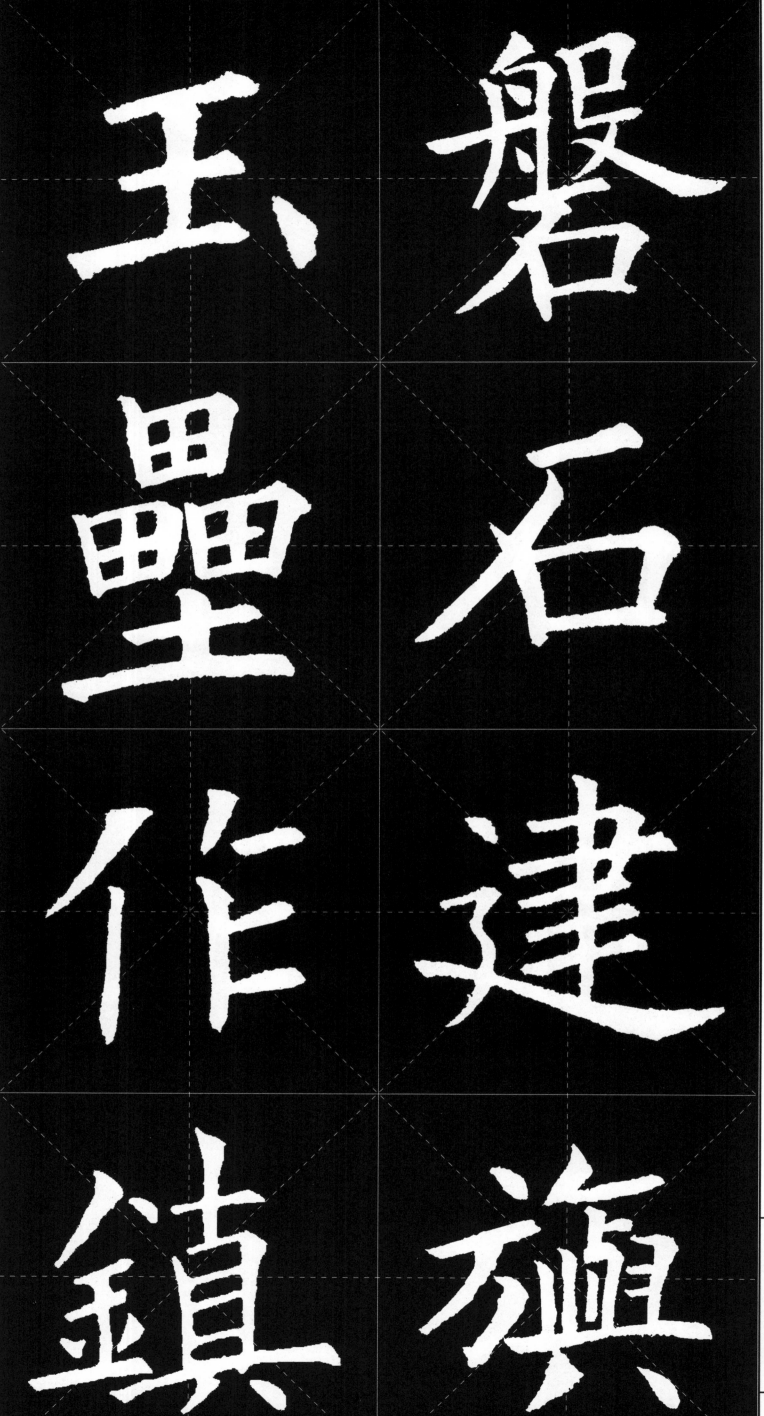

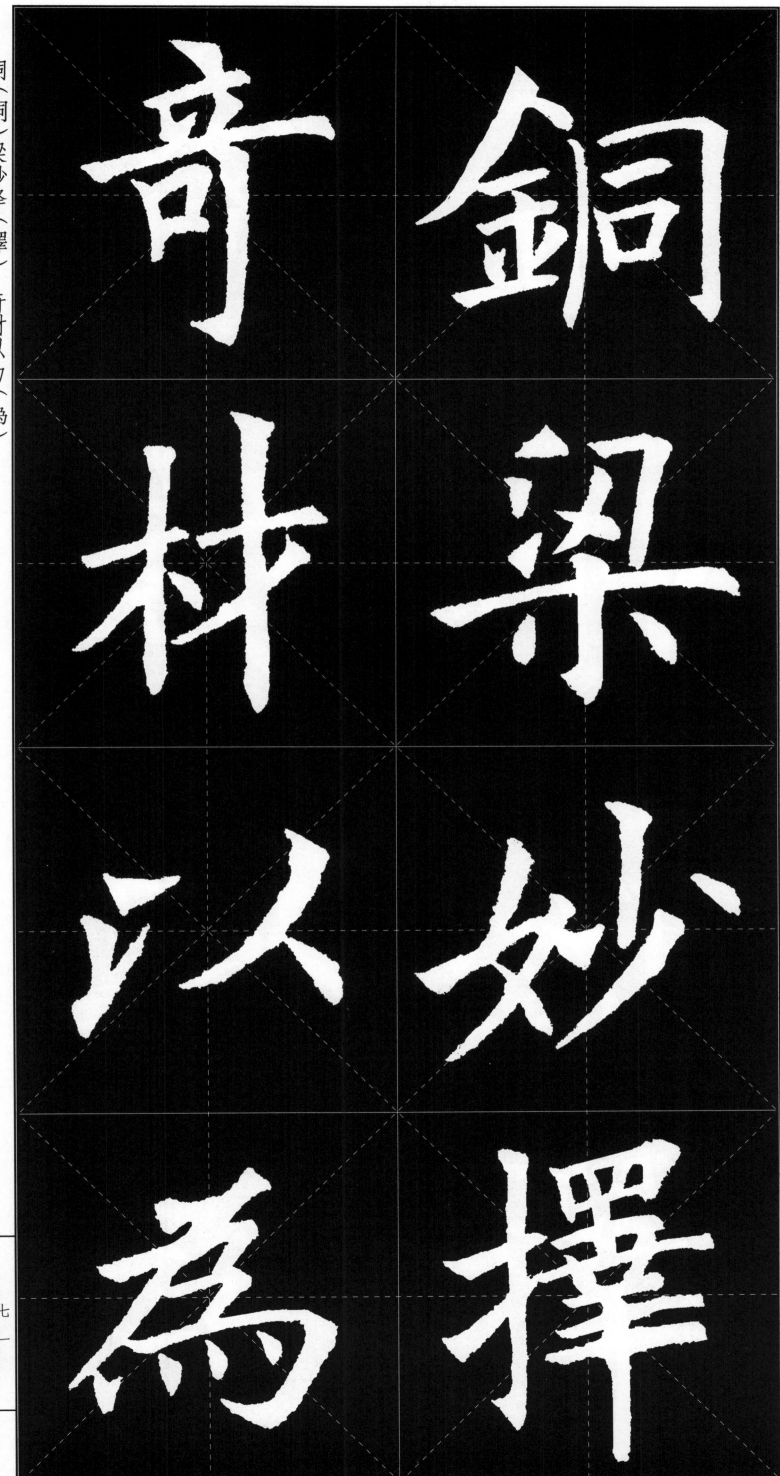

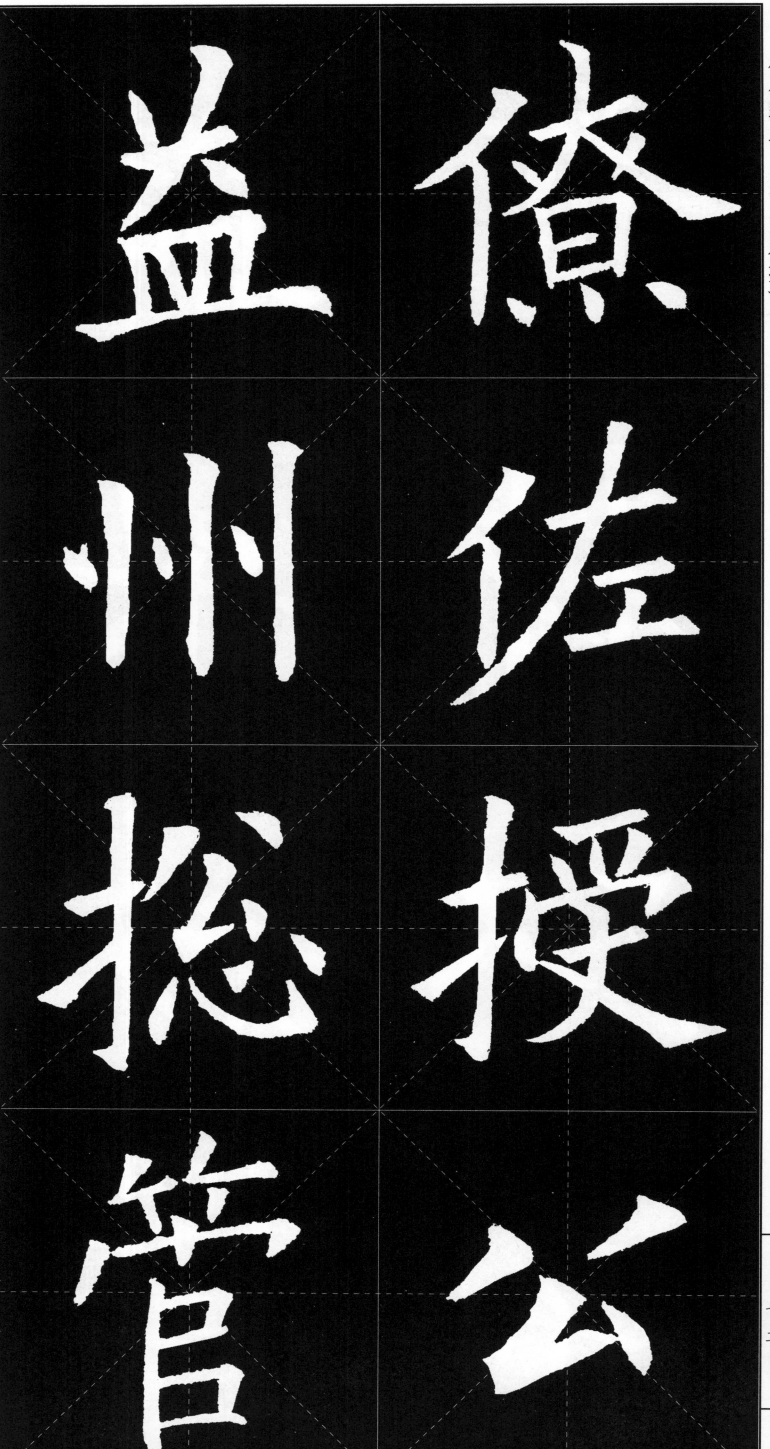

僚佐授

益州捻

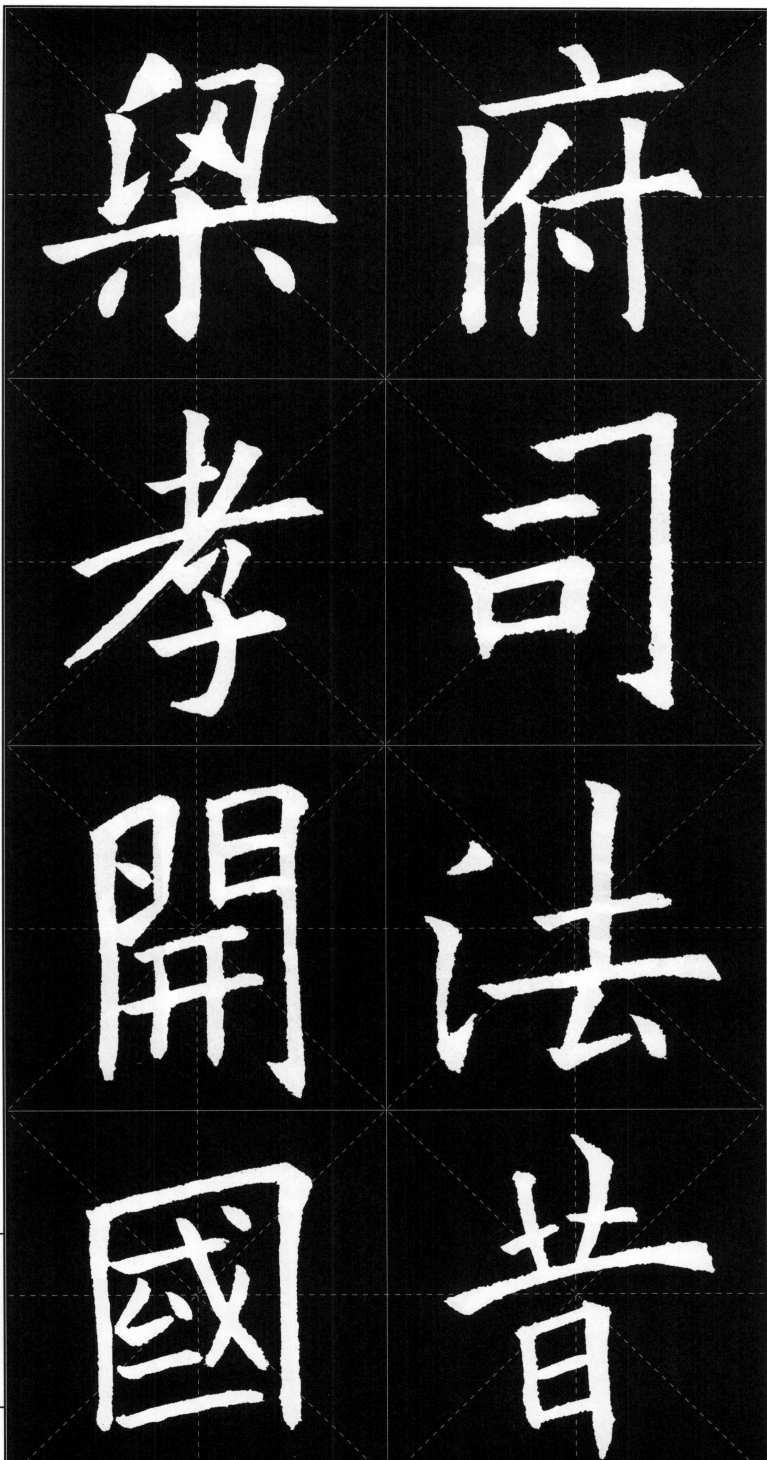

府

司

法

昔

梁

孝

開

國

首

燕

辟

昭

郹

建

陽

邦

故 肇

得 徵

馳 郭

令 隗

問播
芳於
猷碣
於館

平　以　方
台　古　今
（　　　彼
臺　　　此
）

平

臺

以

書

方

今

彼

此

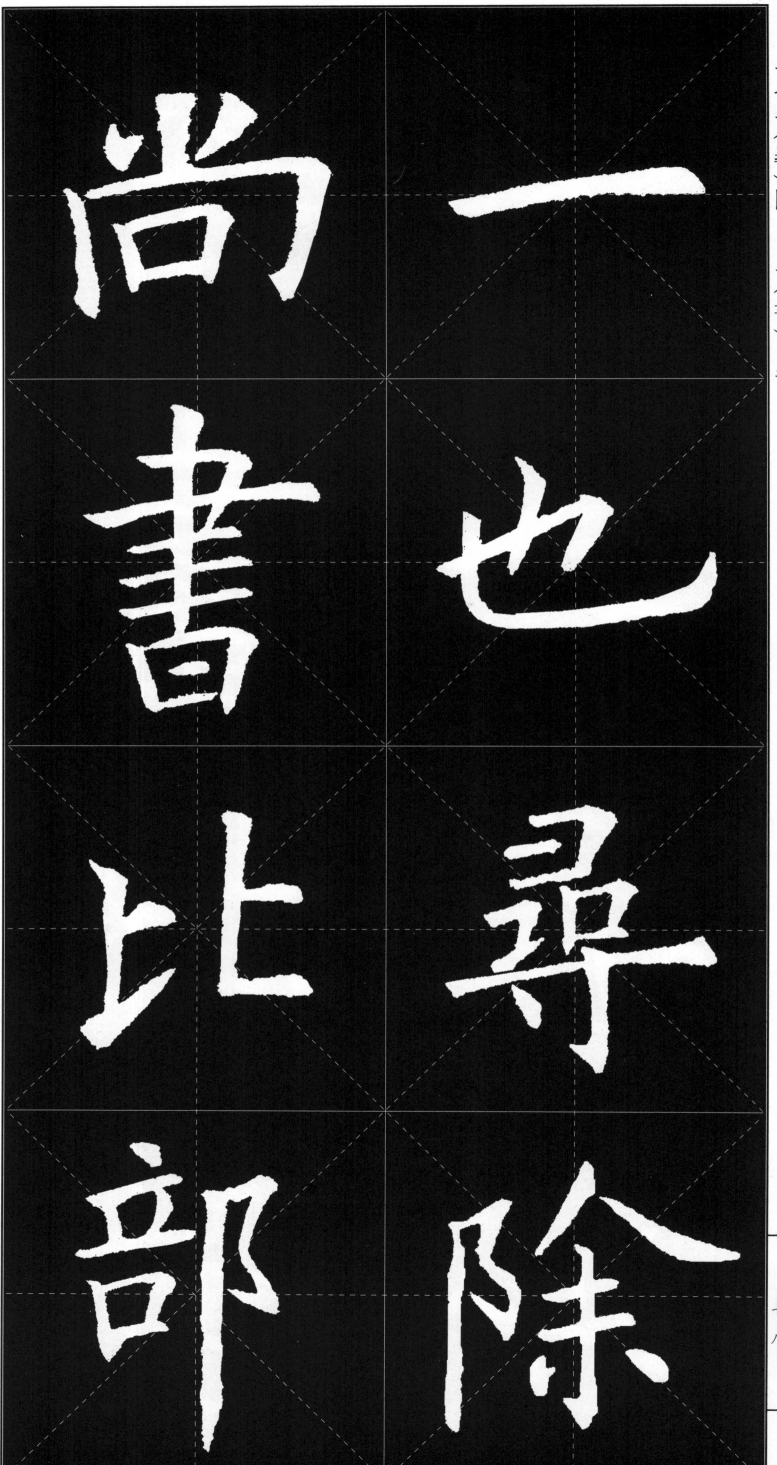

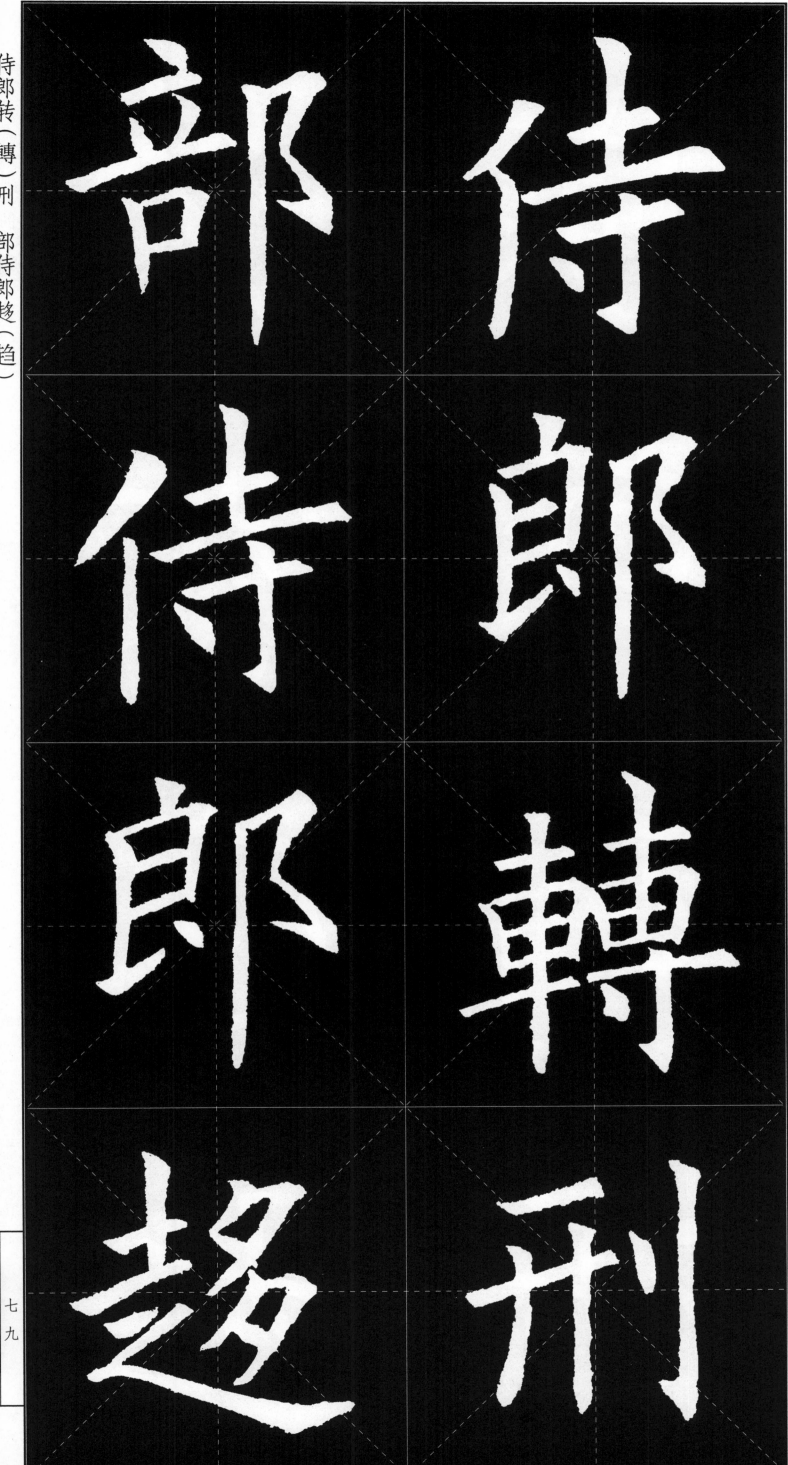

映 光

朝 紫

列 庭

折 光

旋

丹

地

譽

重

周

行

俄

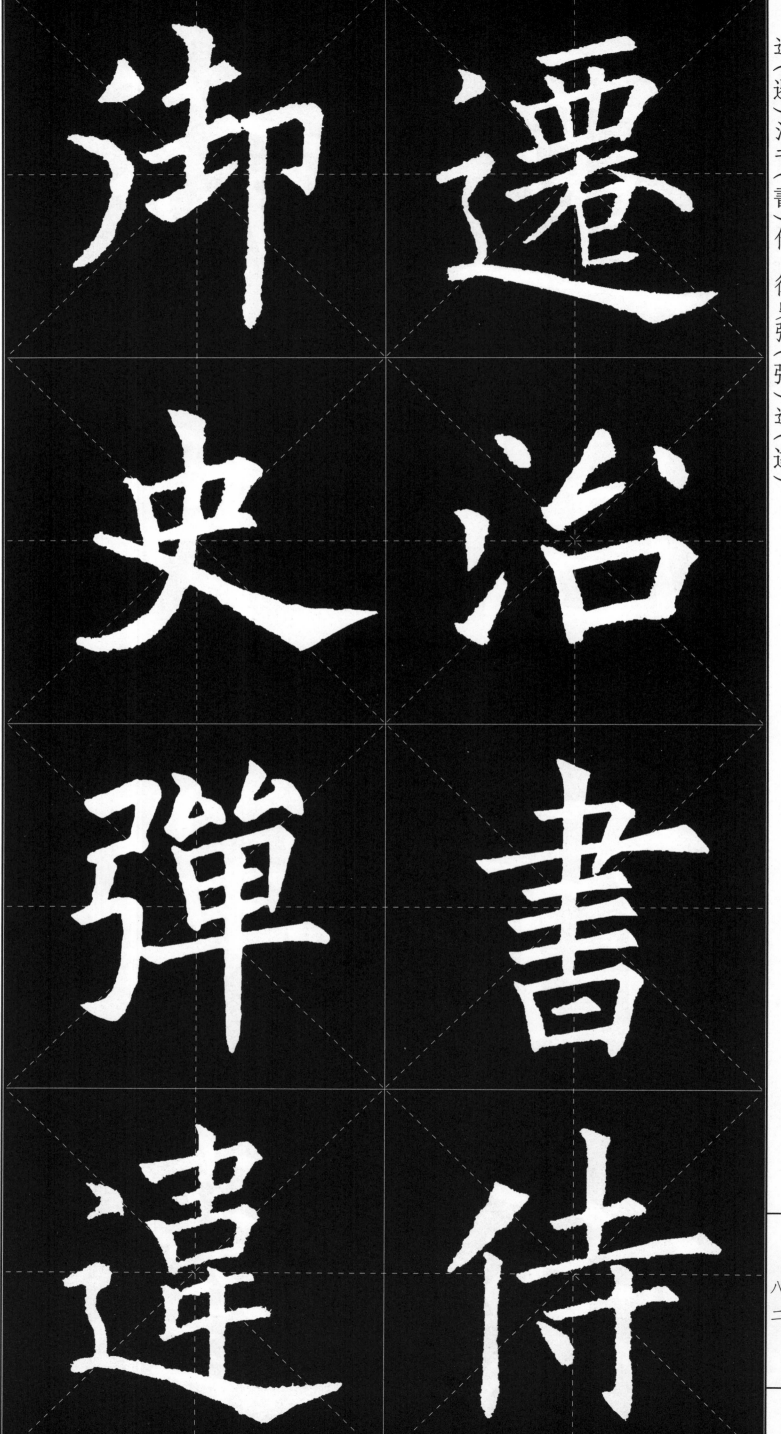

御　遷

史　治

弹　書

違

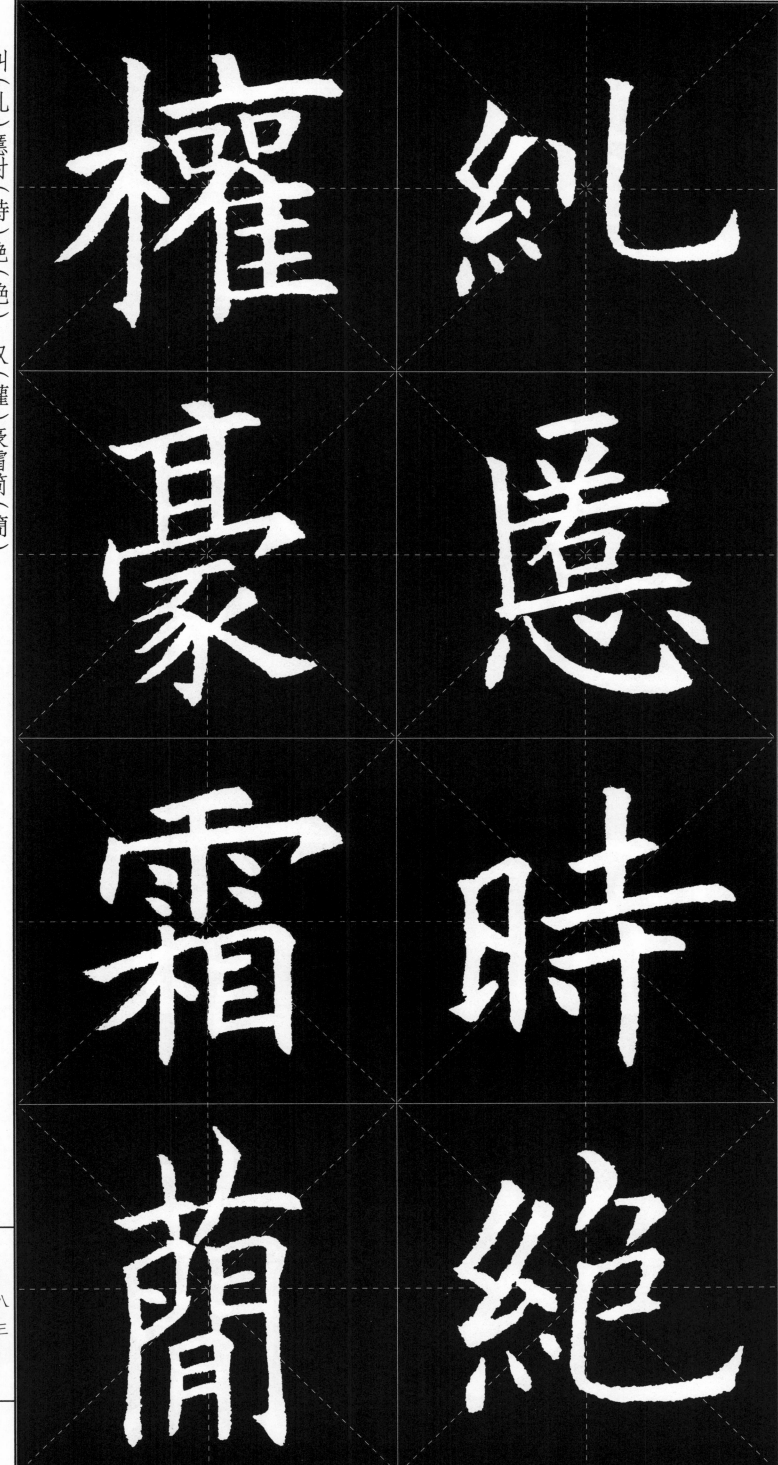

貪 眞

競 繩

隨 俗

飲 寢

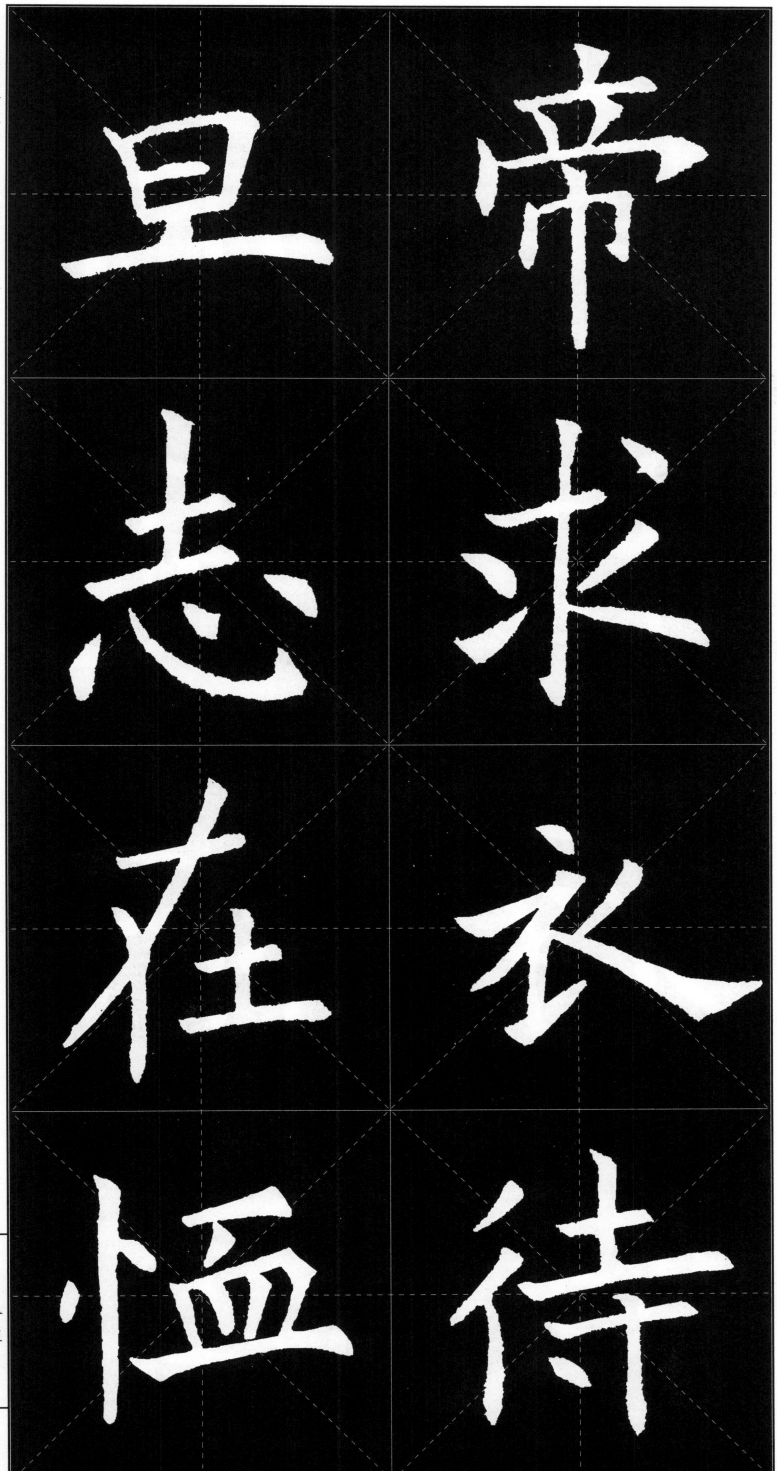

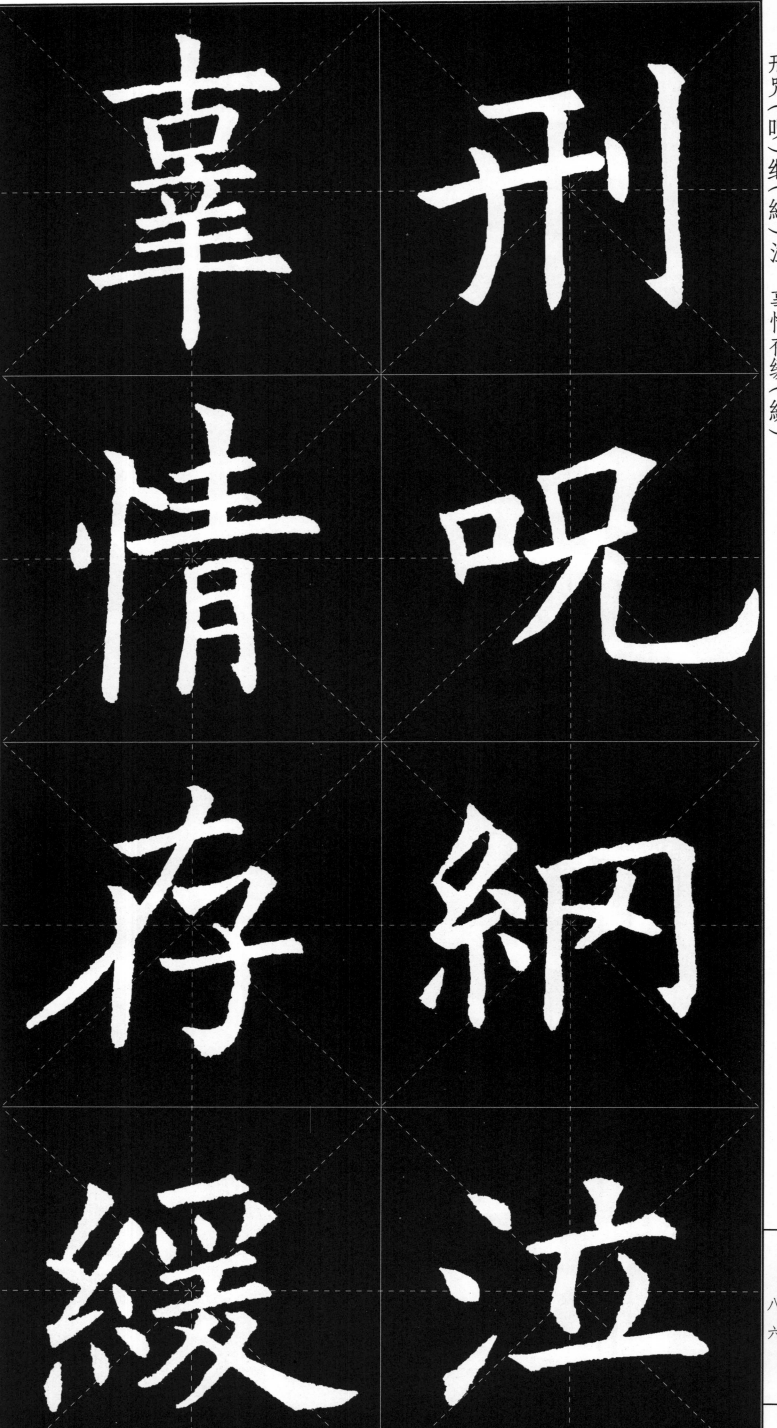

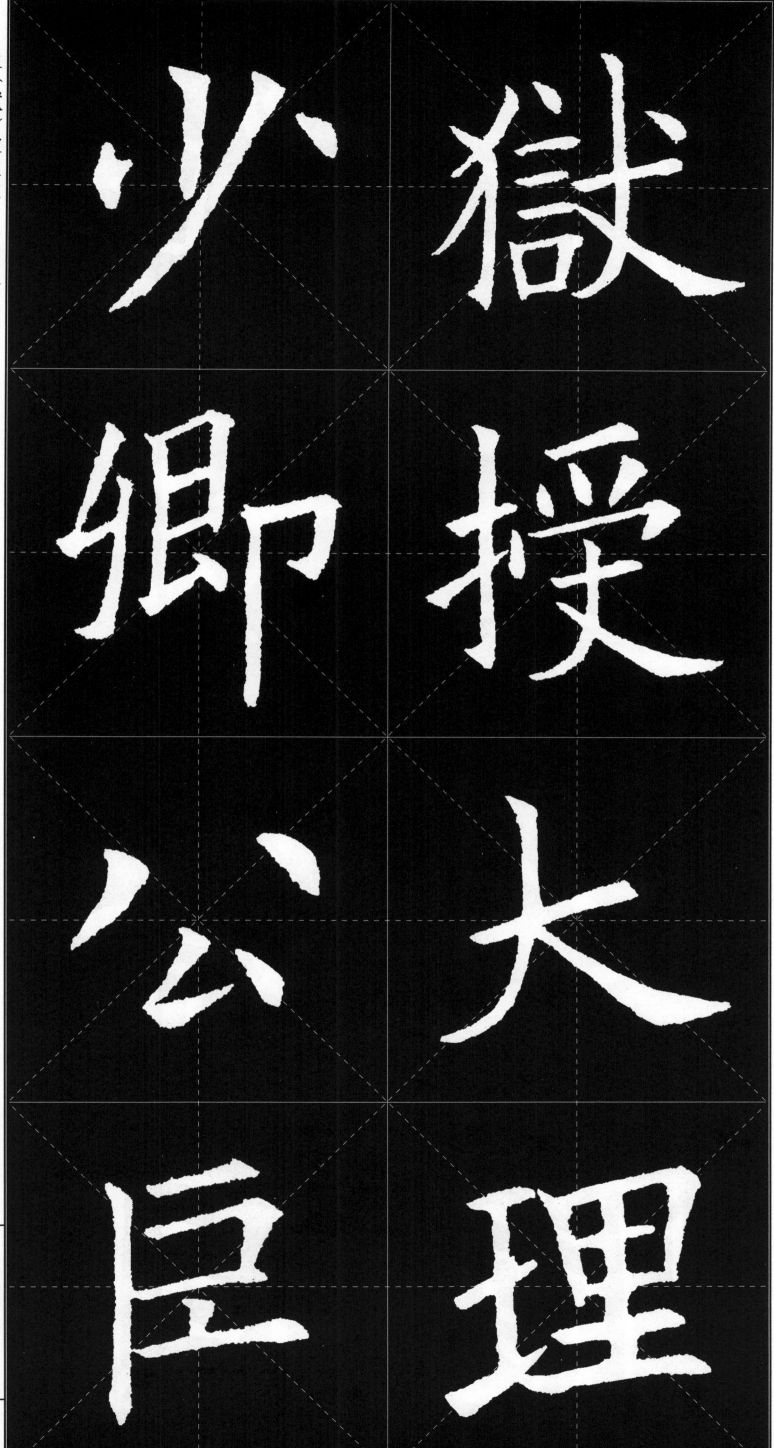

獄

擾

夫

揰

必

卿

公

巨

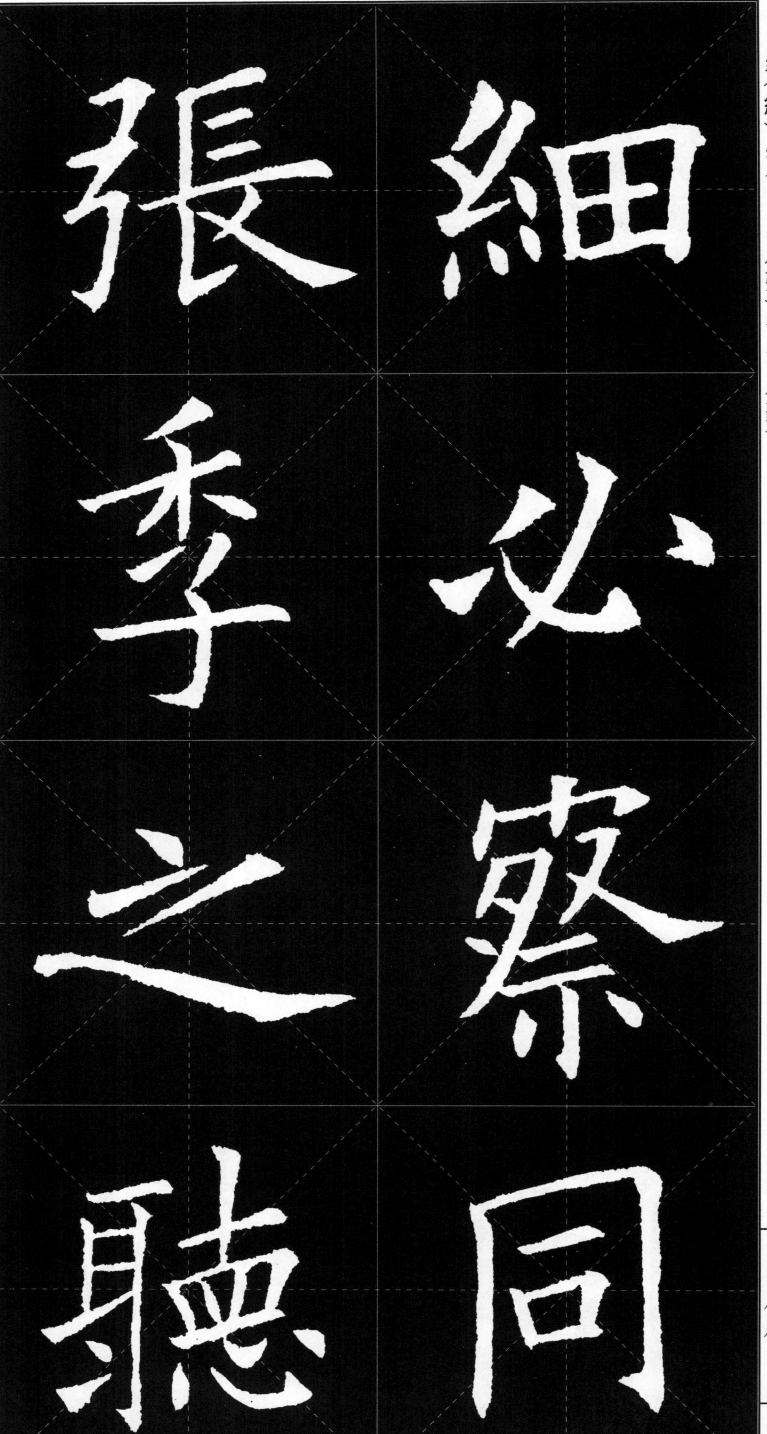

細
張
必
季
察
之
聽
細

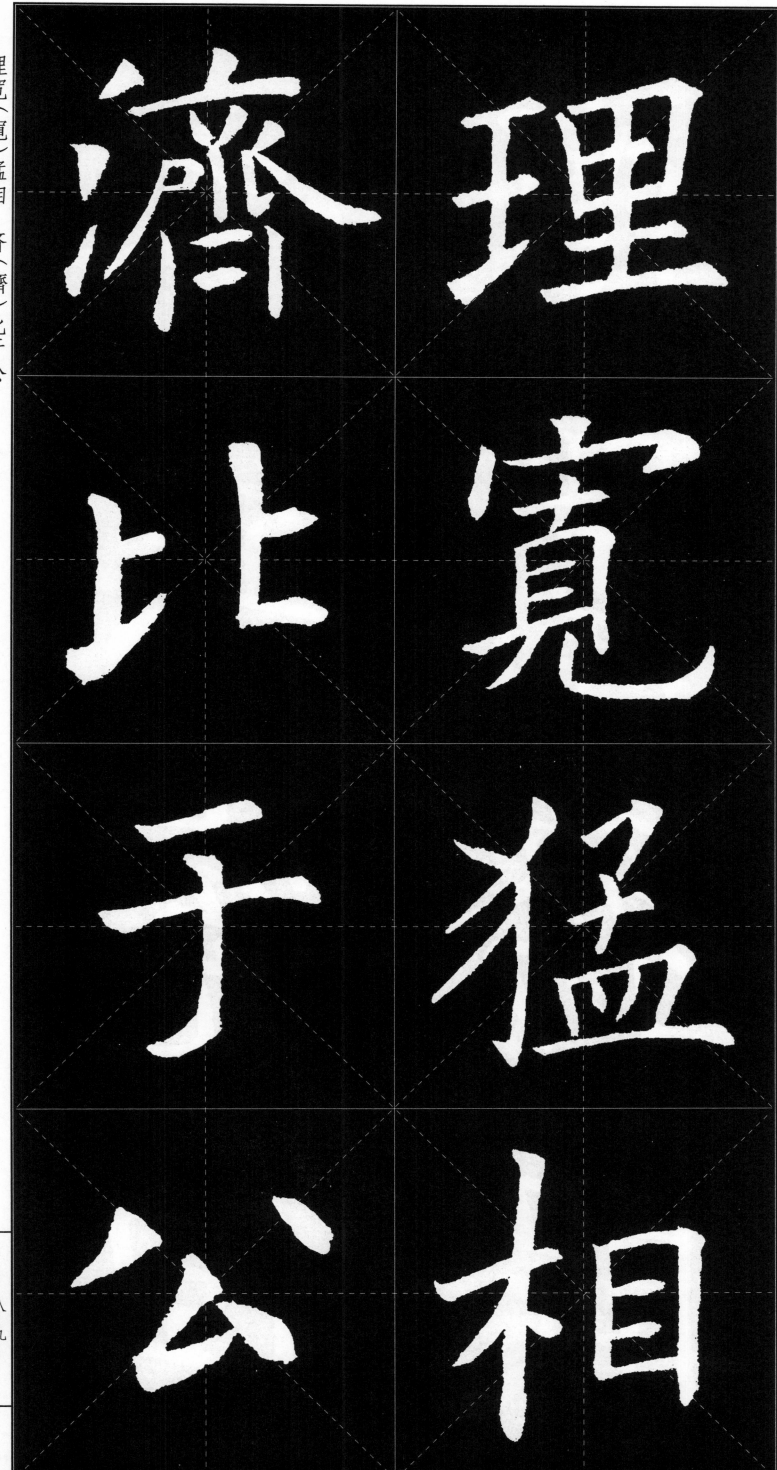

理

宽

猛

相

济

比

于

济

礼 之

闹 無

务 冤

殷 但

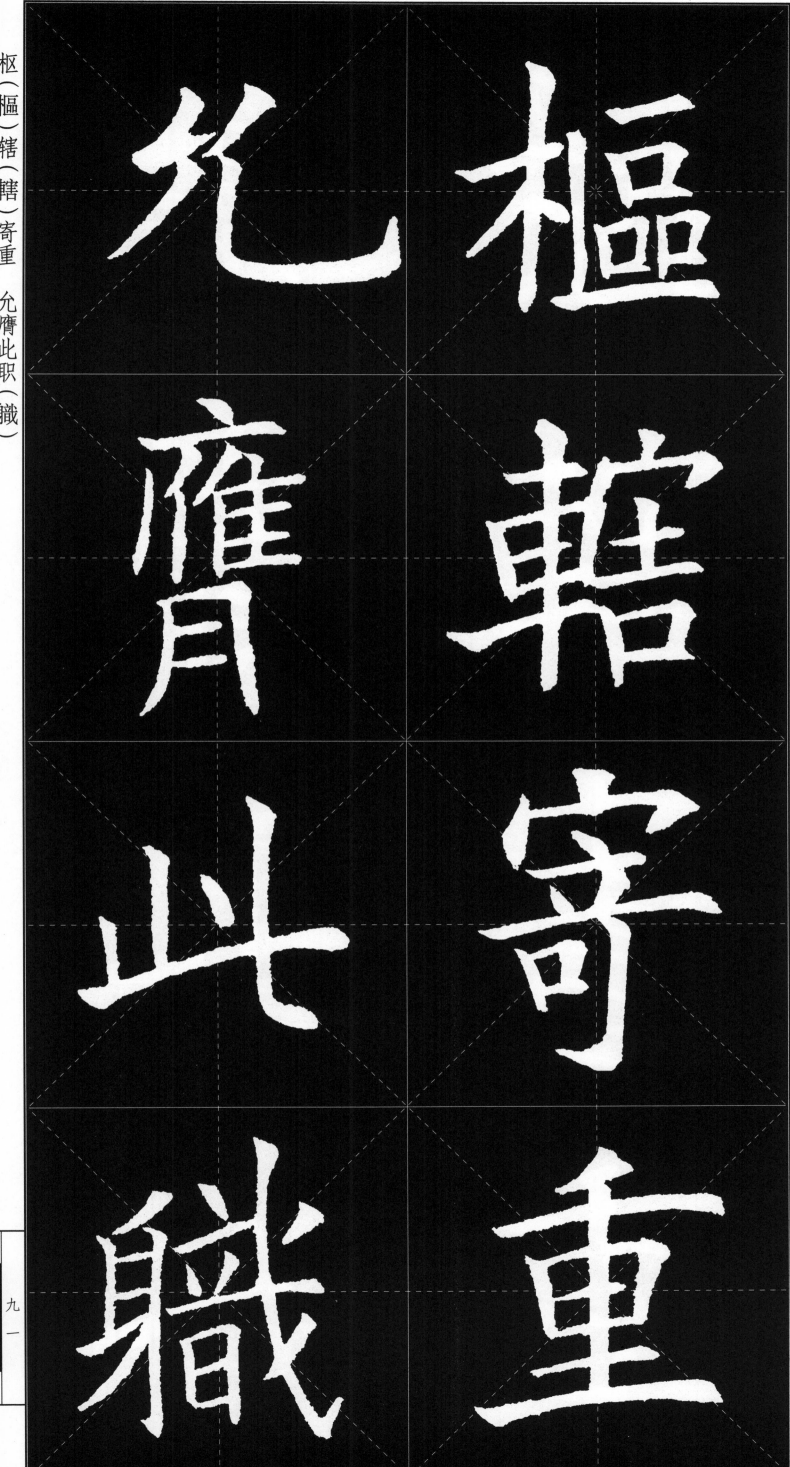

分

傃

目

咸

方

臧

否

自

理丁母忧（憂）去职（職）哀恸（慟）

理
丁
母
忧
去
职
哀
恸

里

閭

為

隣

之

罷

社

悲感衢路

行客以之

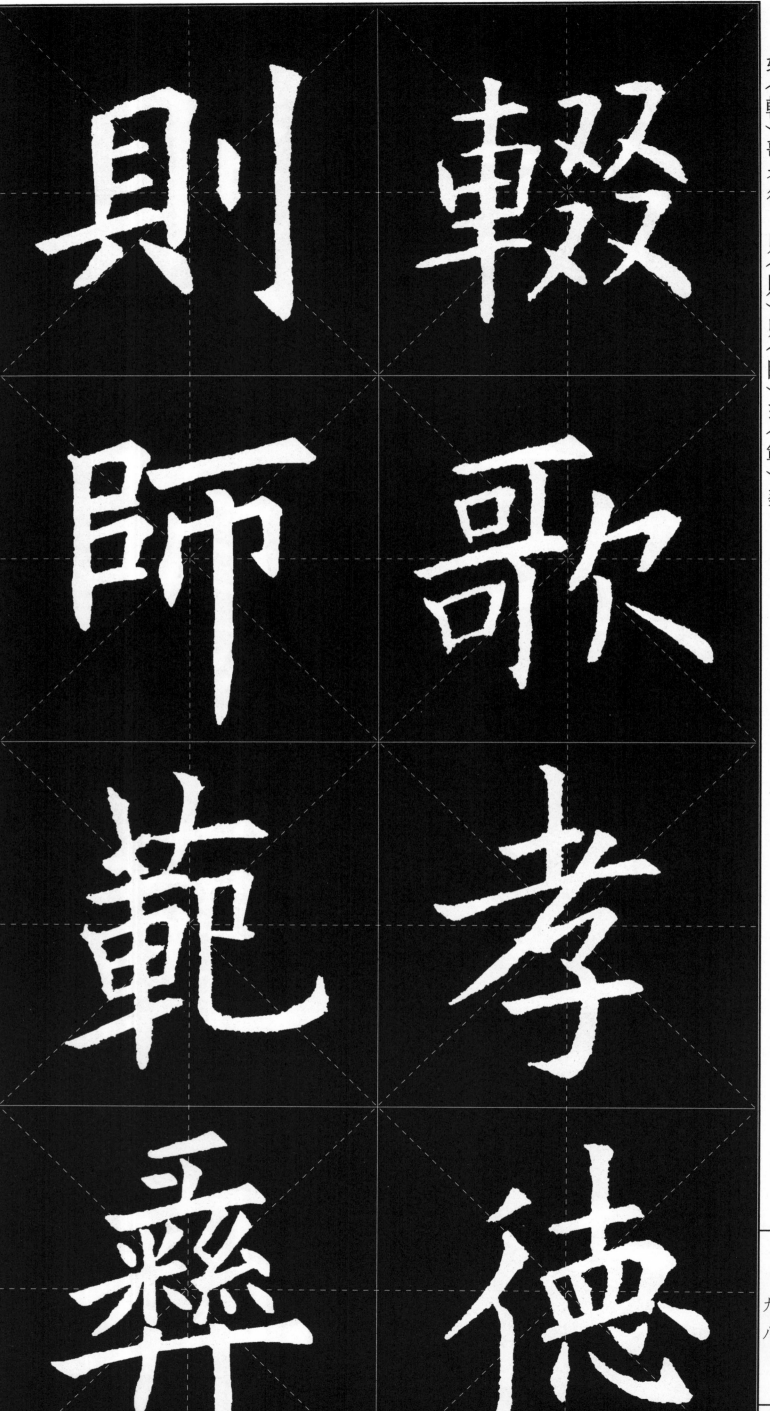

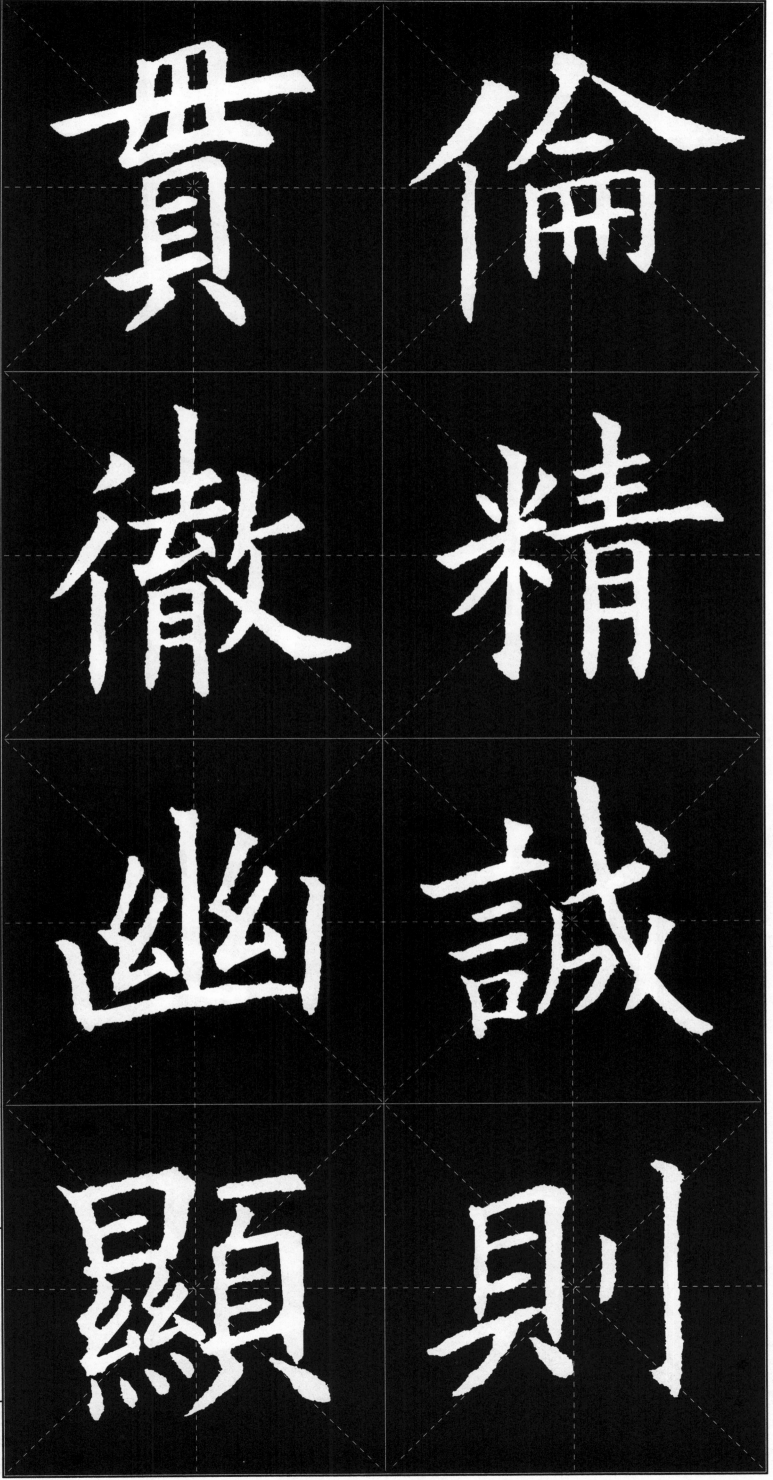

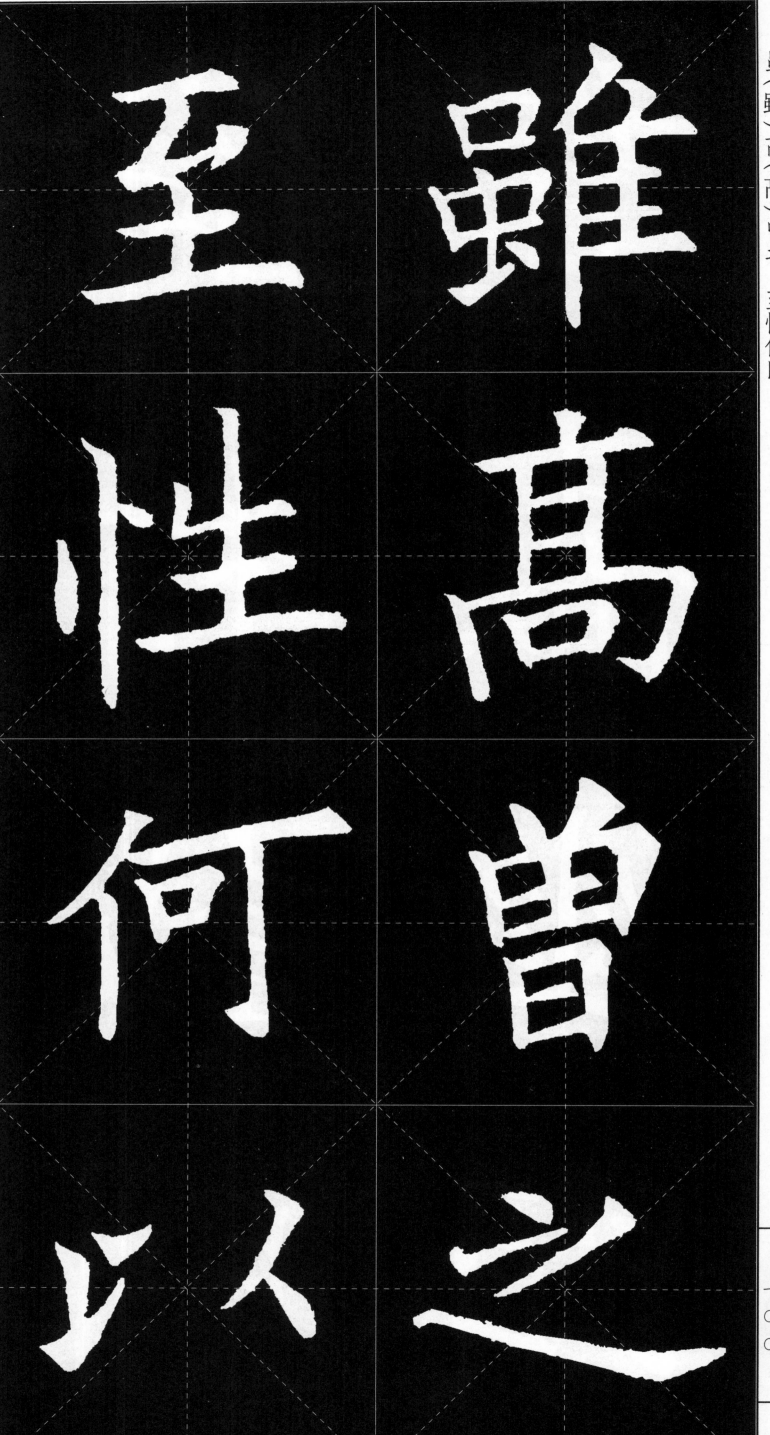

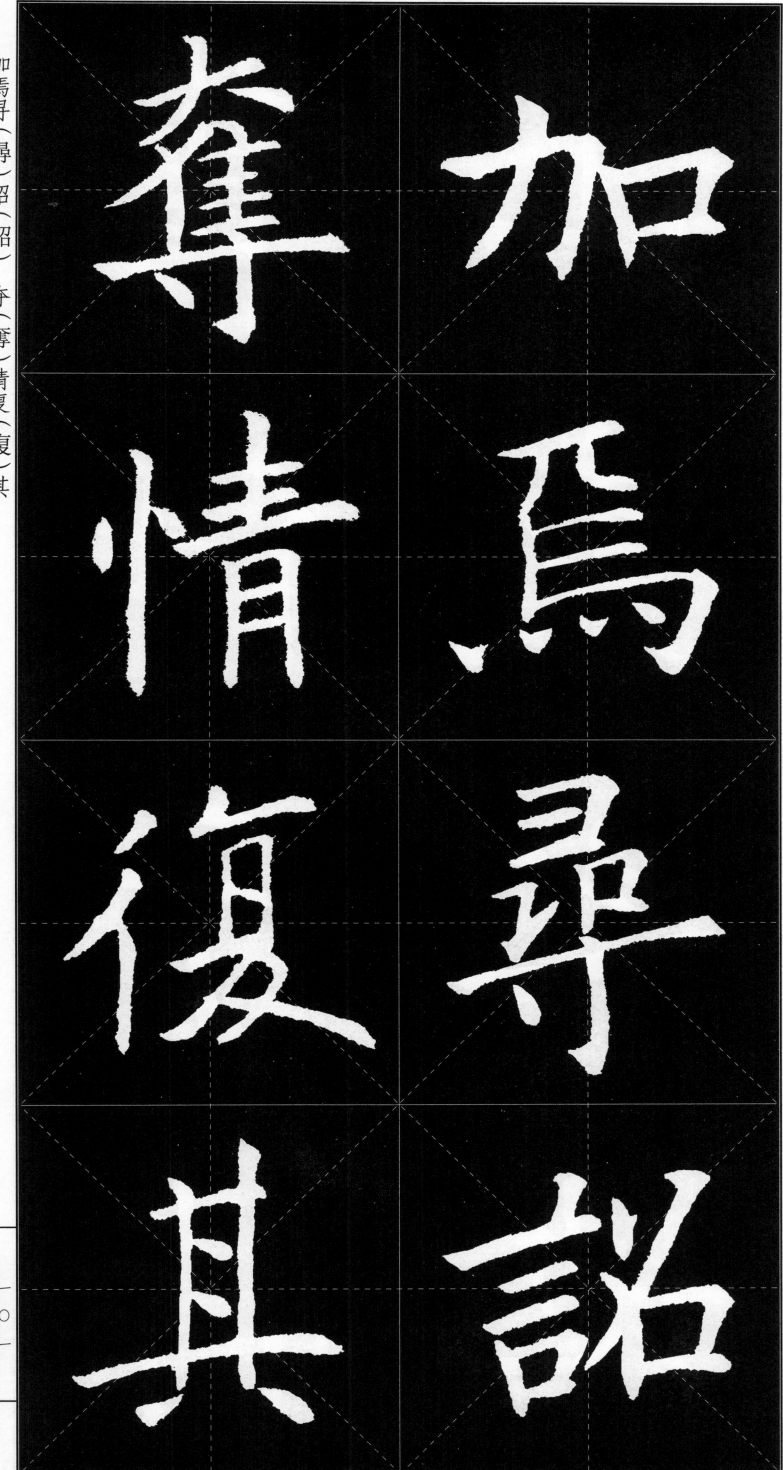

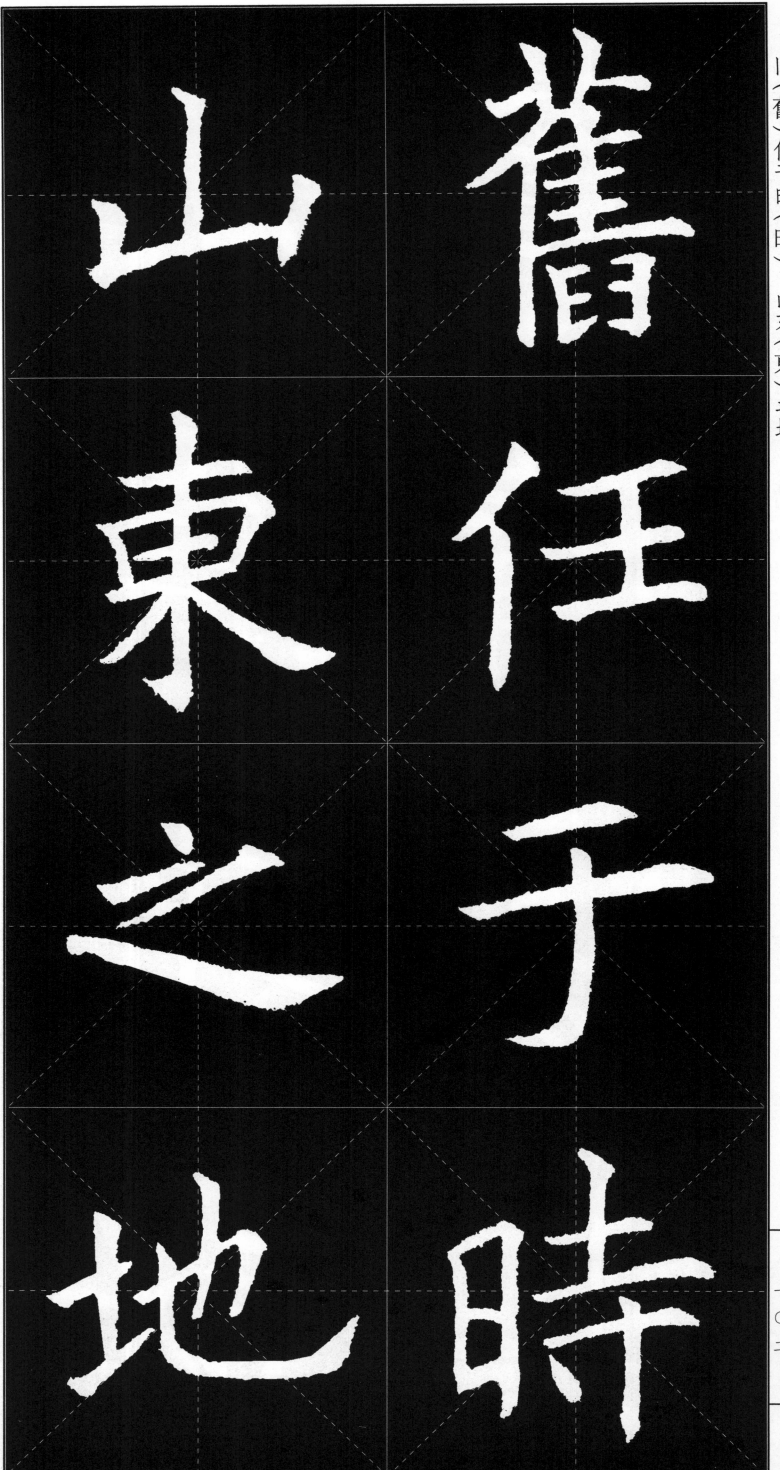

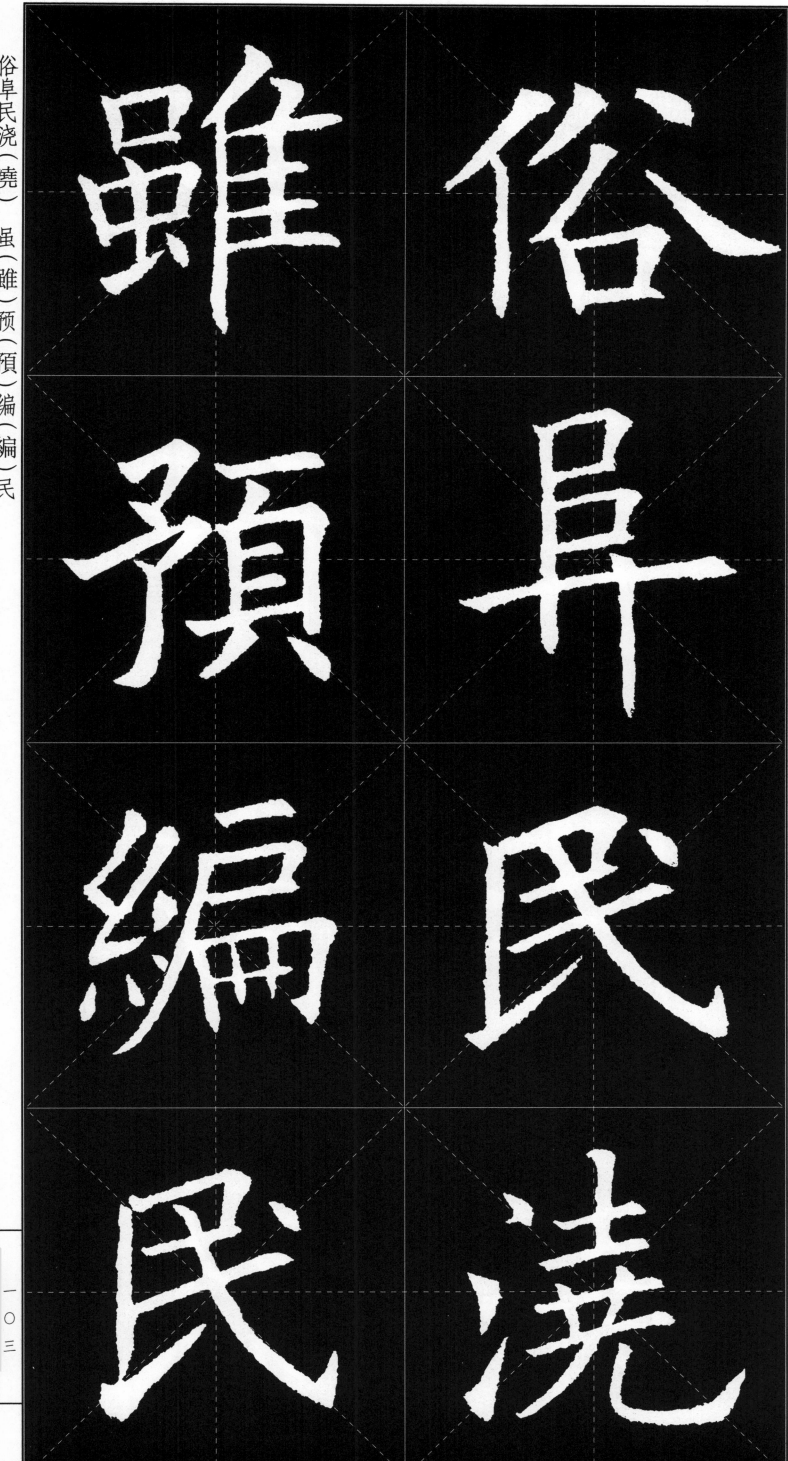

未

詔

公

行

持

聲

節

教

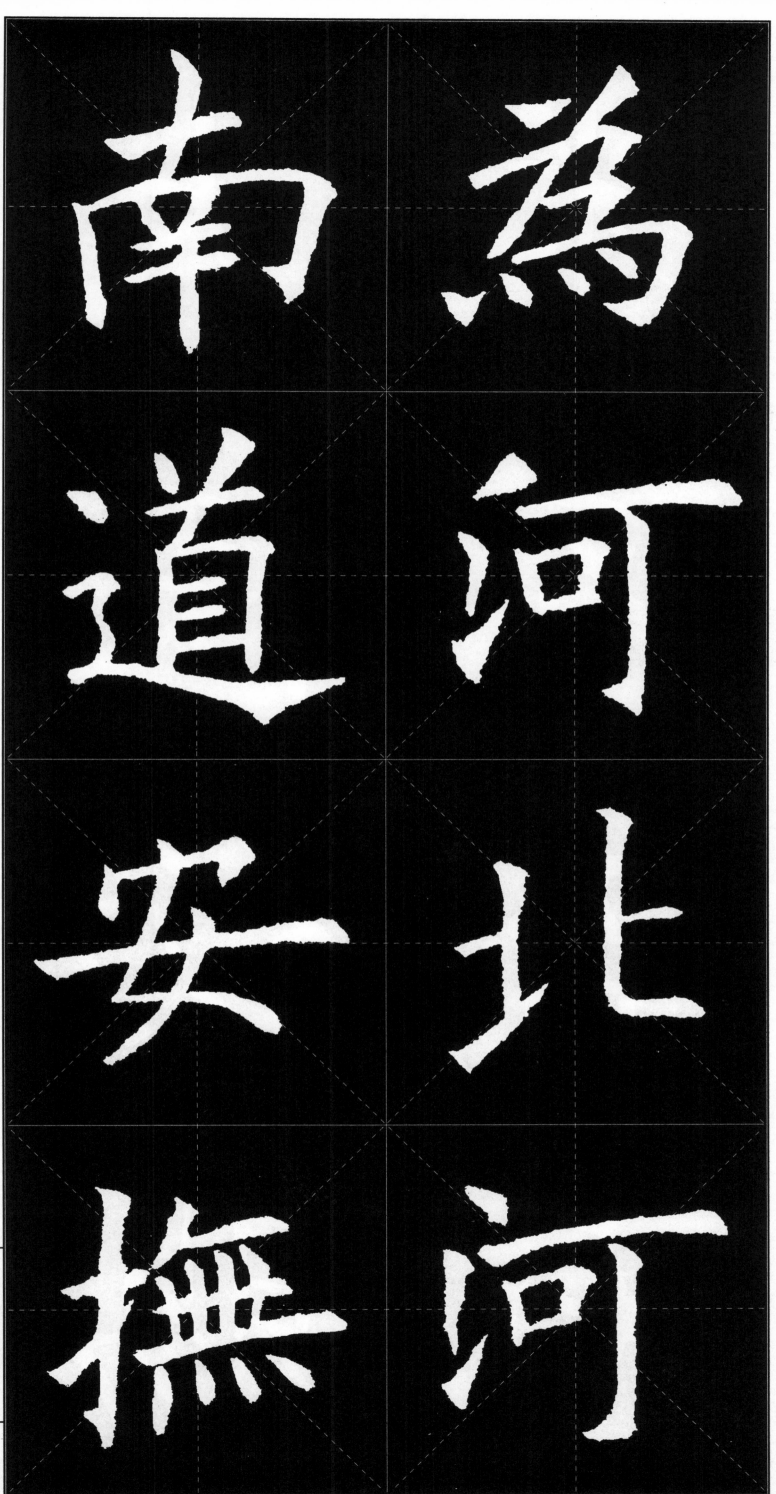

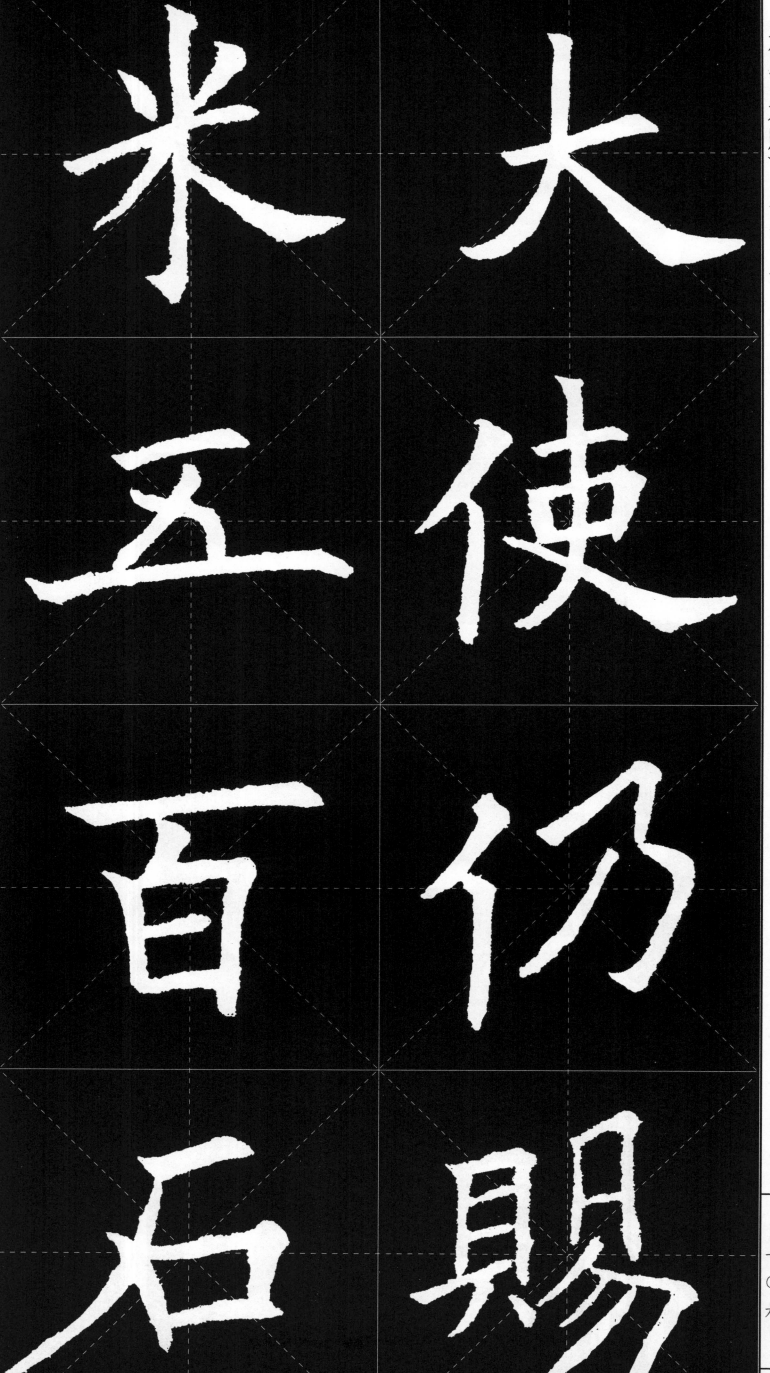

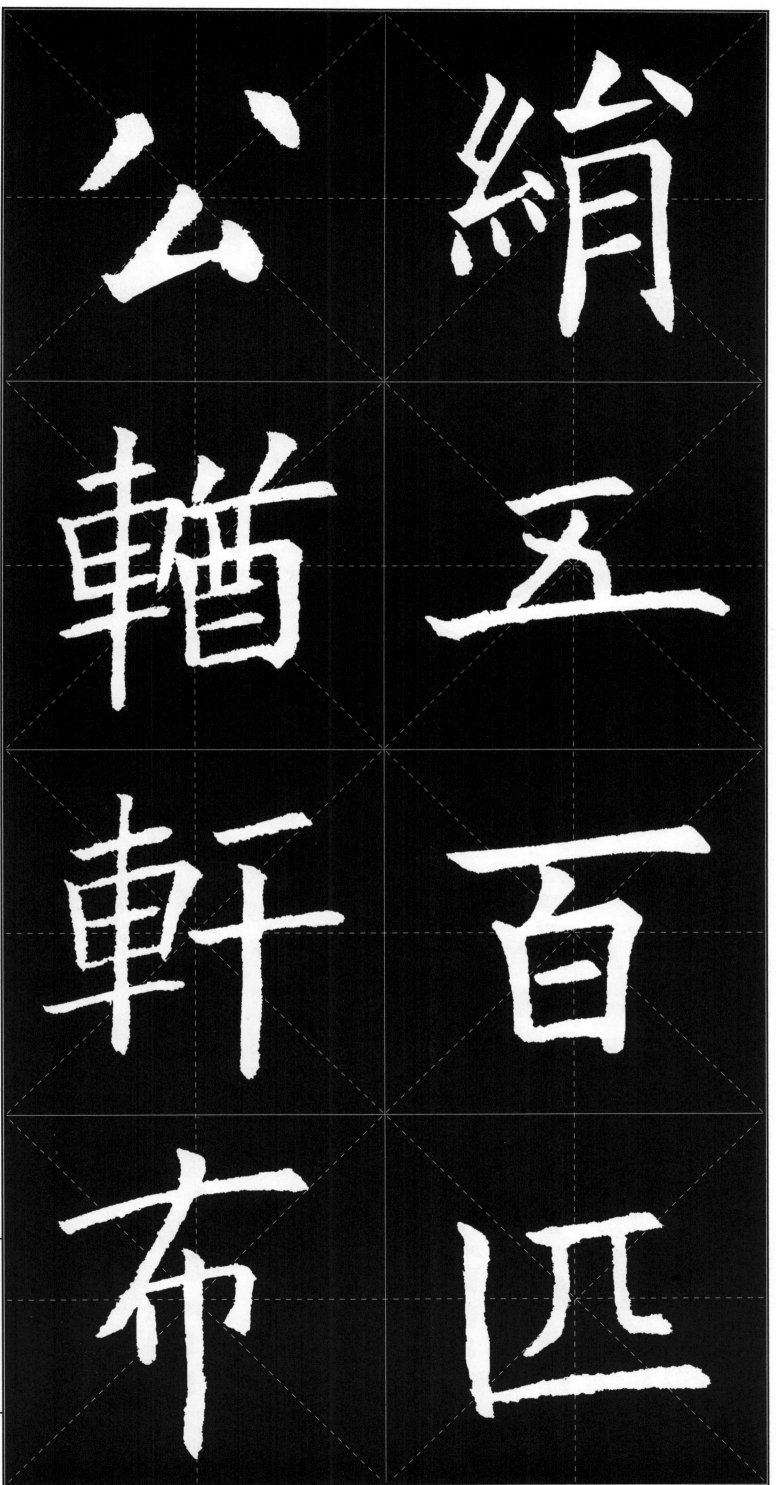

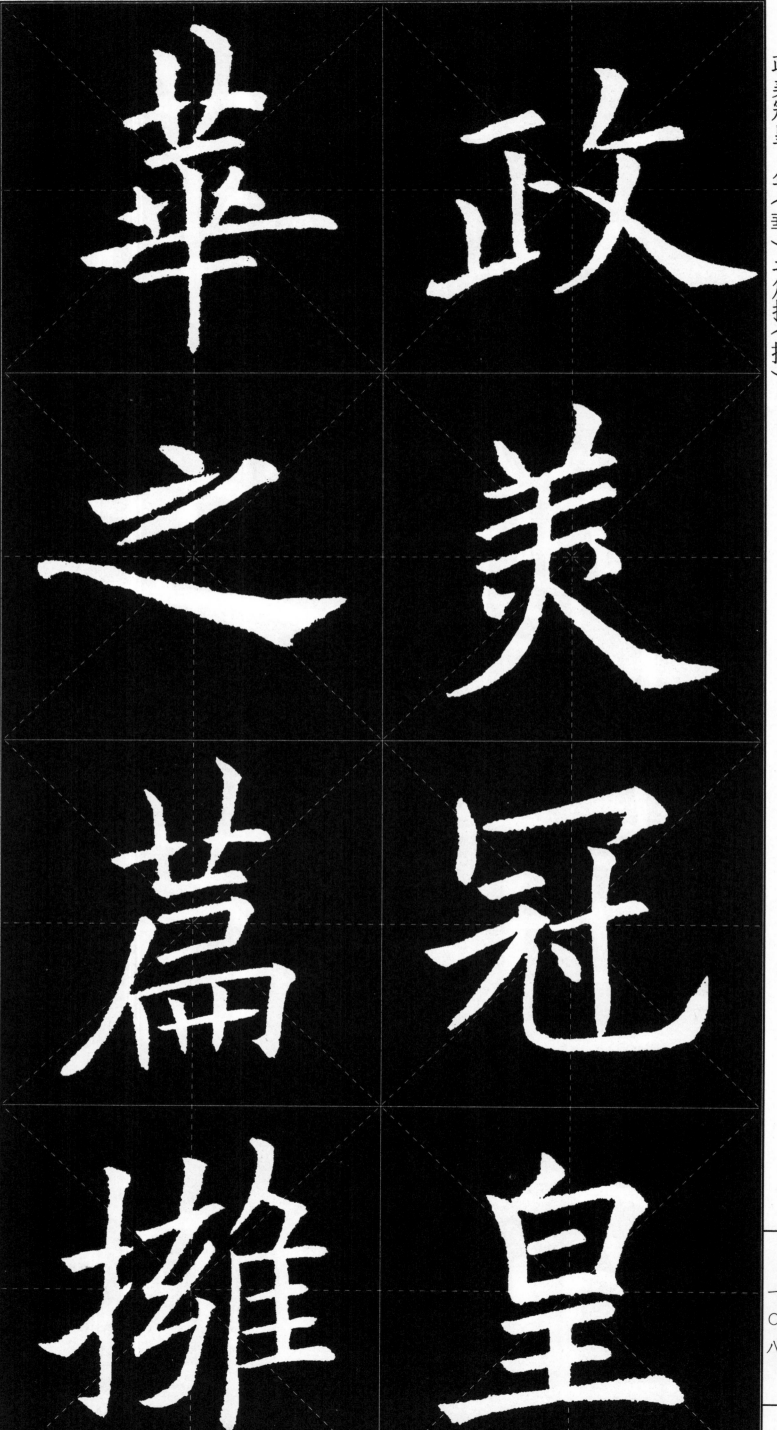

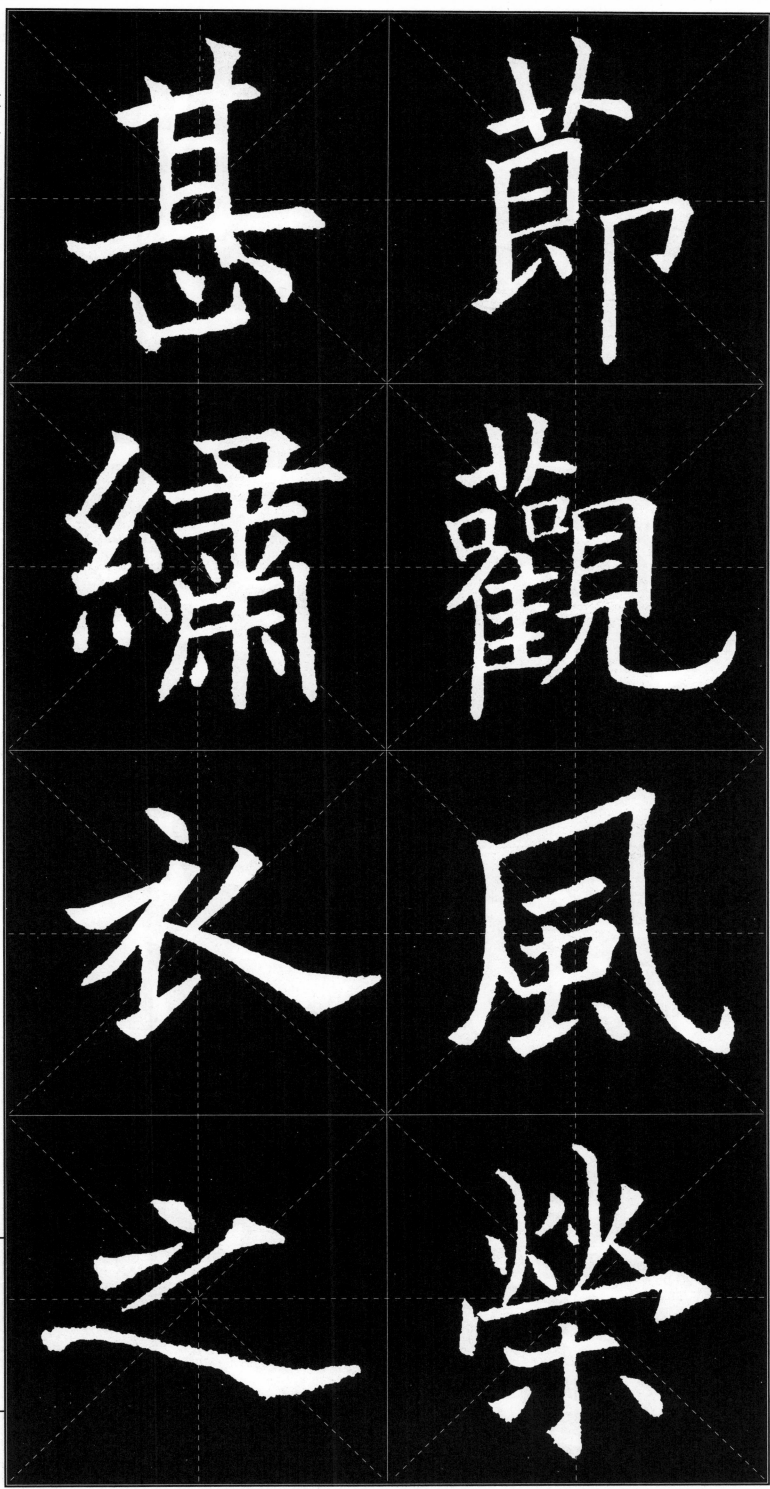

节（節）观（觀）风（風）荣（榮）甚绣（繡）衣之

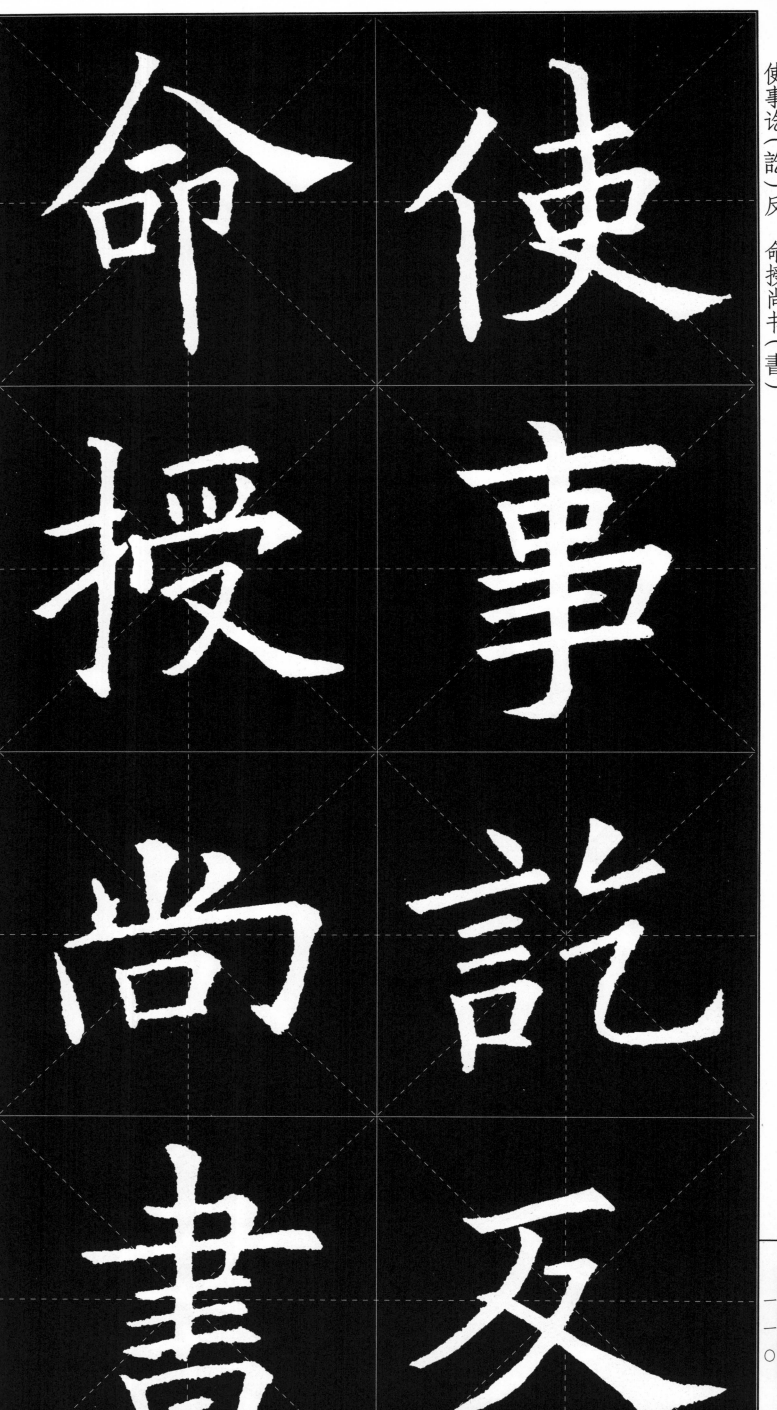

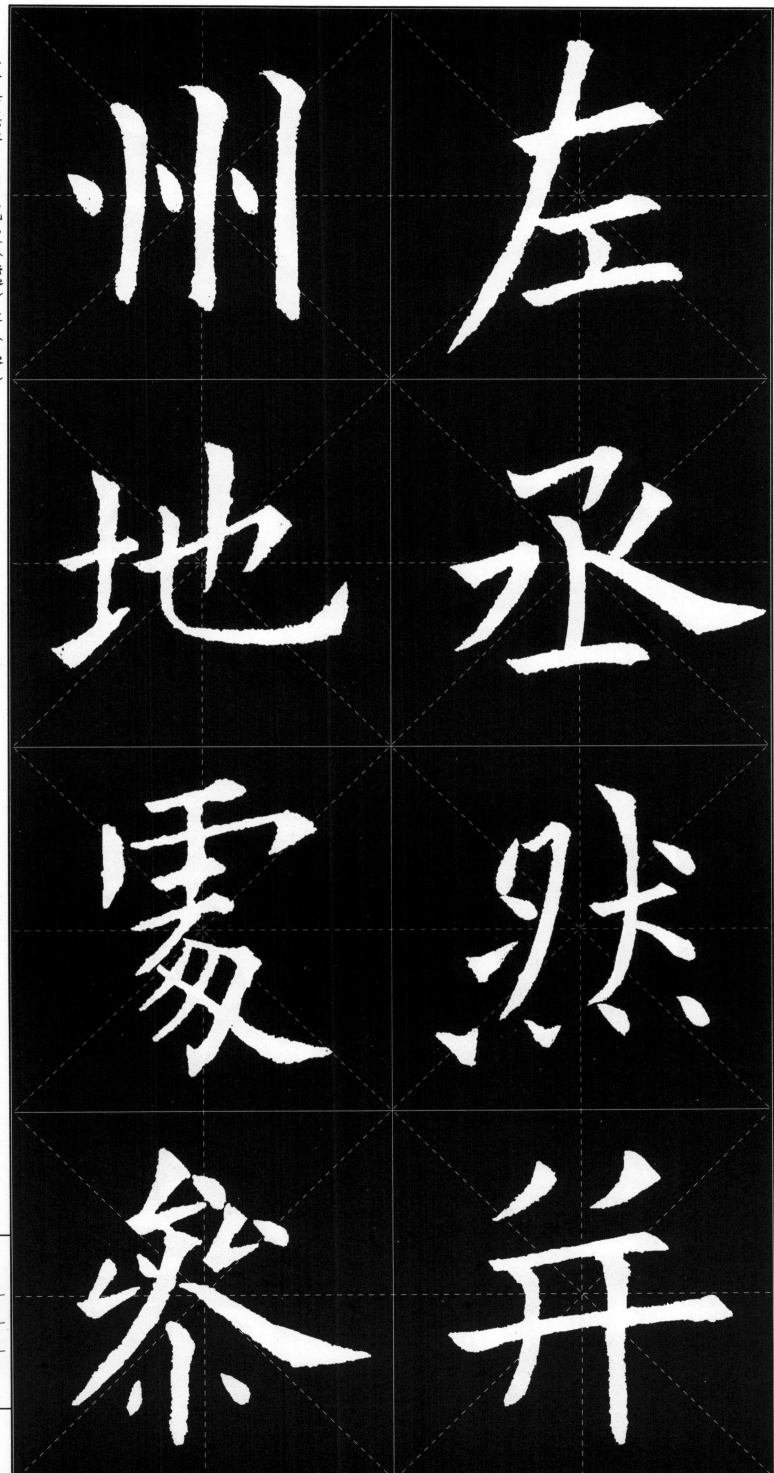

左　丞　然

州　地　处

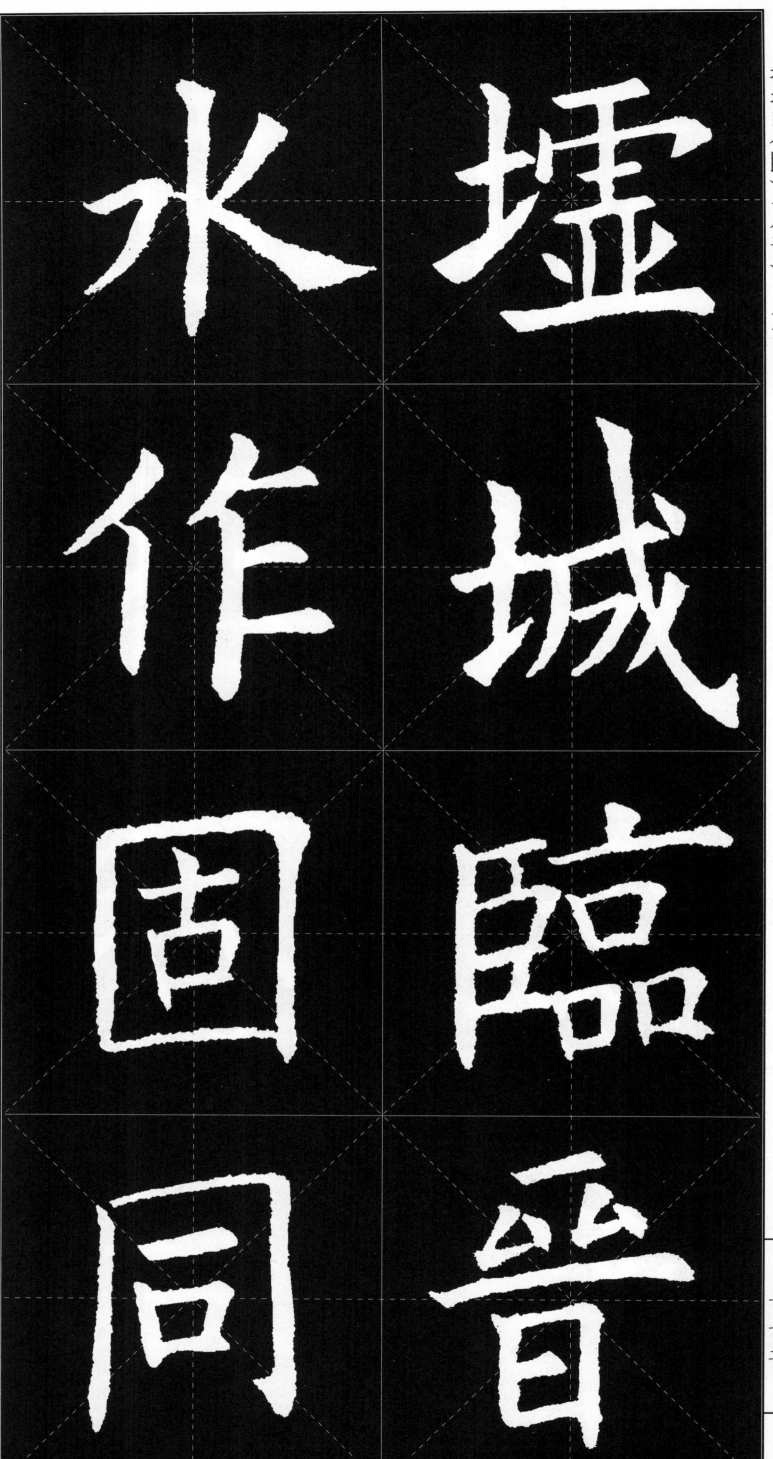

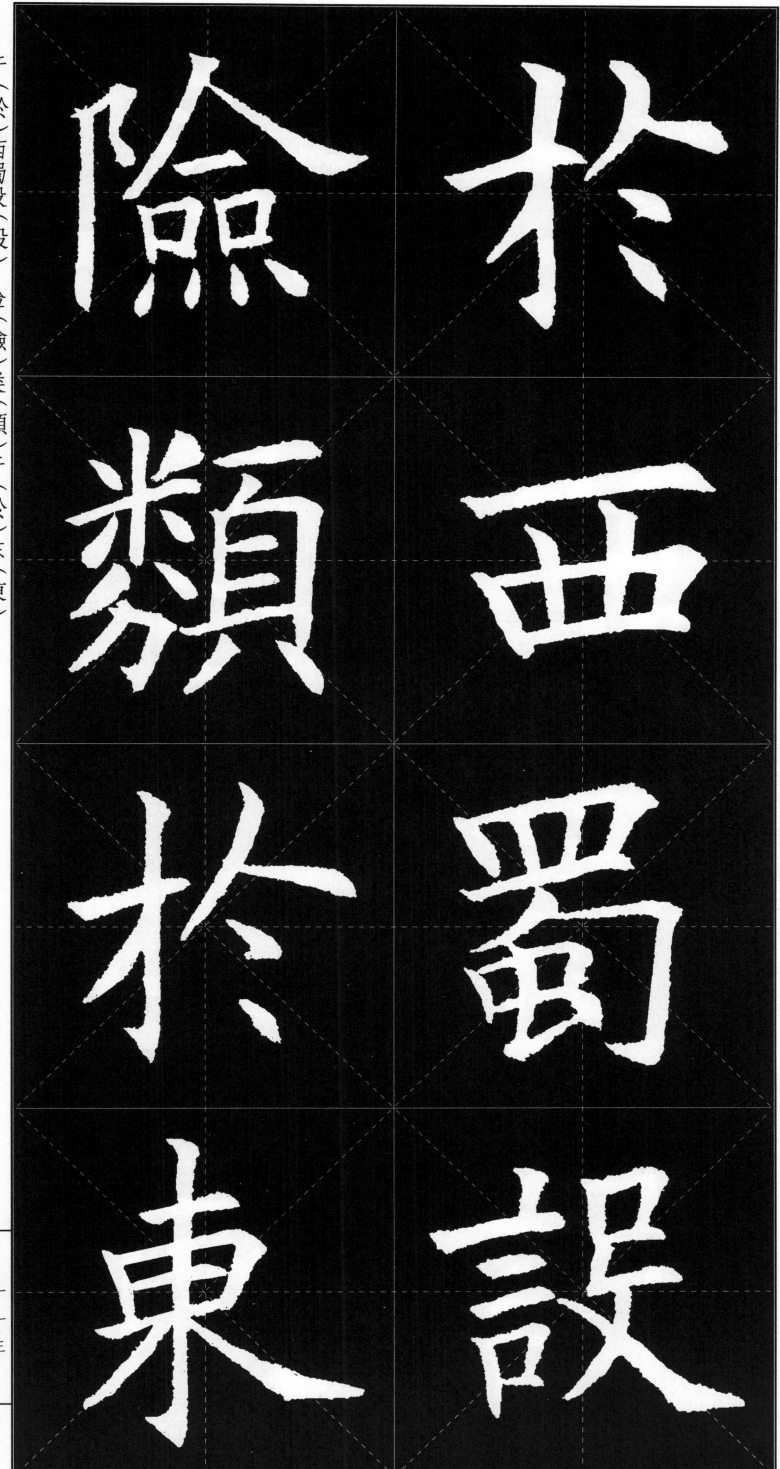

泰

寔

山

衝

之

要

衝

信

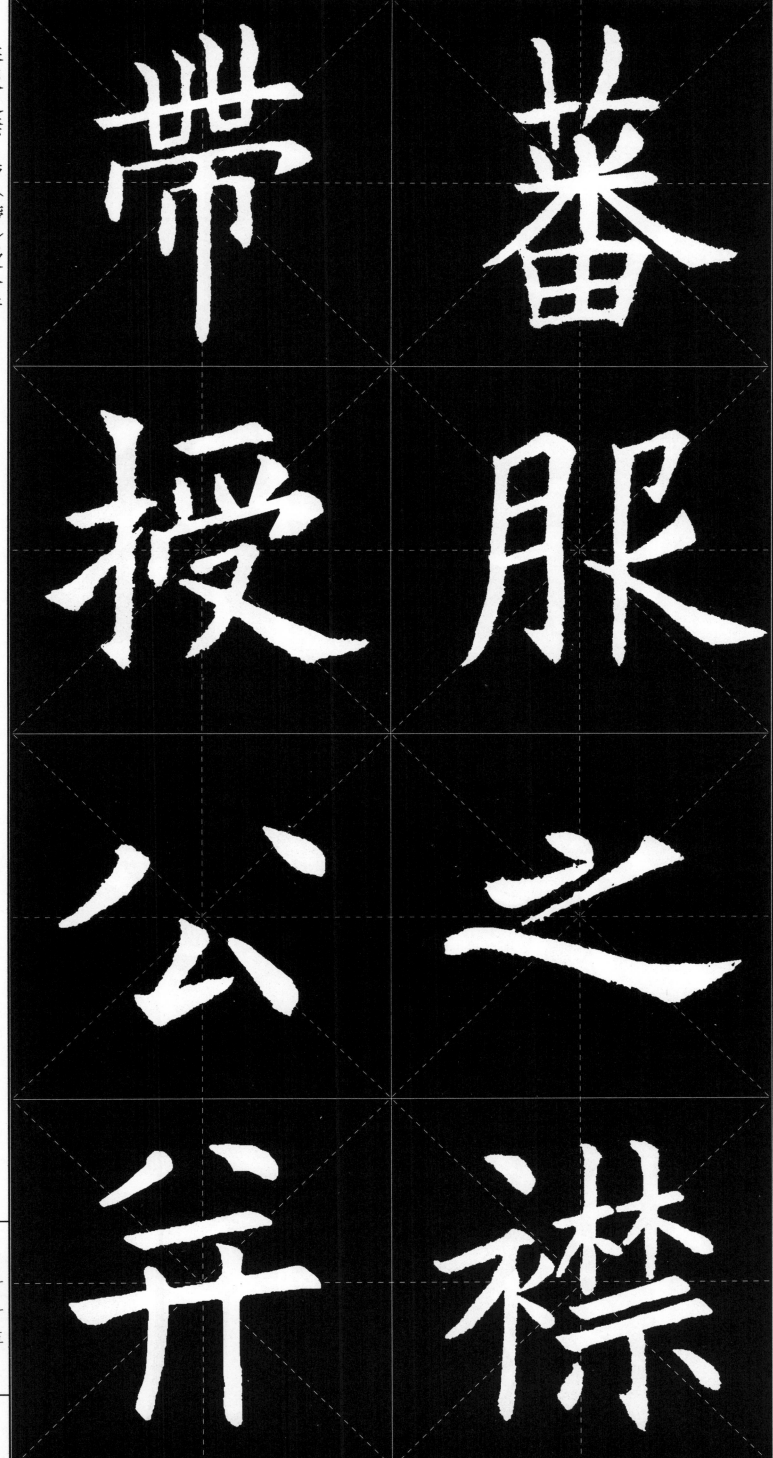

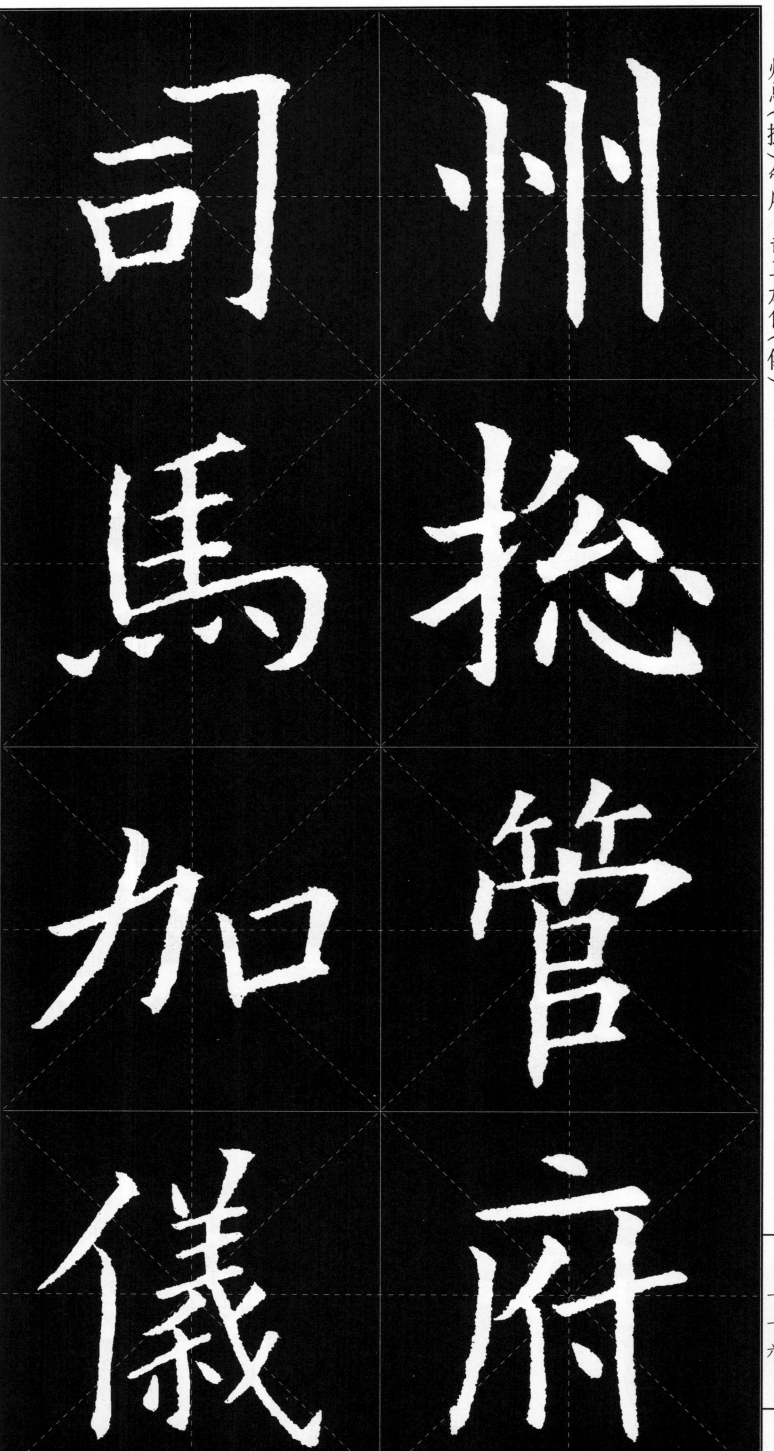

同
三
司
公

赞

务

大
邦

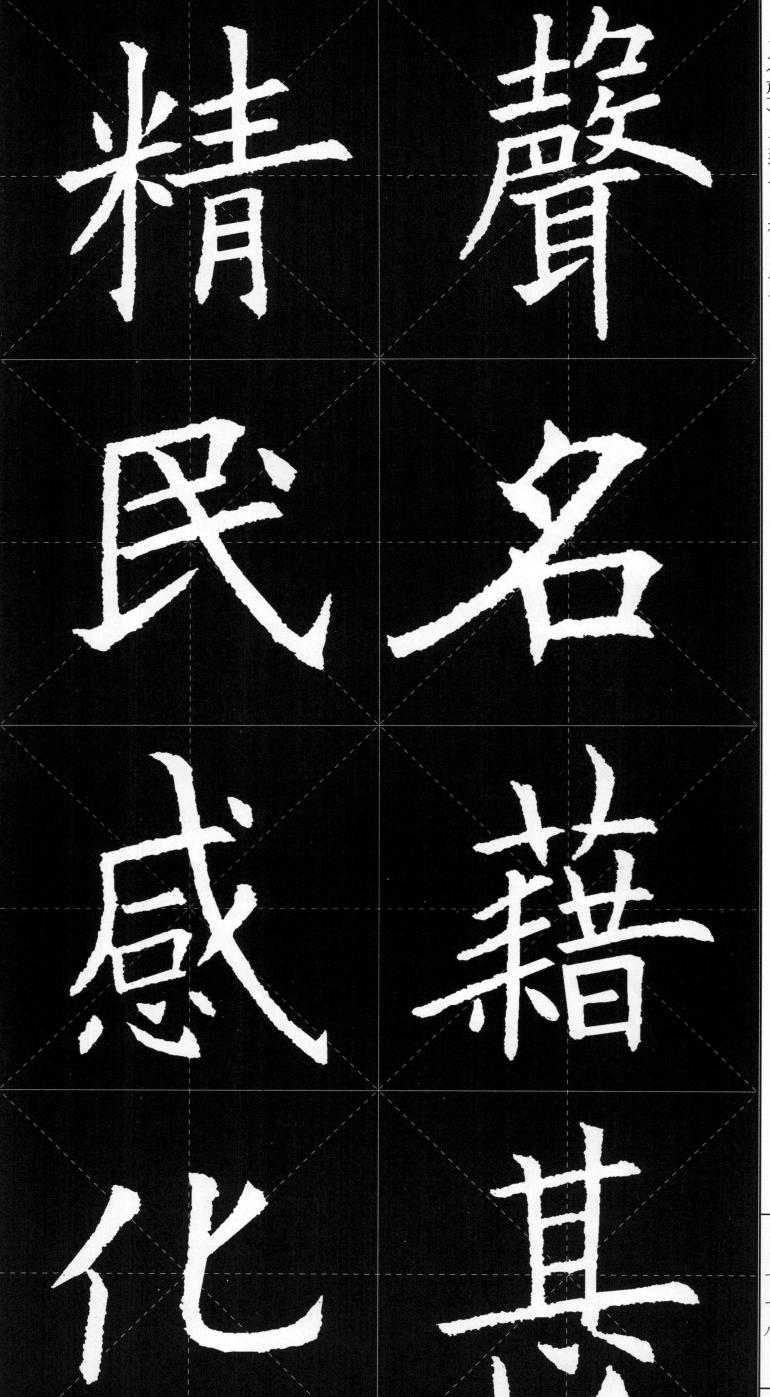

声
民
感
化
名
藉
甚

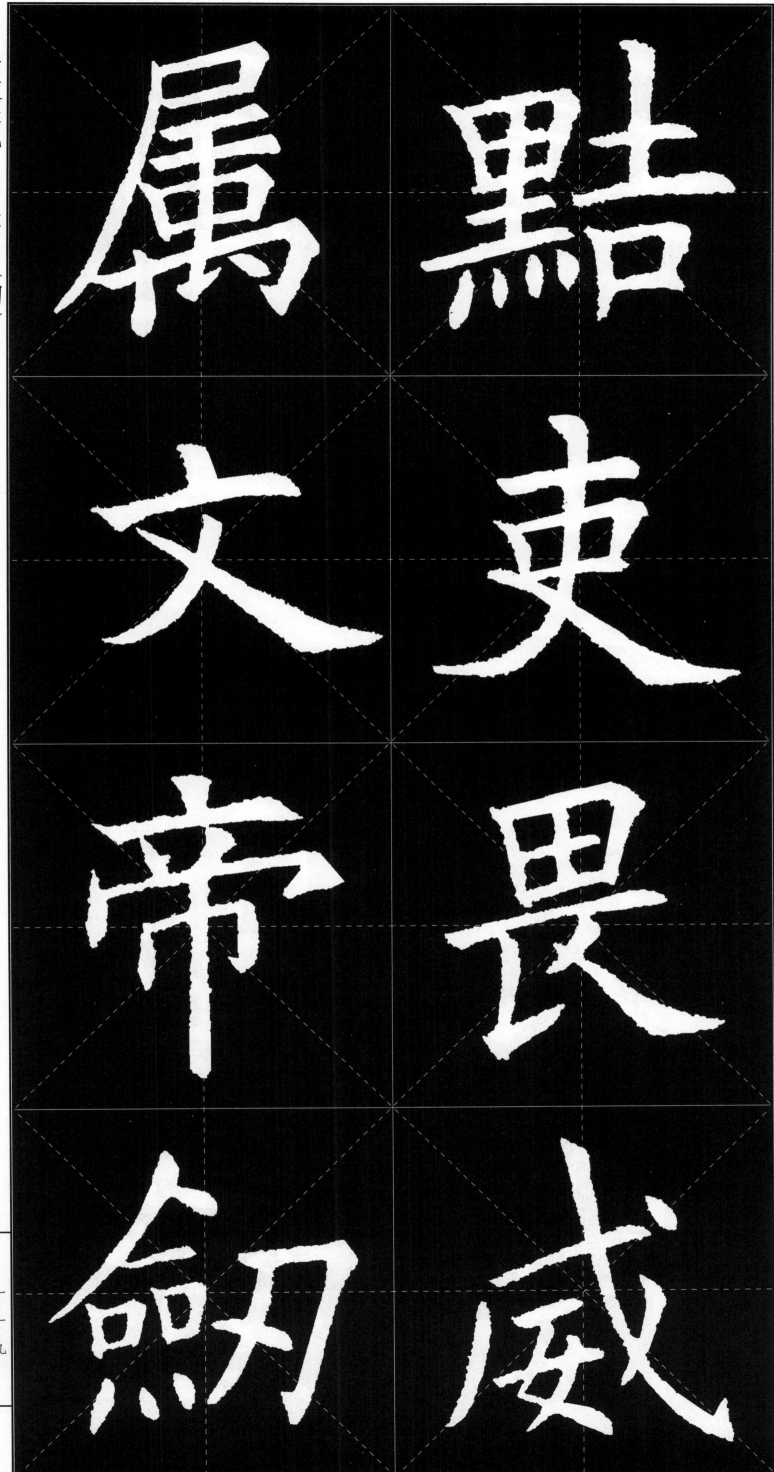

諒

率

太

原

之

甲

擁

河

朔 之 兵 方

叔 段 之 作

亂

京

城

州

呼

之

挺

亂

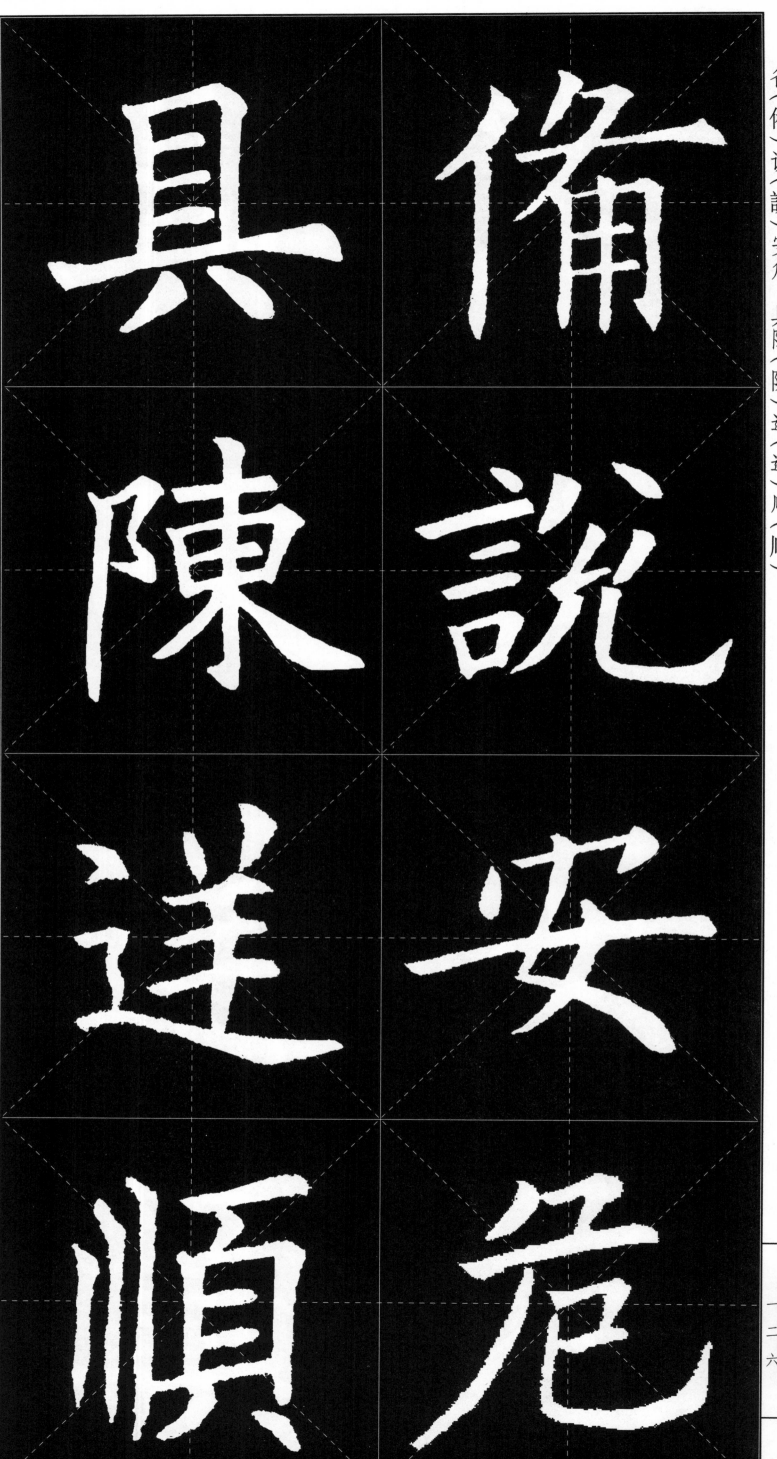

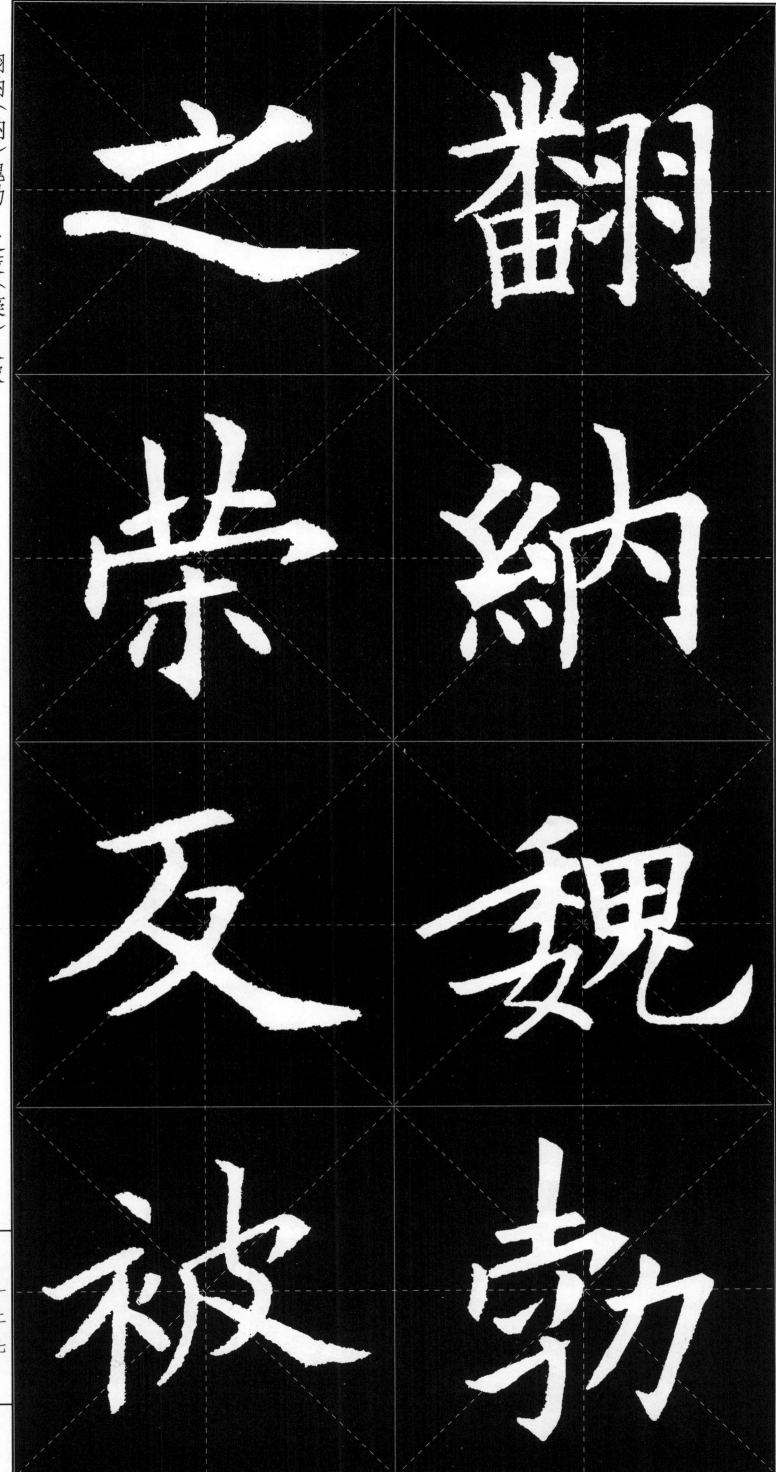

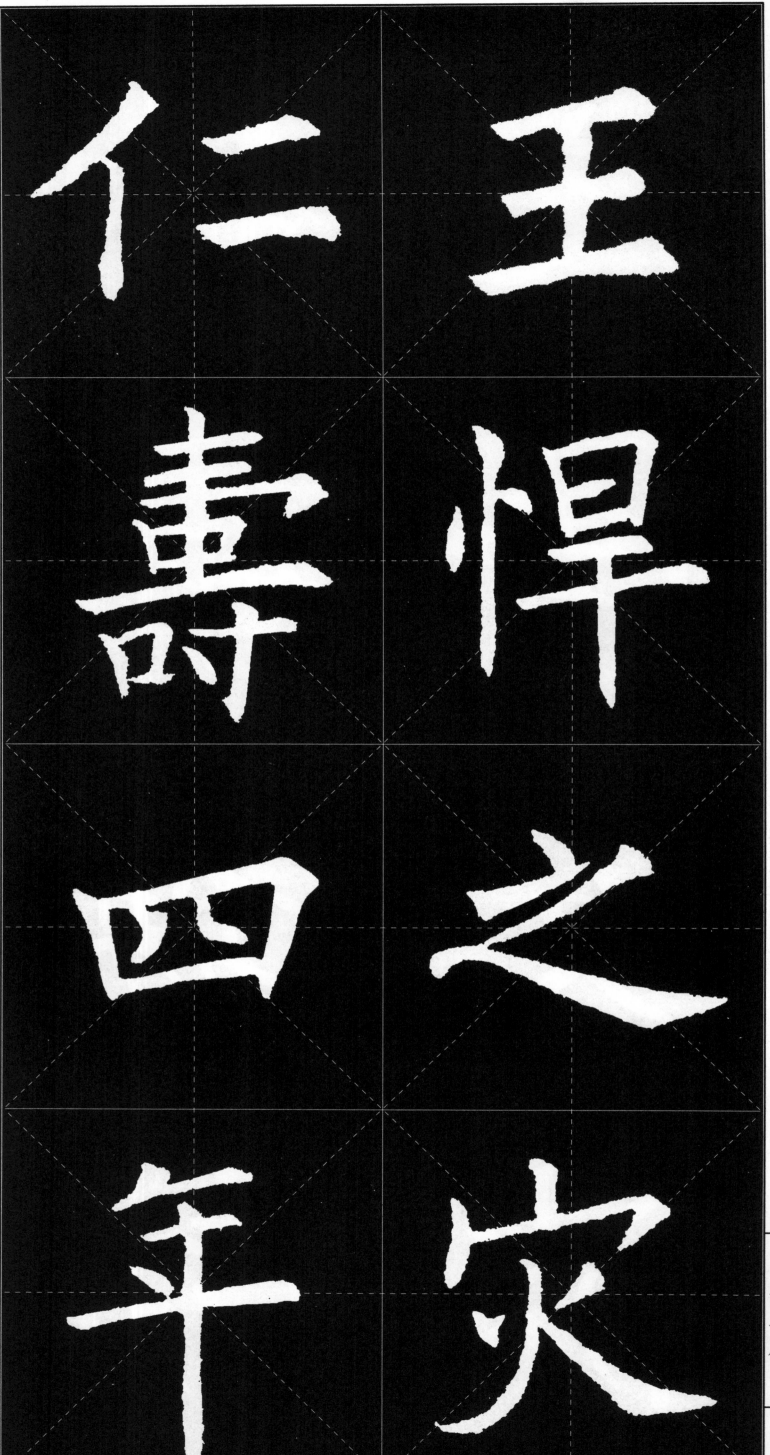

仁悍定
壽之王
四之
年灾

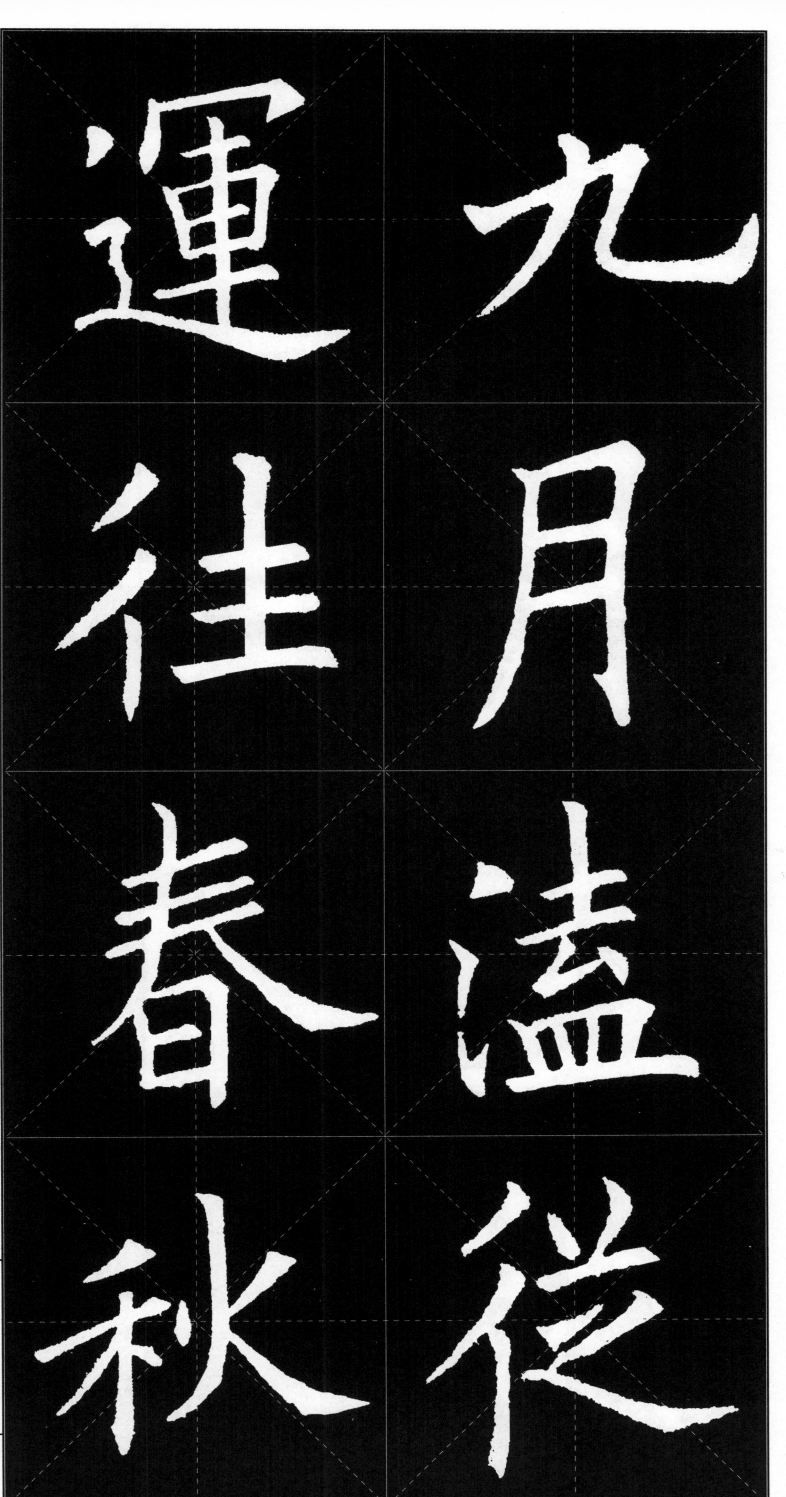

九
月
溢
从

运
往
春
秋

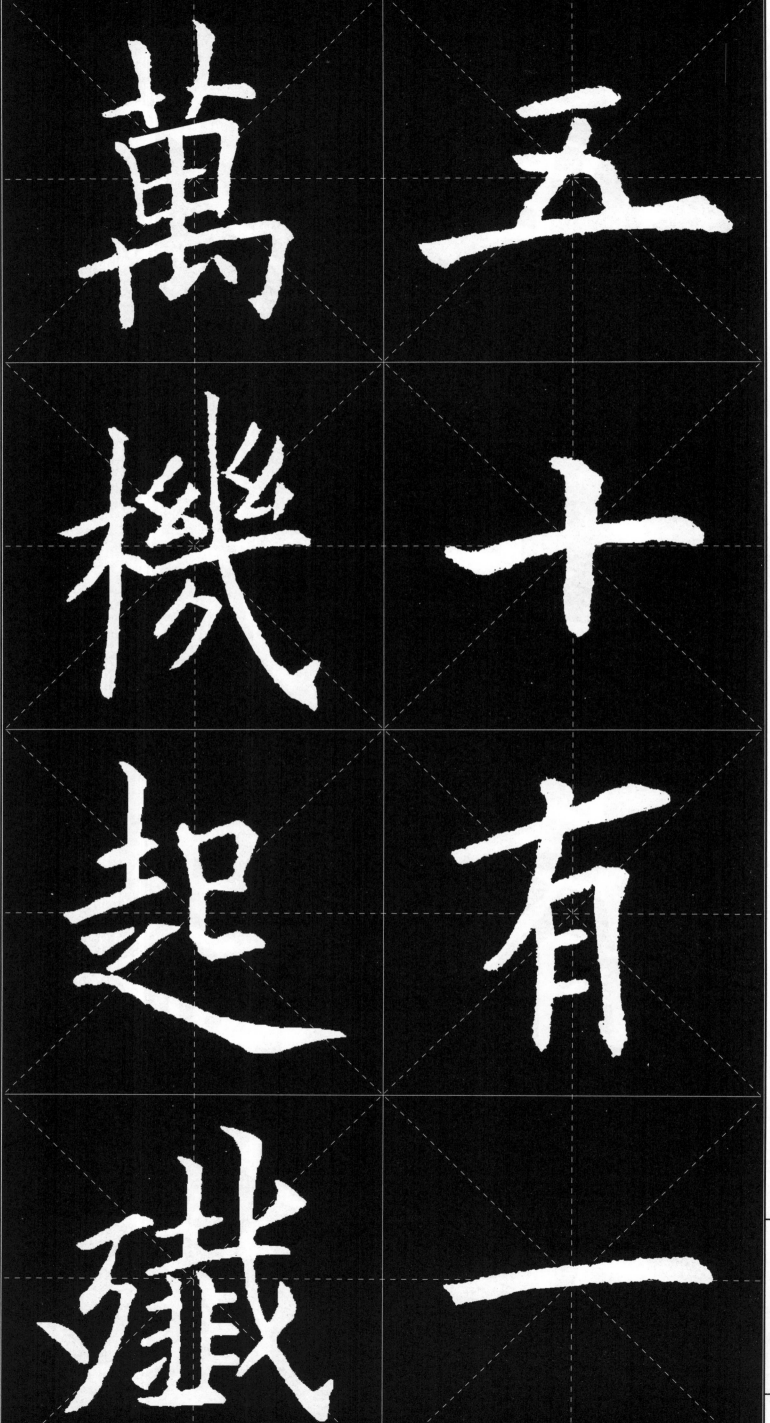

良

之

歎

百

辟

興

喪

辟

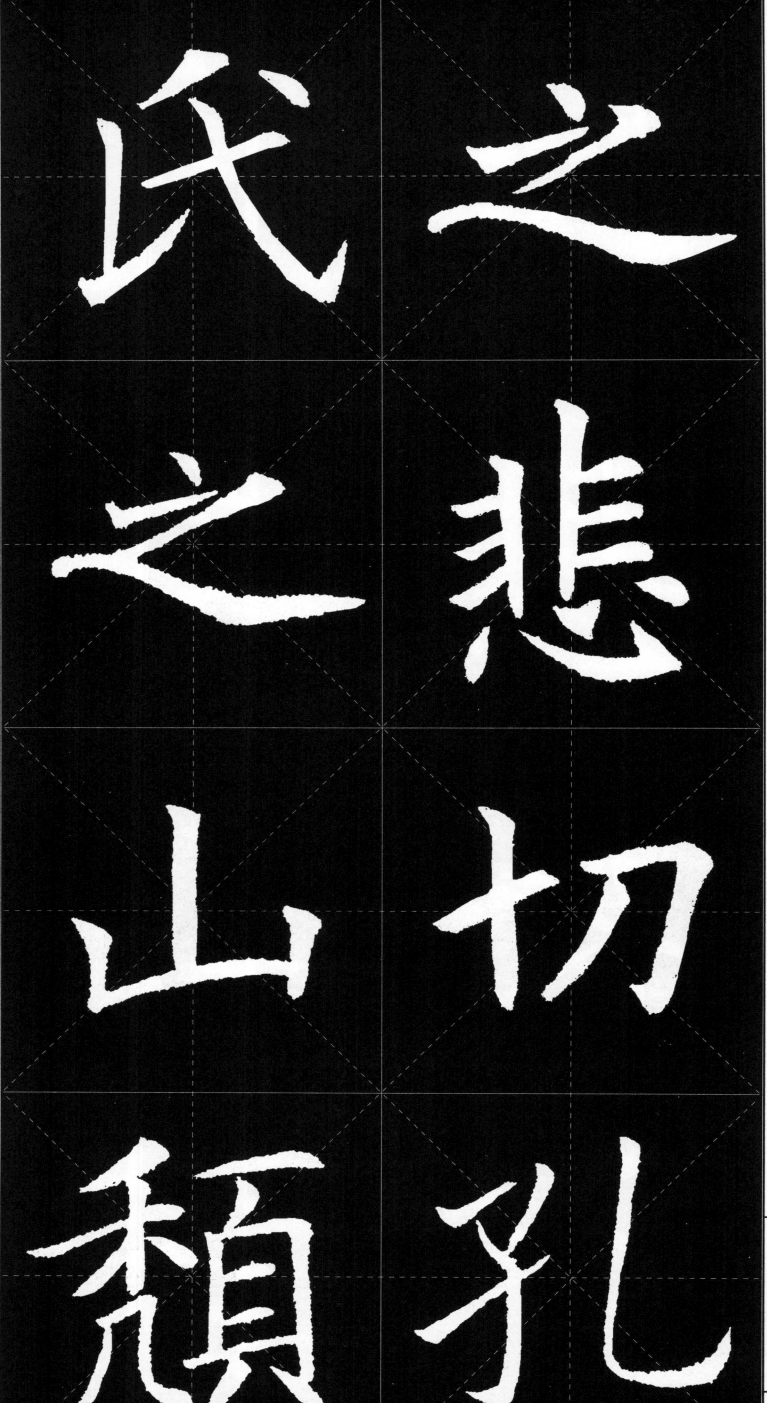

棟

痛

折

楊

贈

君

棟

之

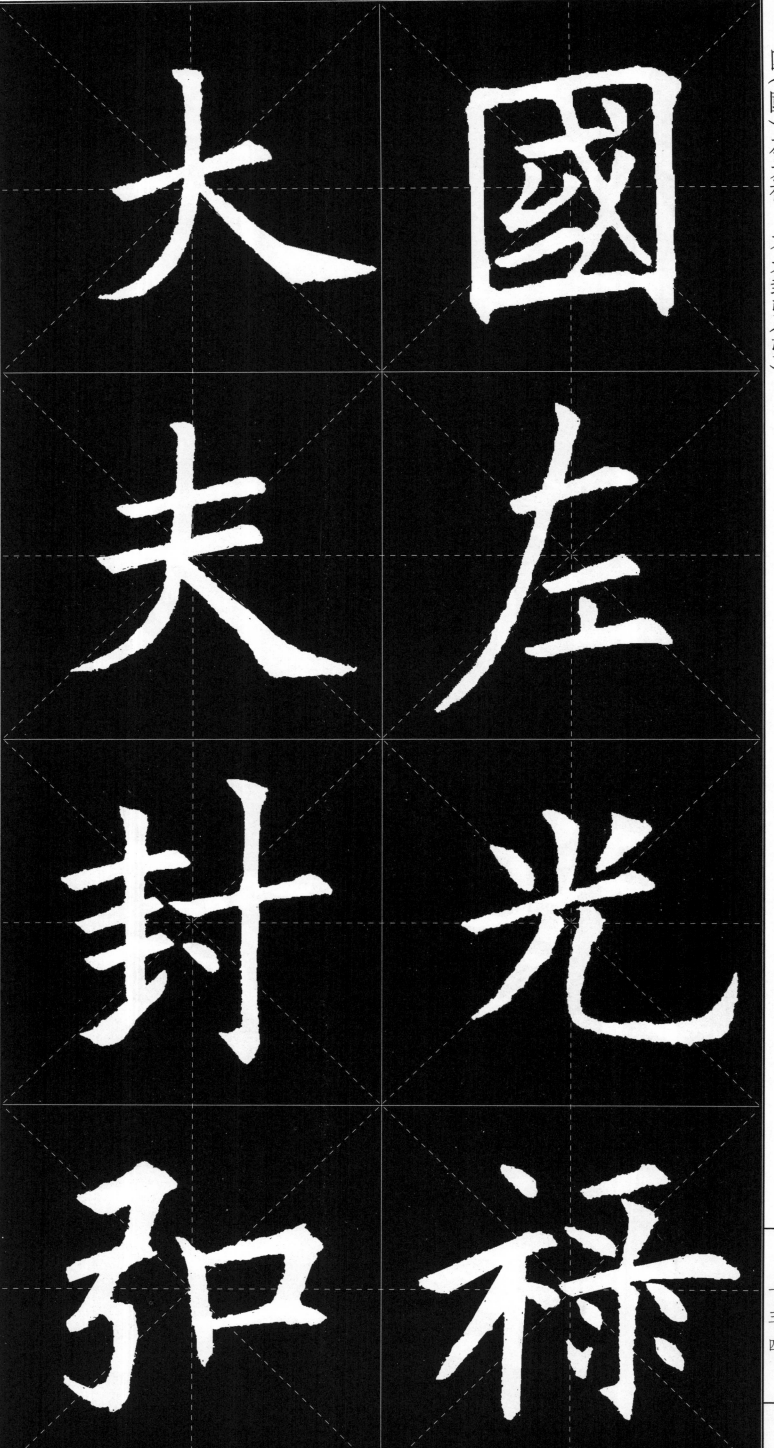

邑

義

五

郡

千

公

戸

襄

禮

謚

也

曰

喪

明

專

謚

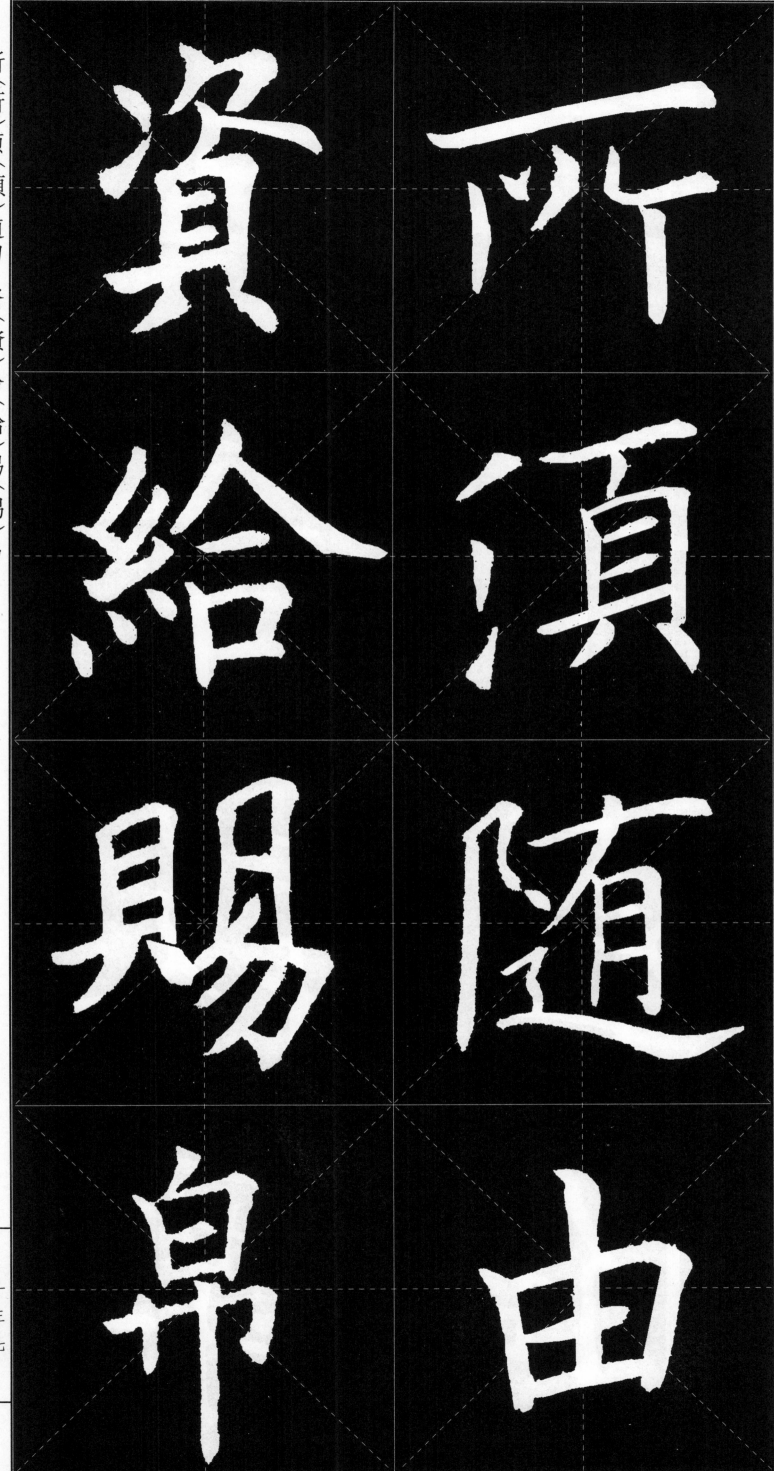

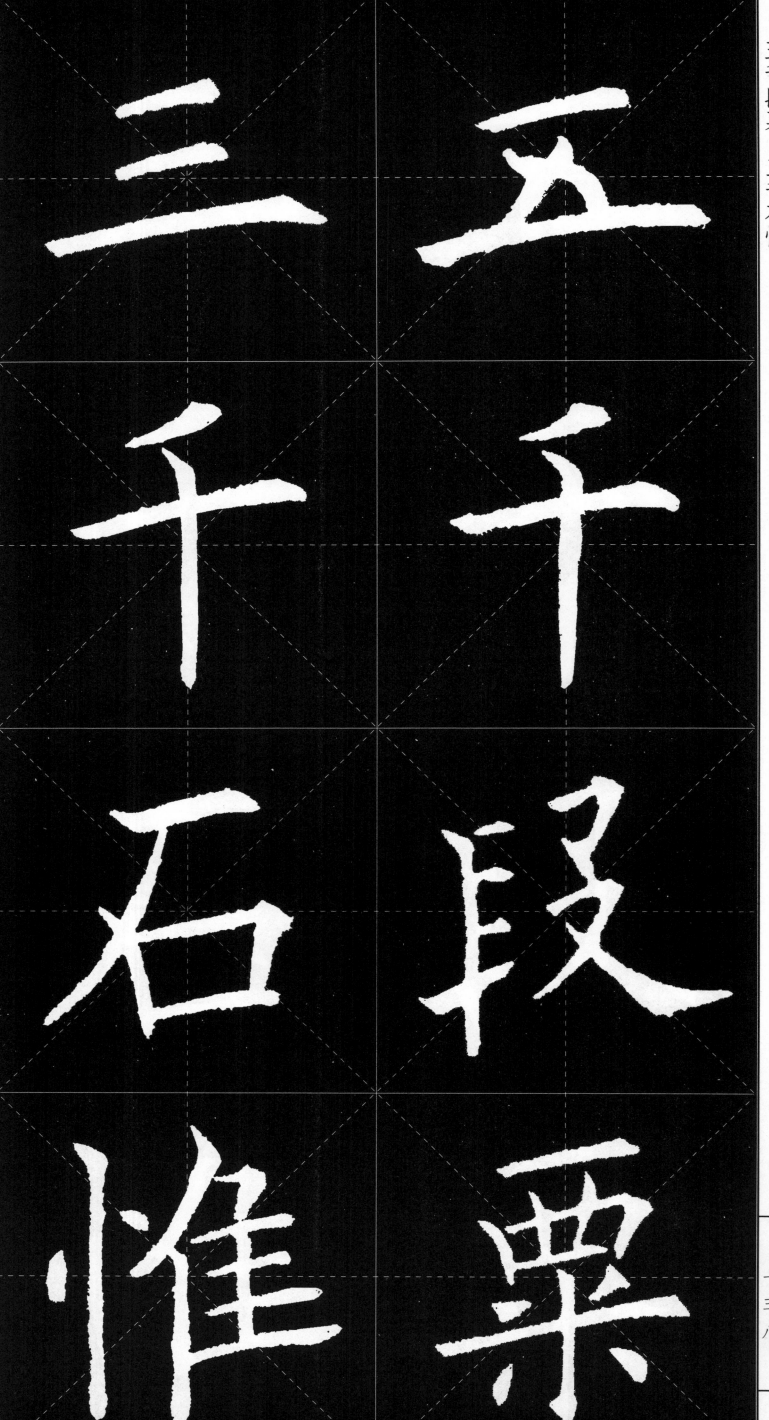

性

风

表

自

公

温

润

成

蚑 虹

為 之

文 珎

黻 黼

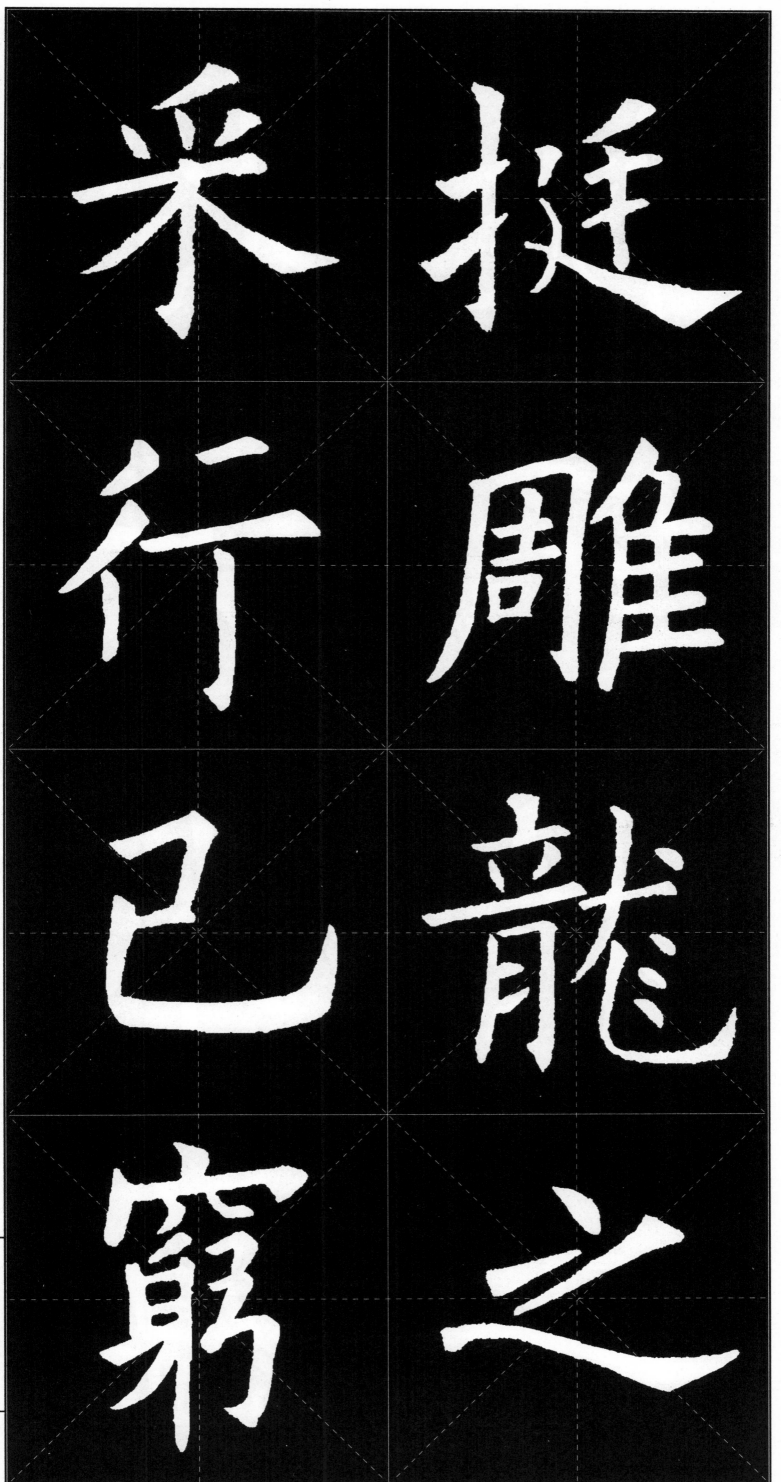

挺

雕

龙

之

采

行

己

穷

德

於

包

六

柍

本

德

蘊

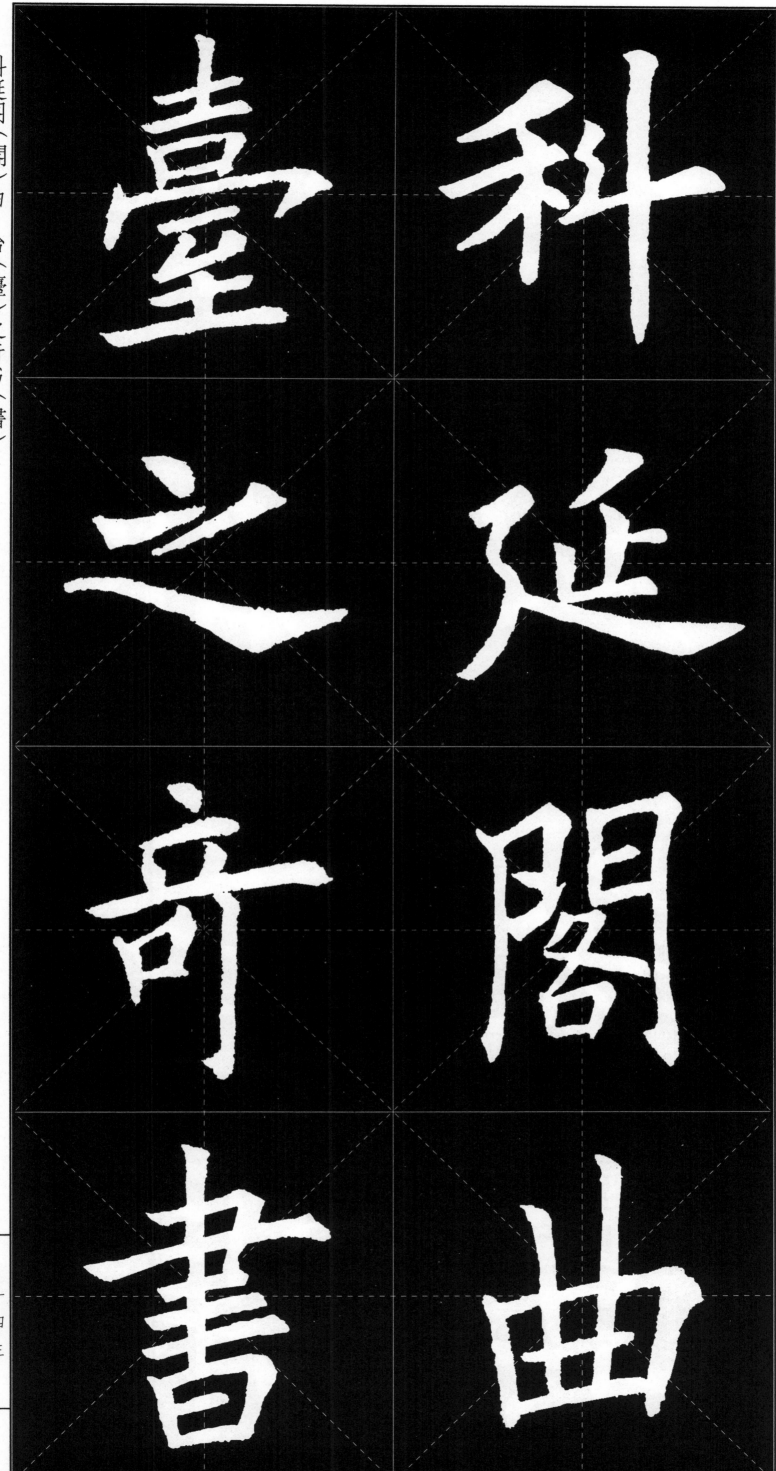

科延阁（閣）曲
台（臺）之奇书（書）

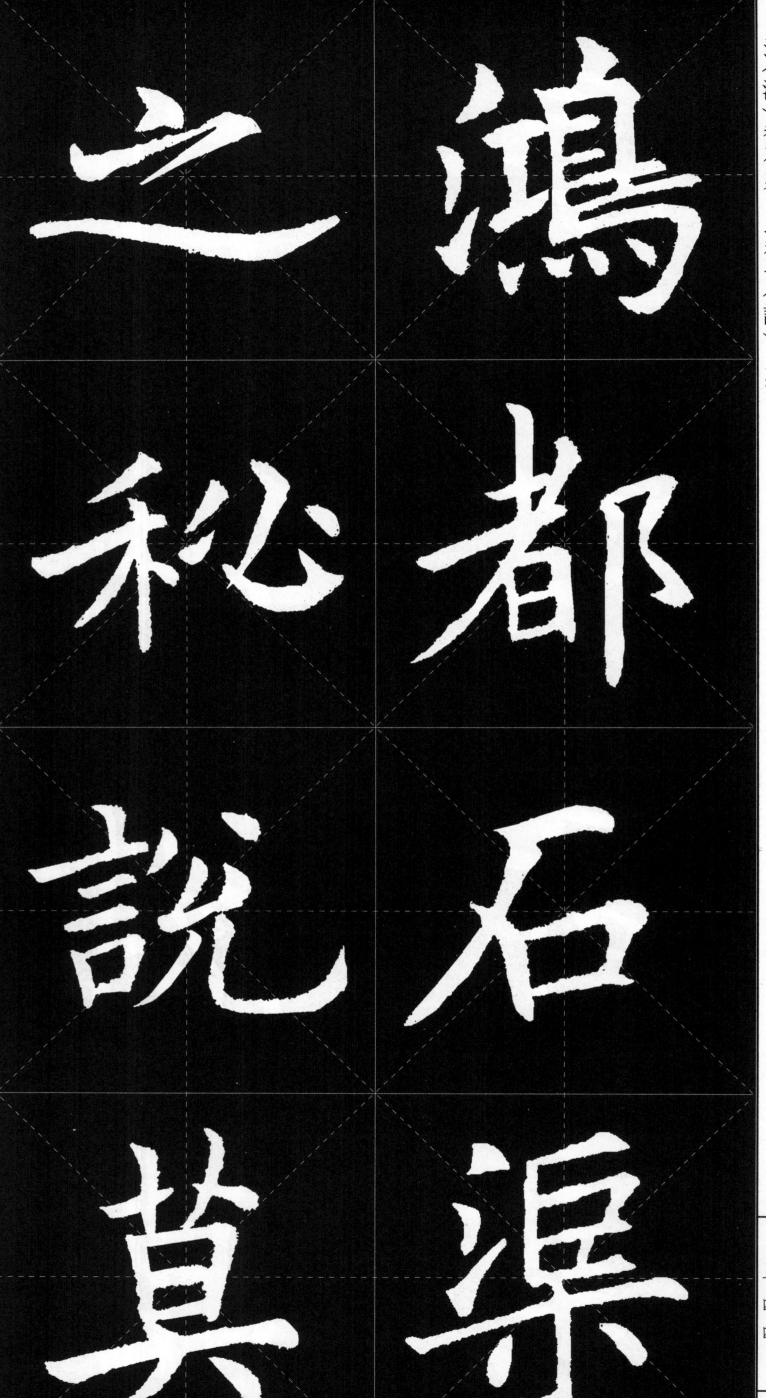

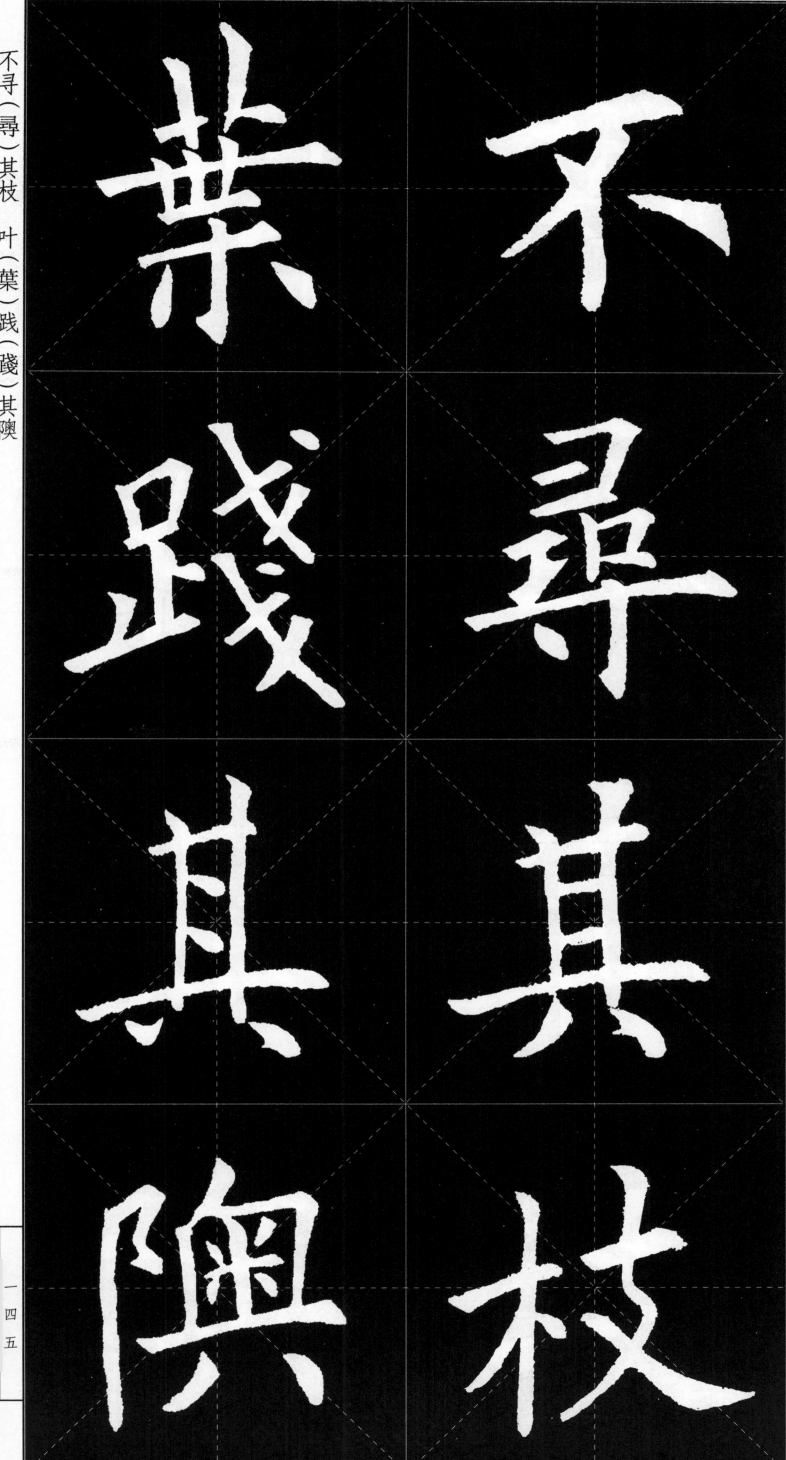

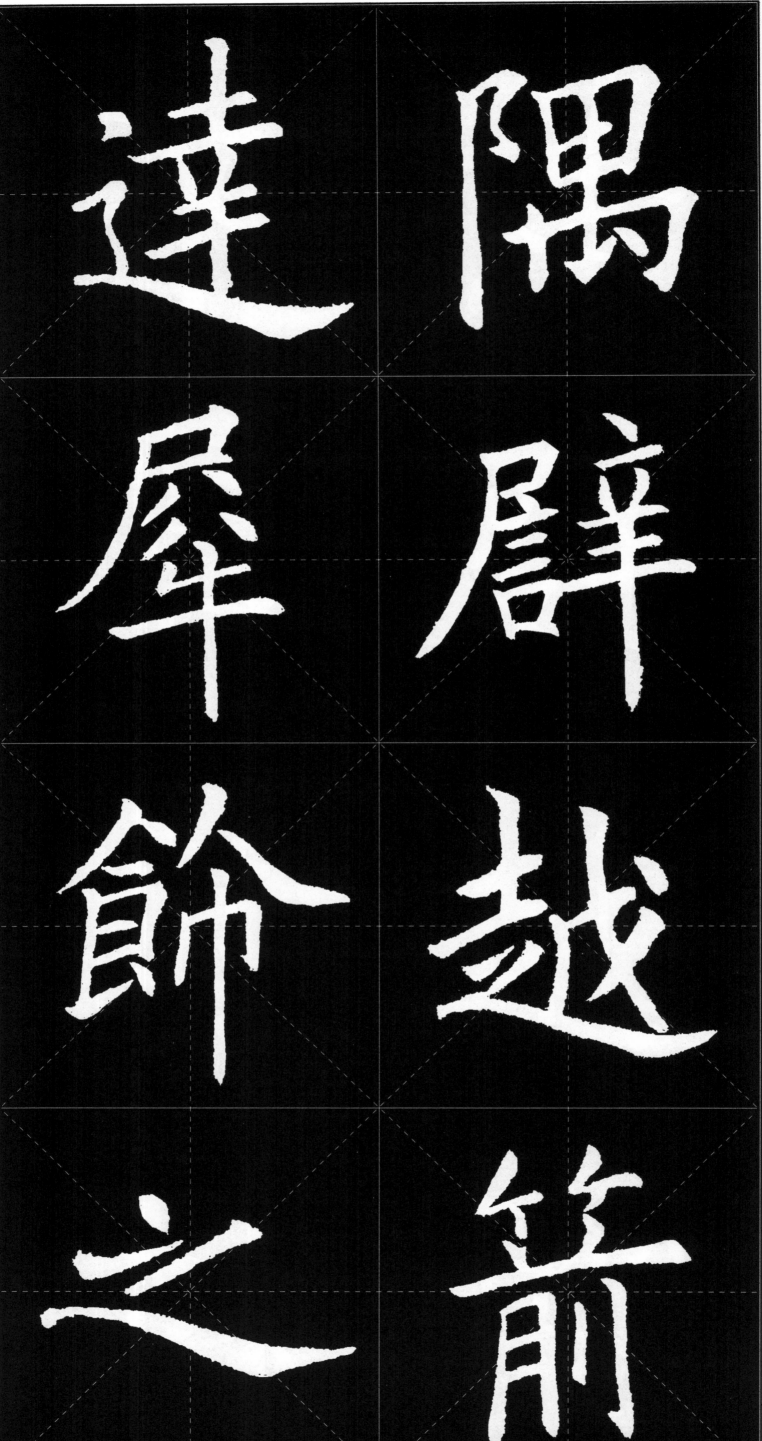

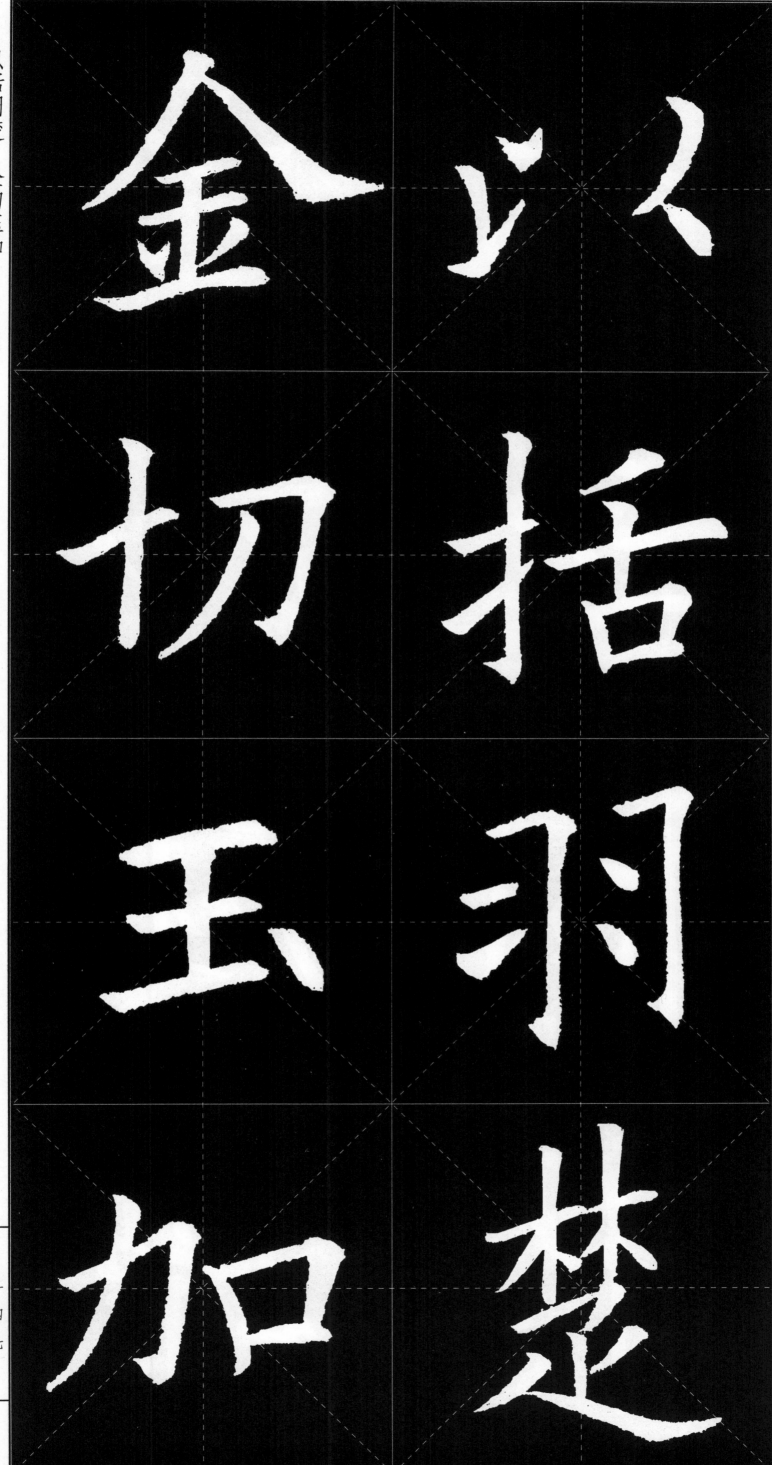

金切玉加

括羽

楚邎

救 之

之 以

同 磨

於 礲

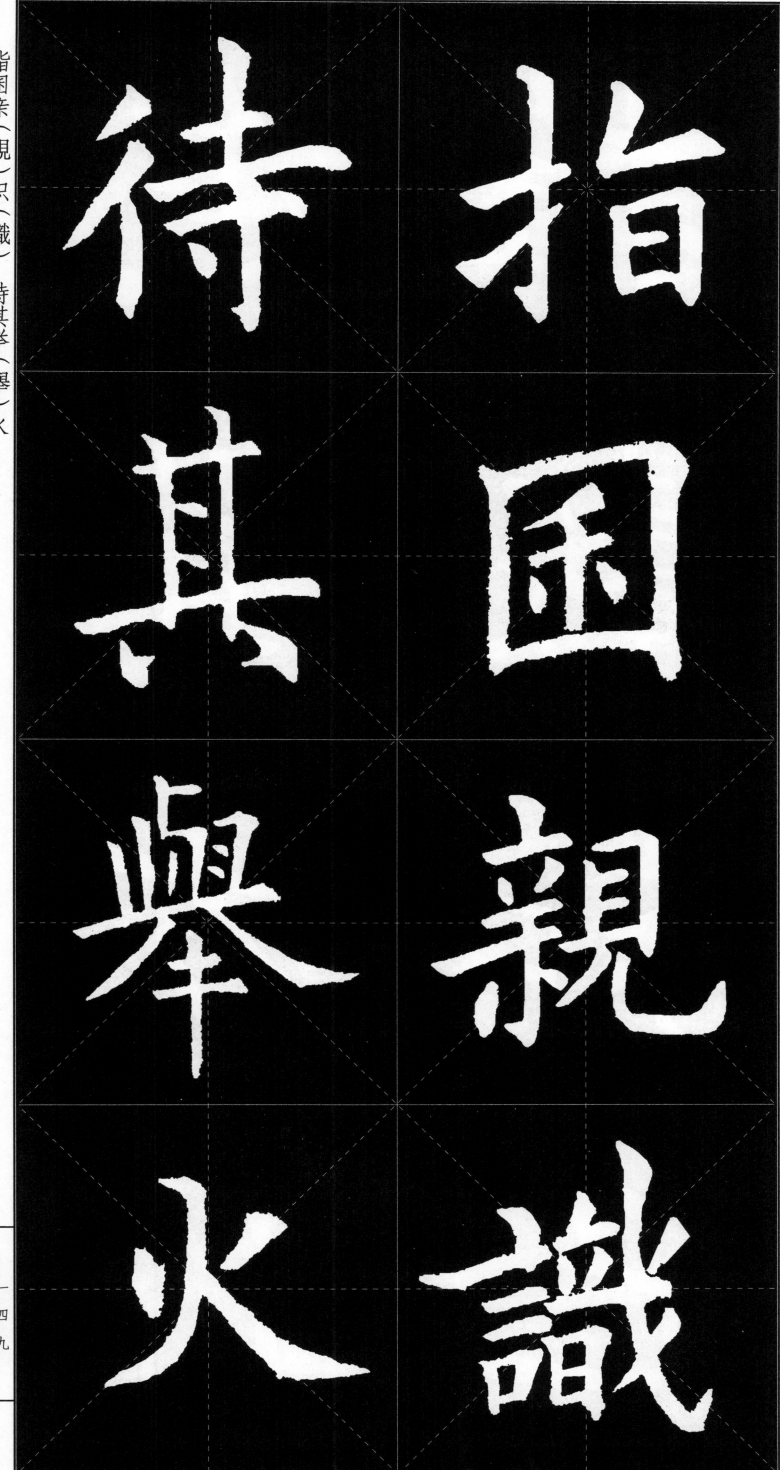

待其

围

舉

親

待

識

推賢進

賢方

知

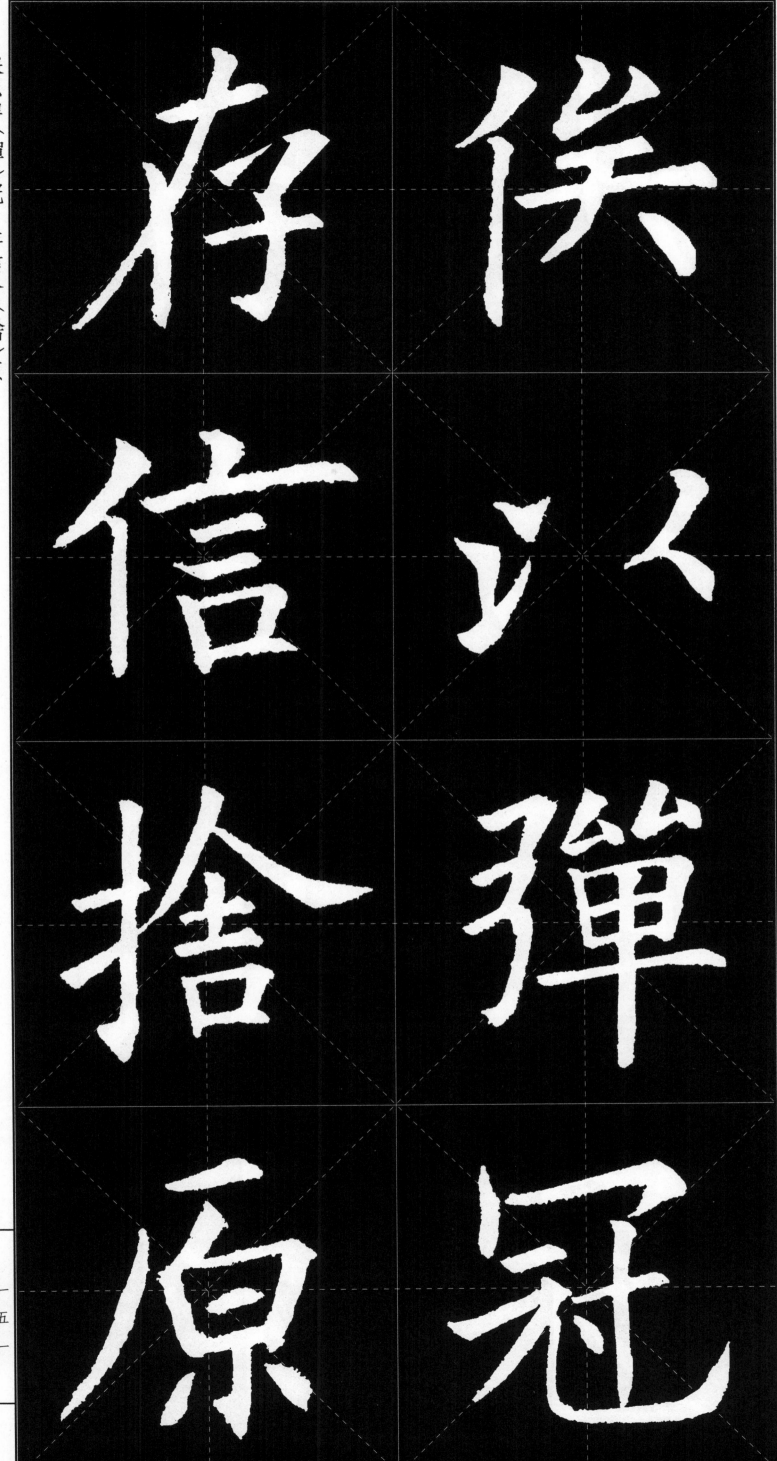

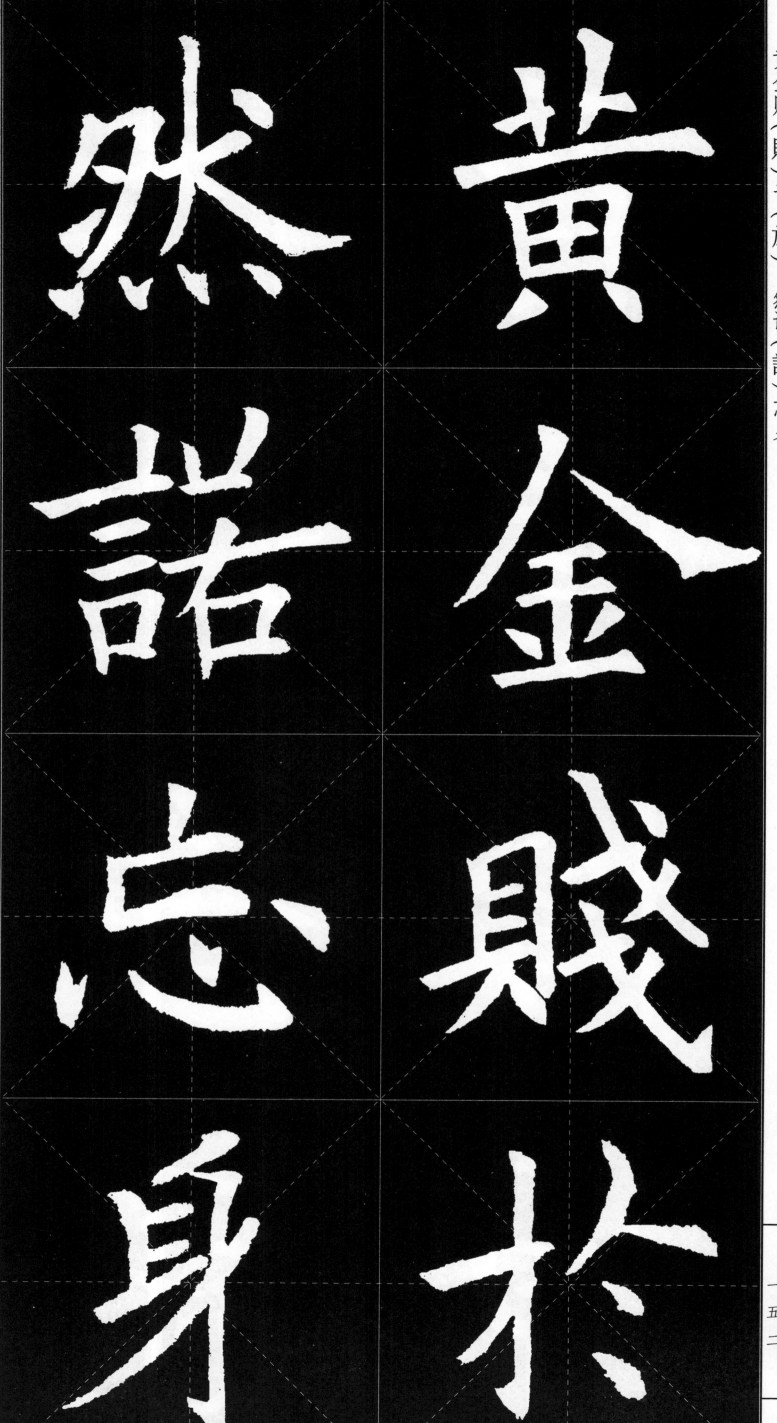

殉

難

性

命

輕

於

鴻

毛

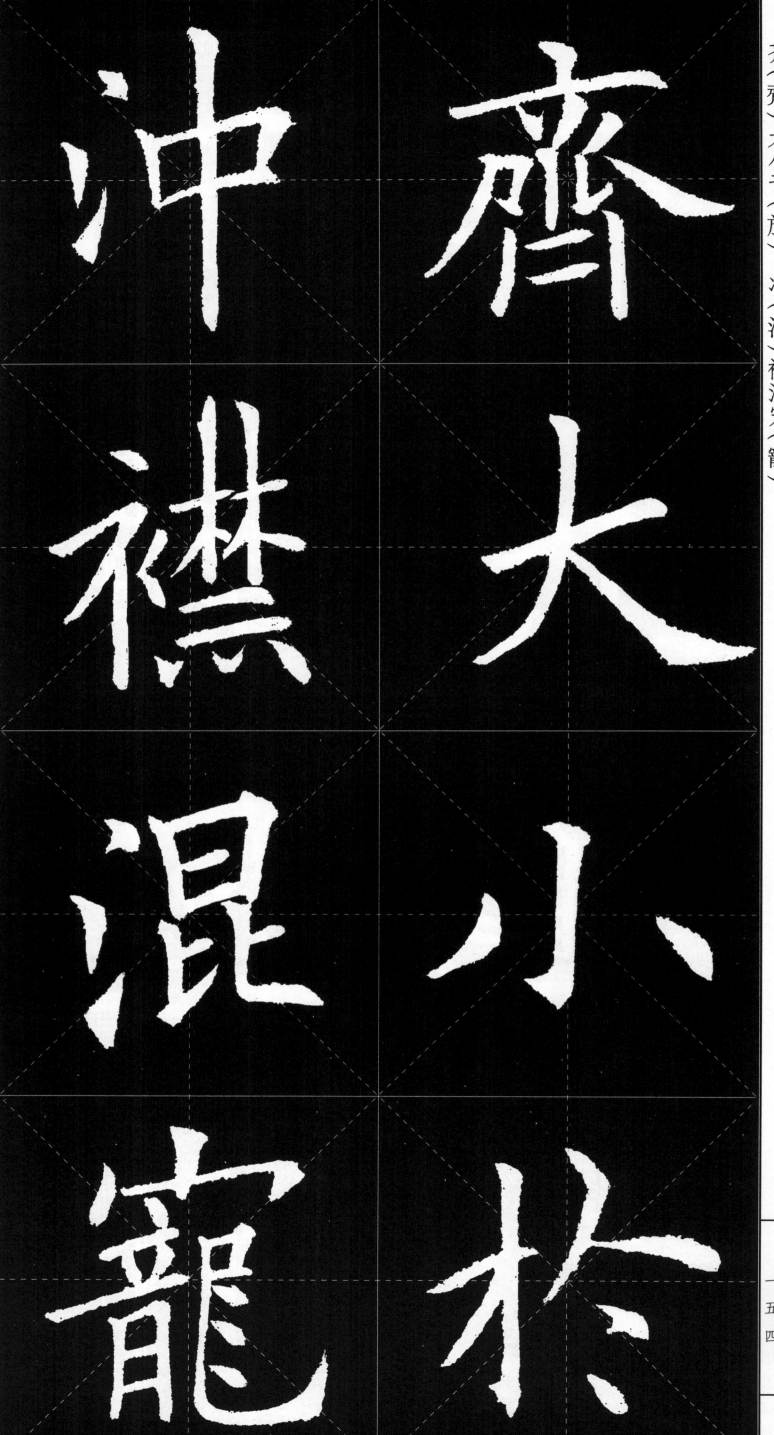

齐（齊）
大
小
冲（沖）
襟
混
宠（寵）

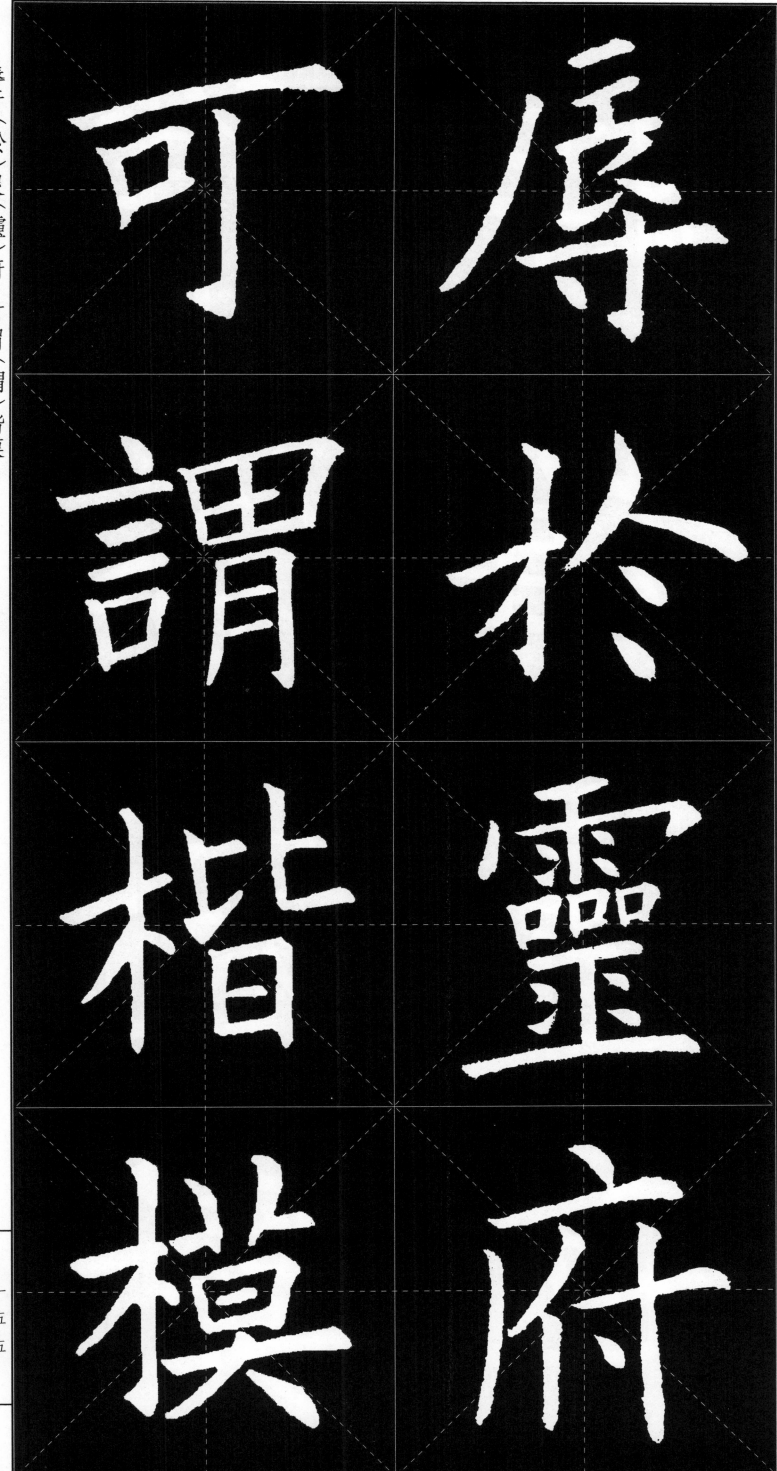

雅 俗 時

雄 俗

者 冠

也 冕

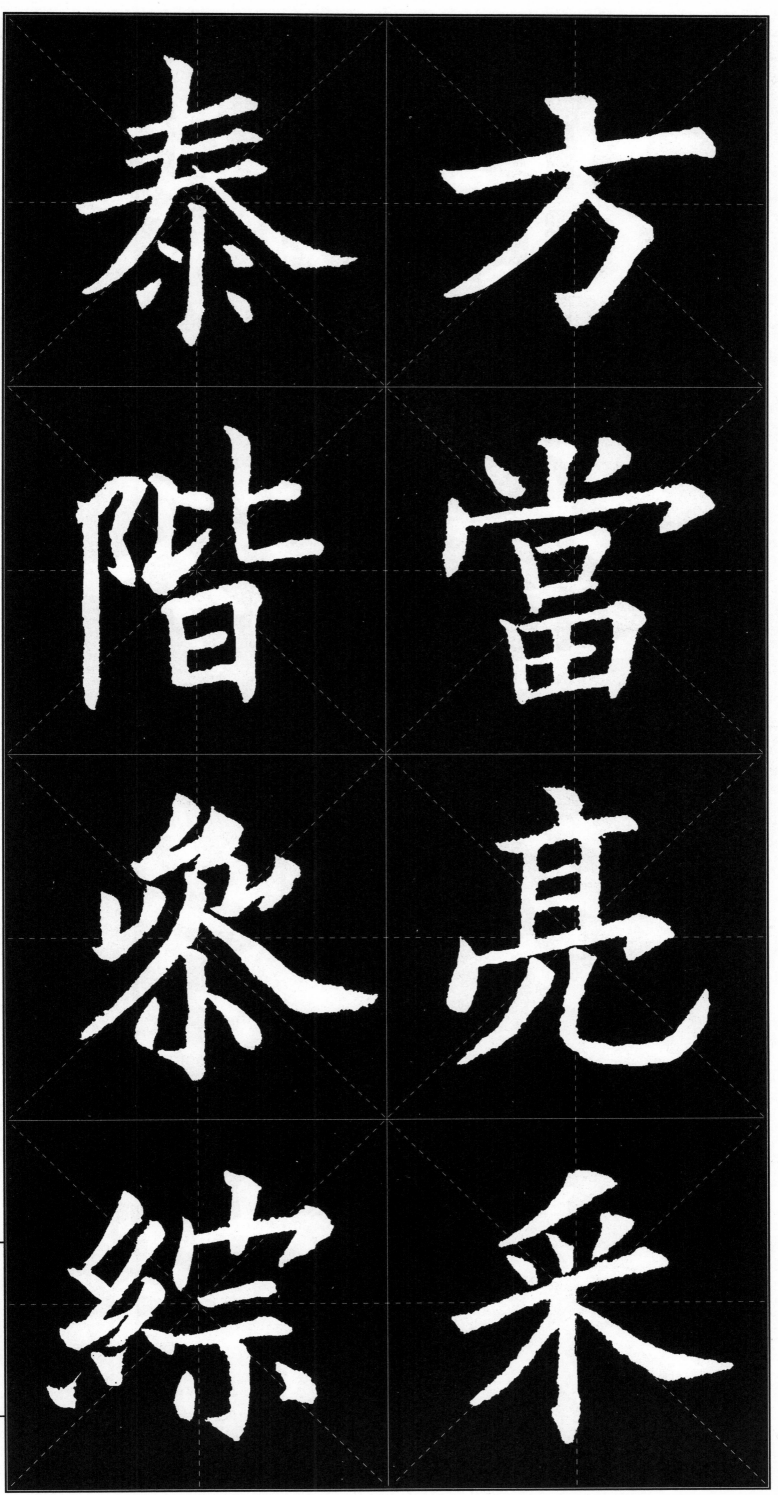

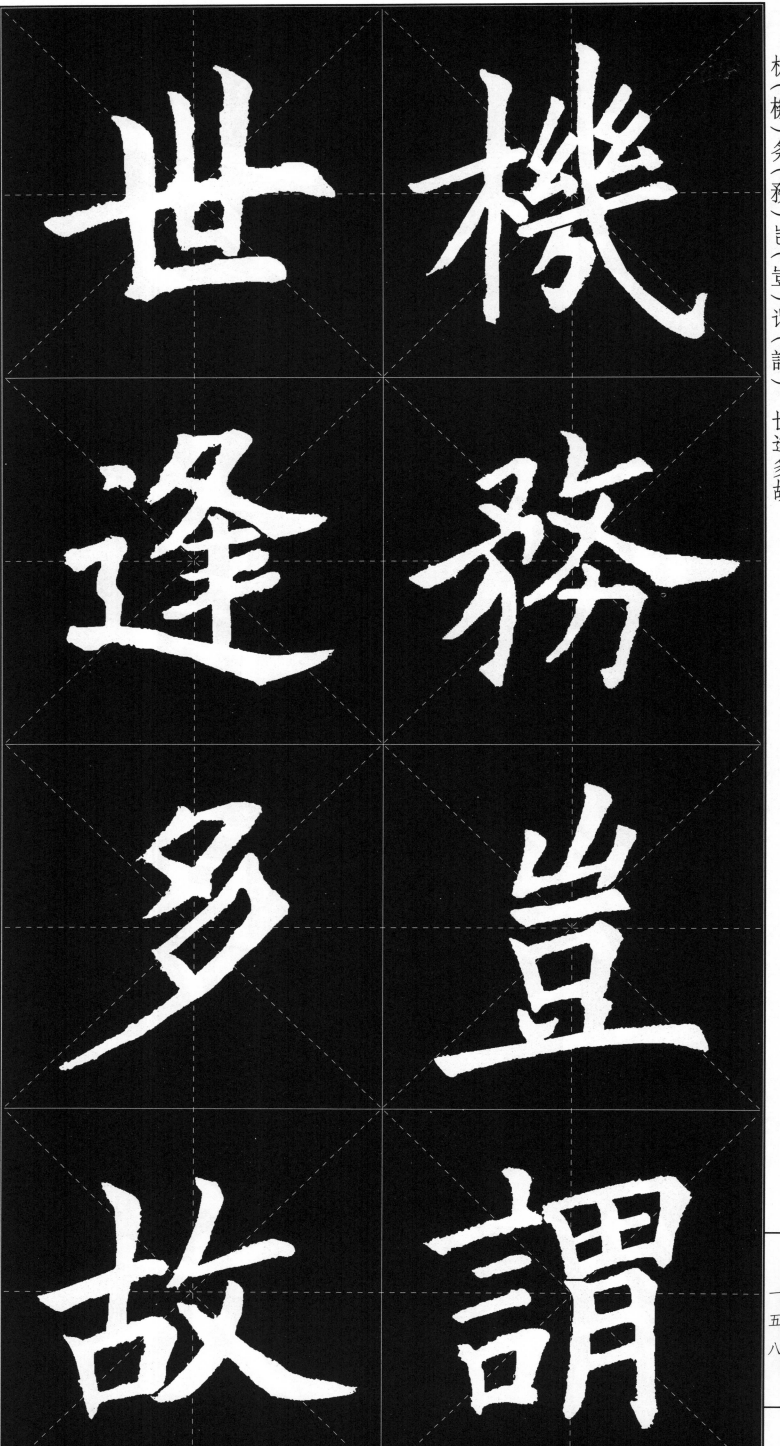

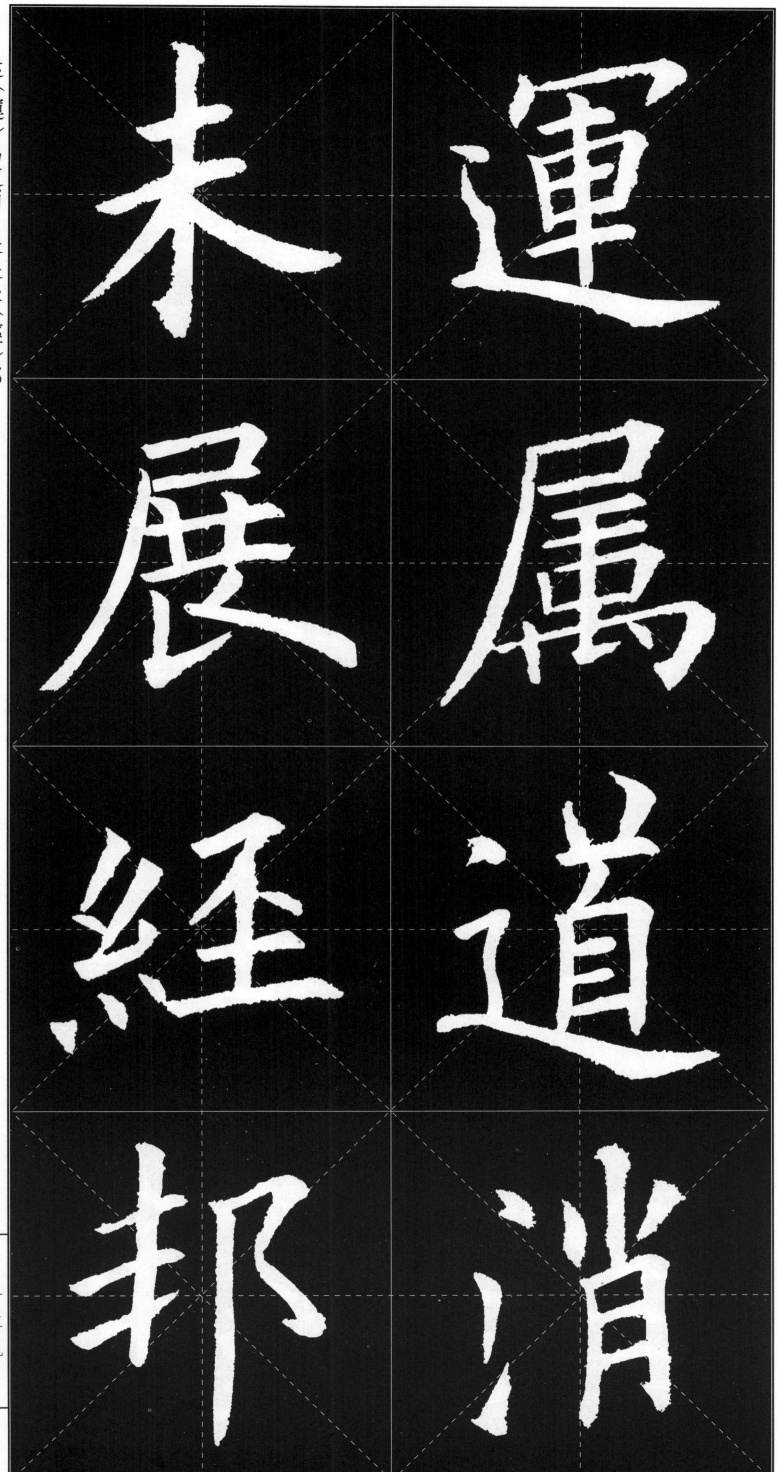

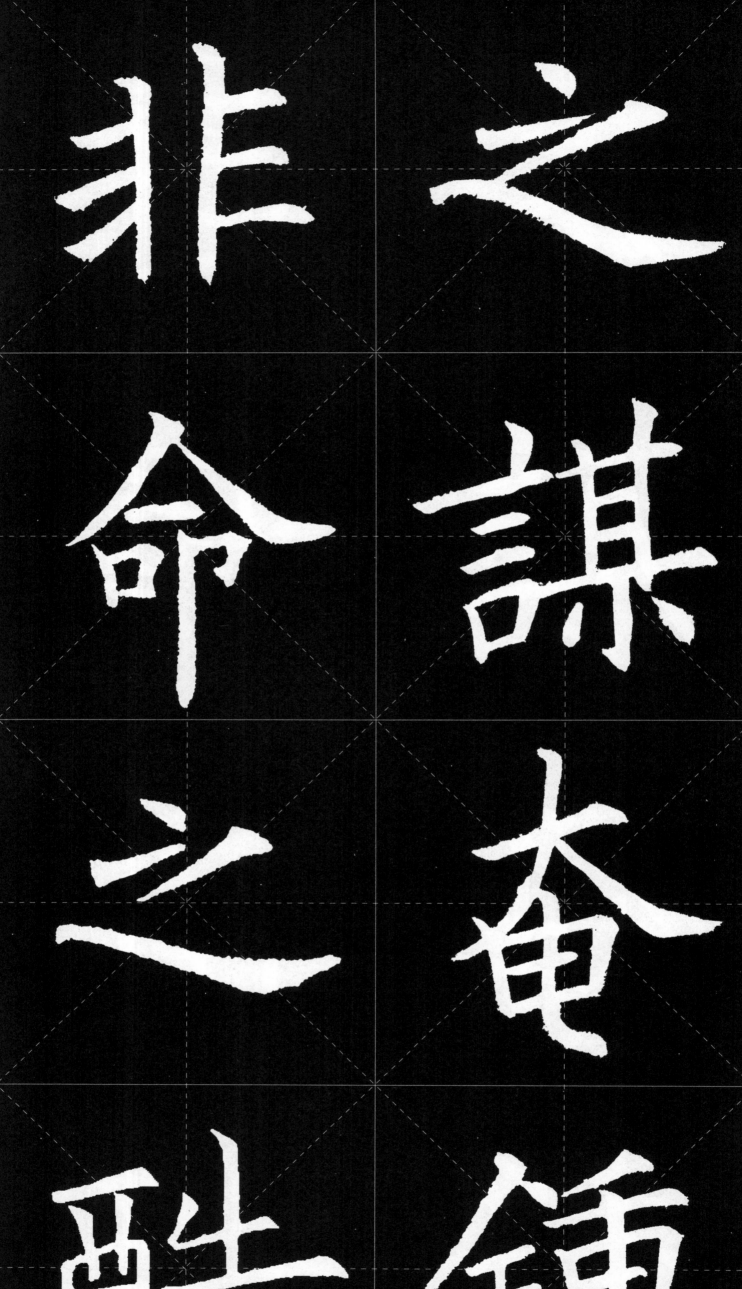

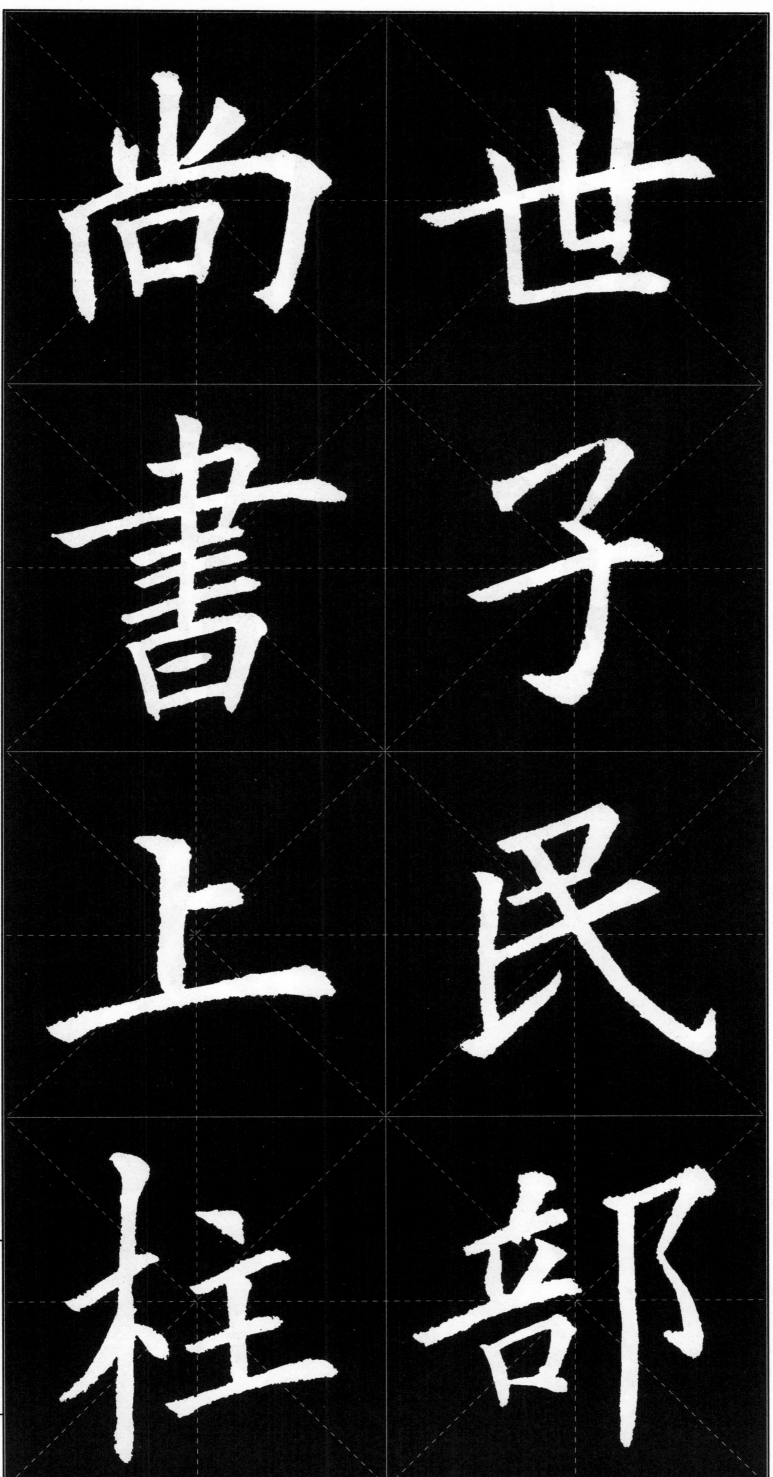

尚

書

上

柂

世

子

民

部

國
滑
國
公

無
逸
以
為

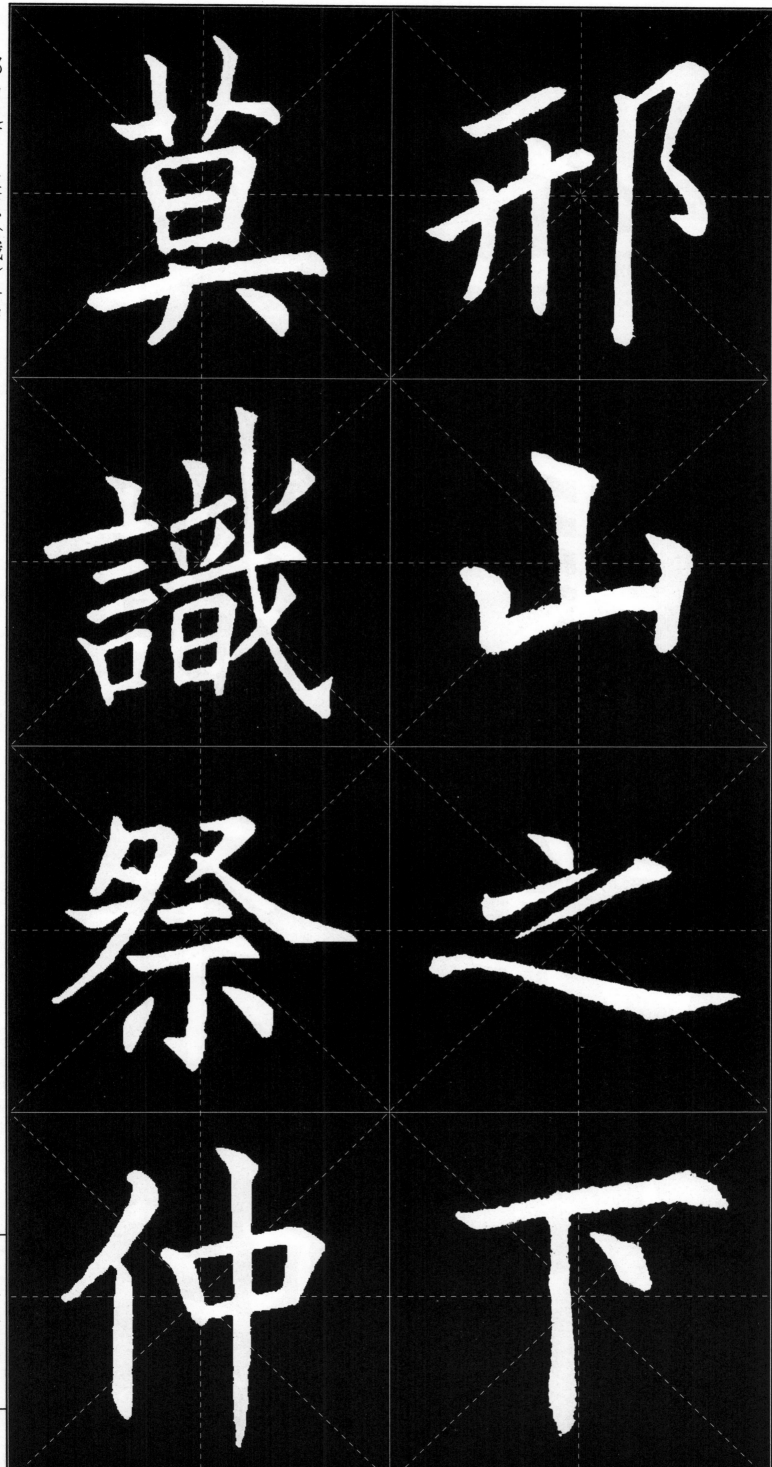

邢
山
之
下

莫
識
祭
仲

迤

東

誰

知

墳

平

陵

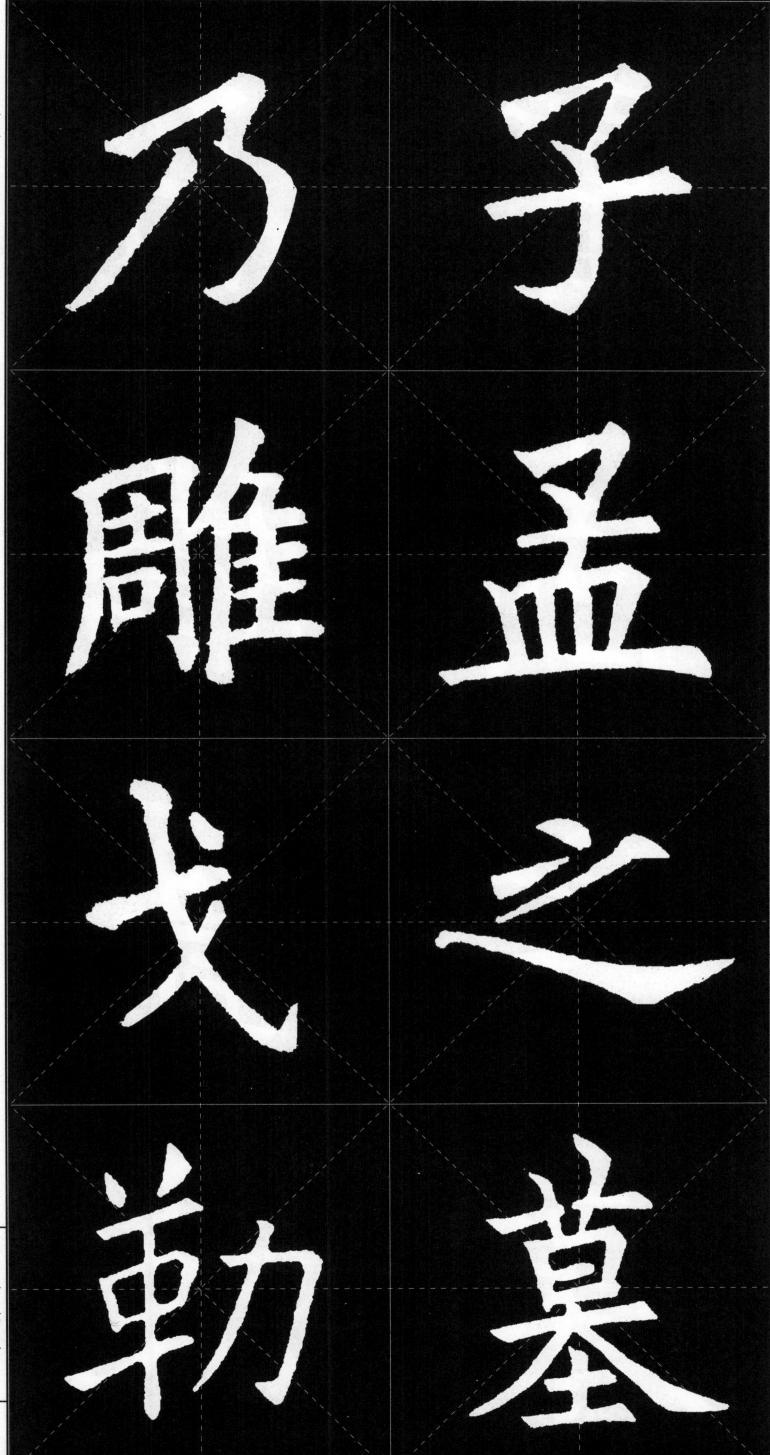

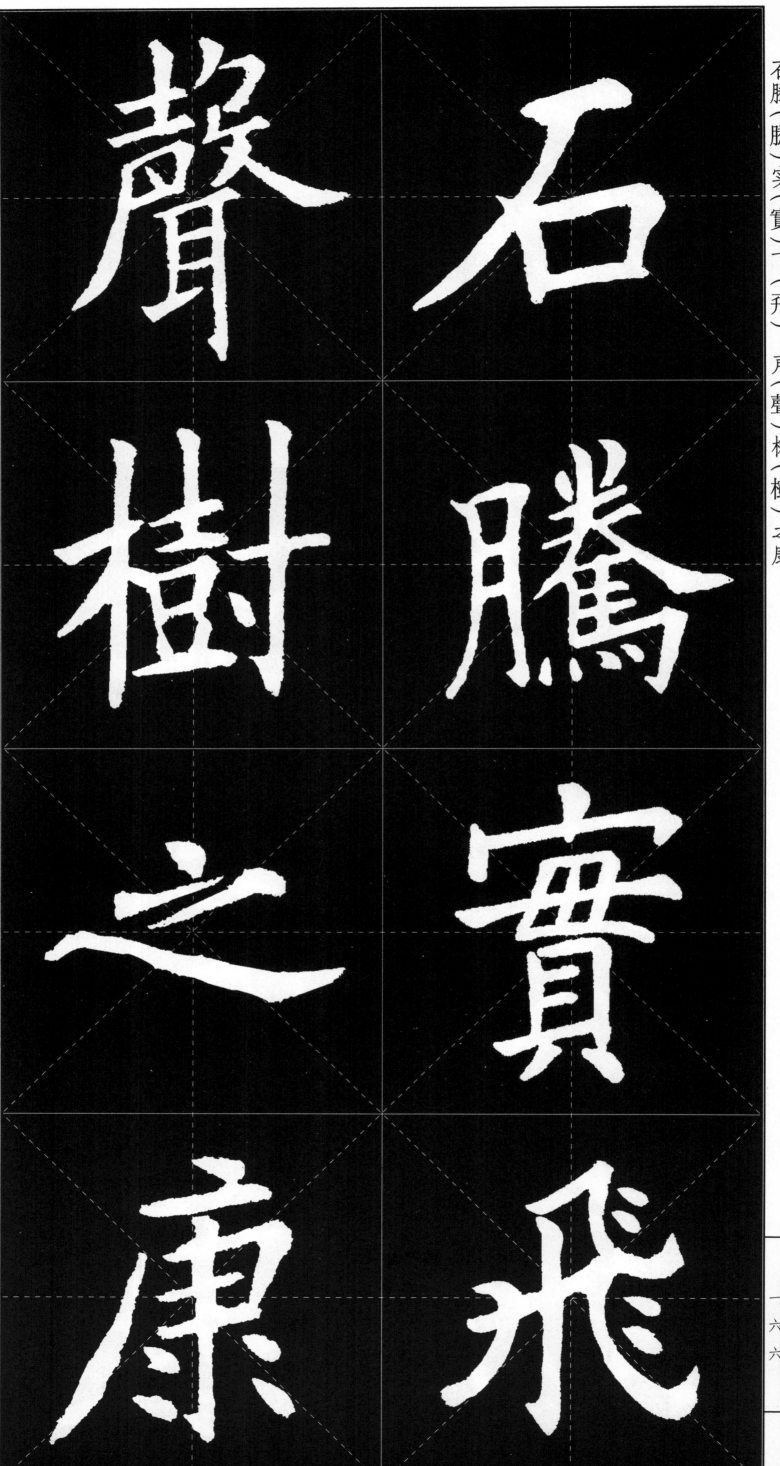

衢

永

表

芳

烈

庶

葛

亮

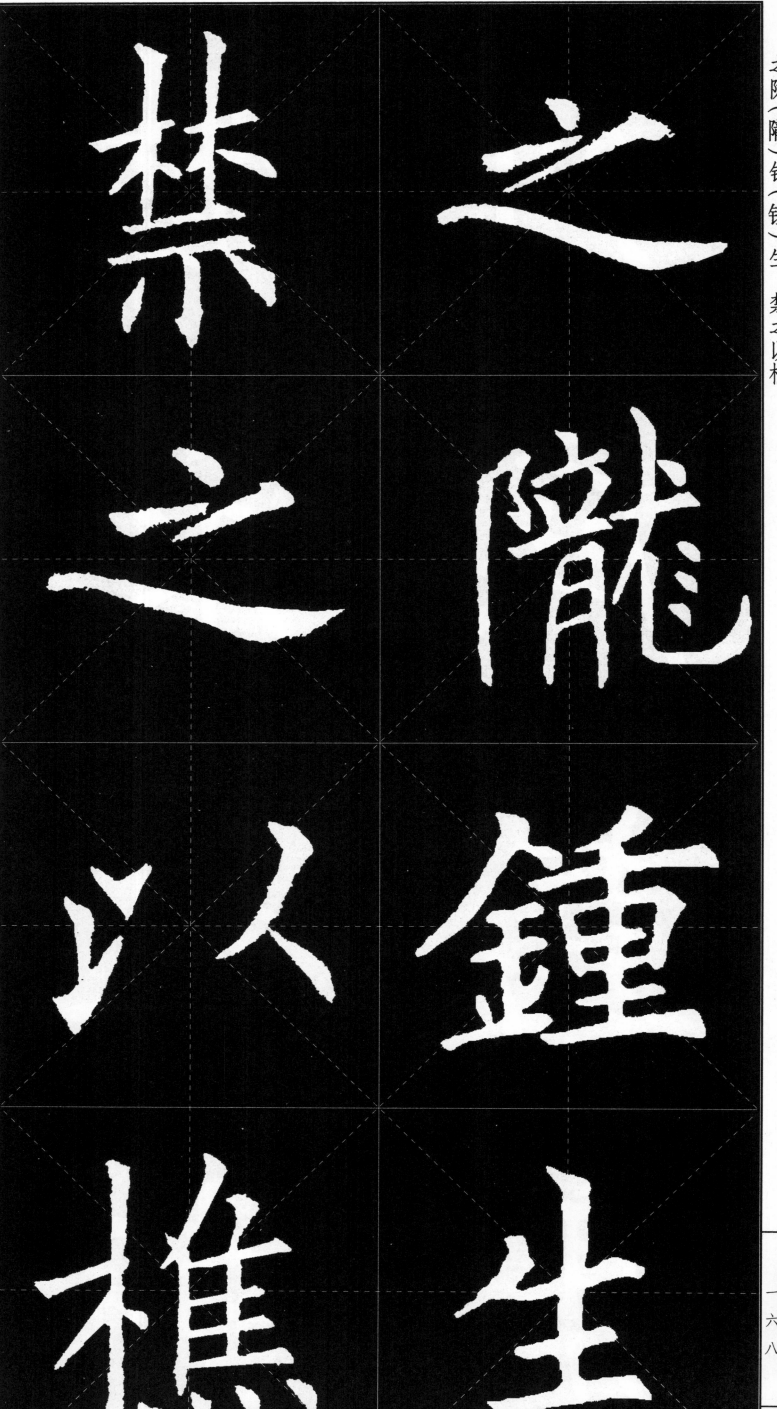

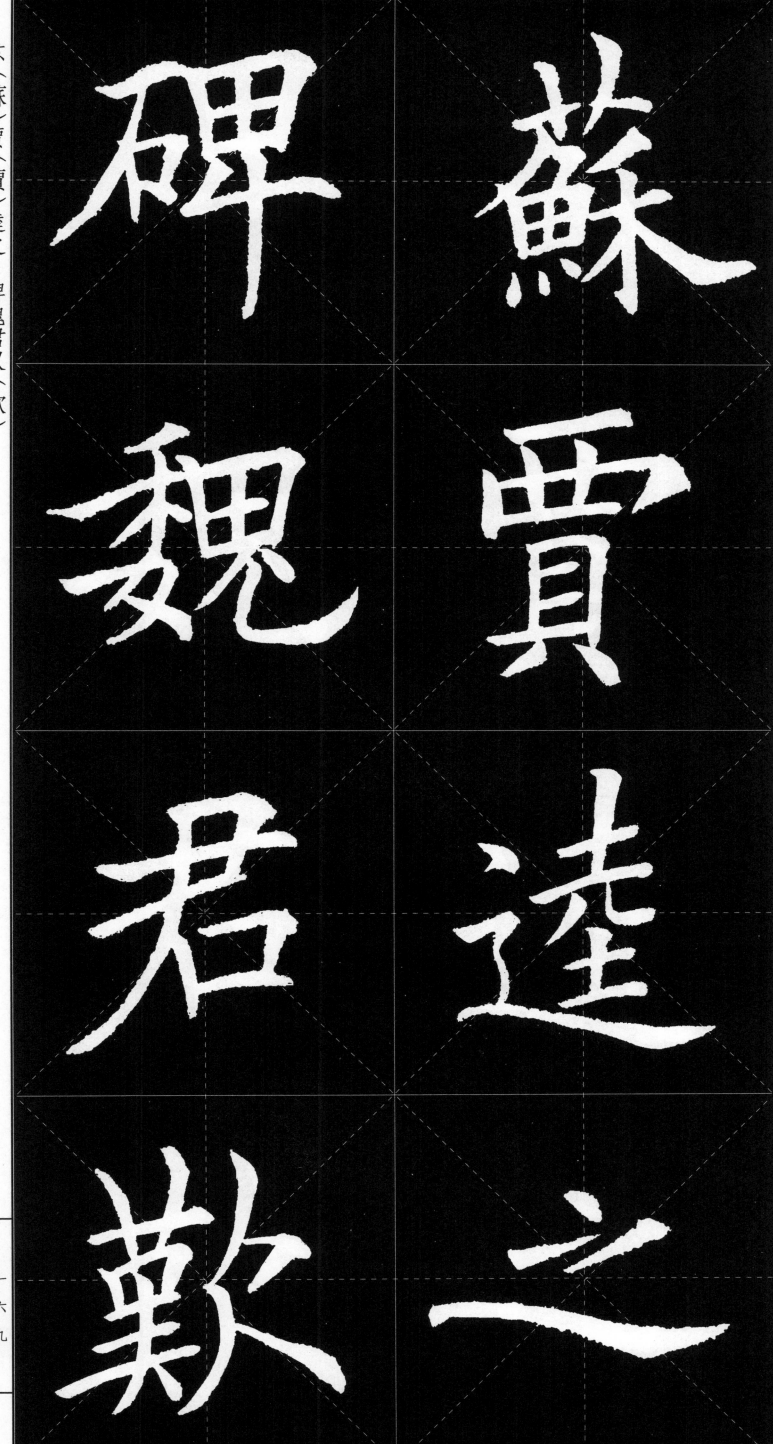

苏（蘇）
贾（賈）
逵之
碑魏君叹（歎）

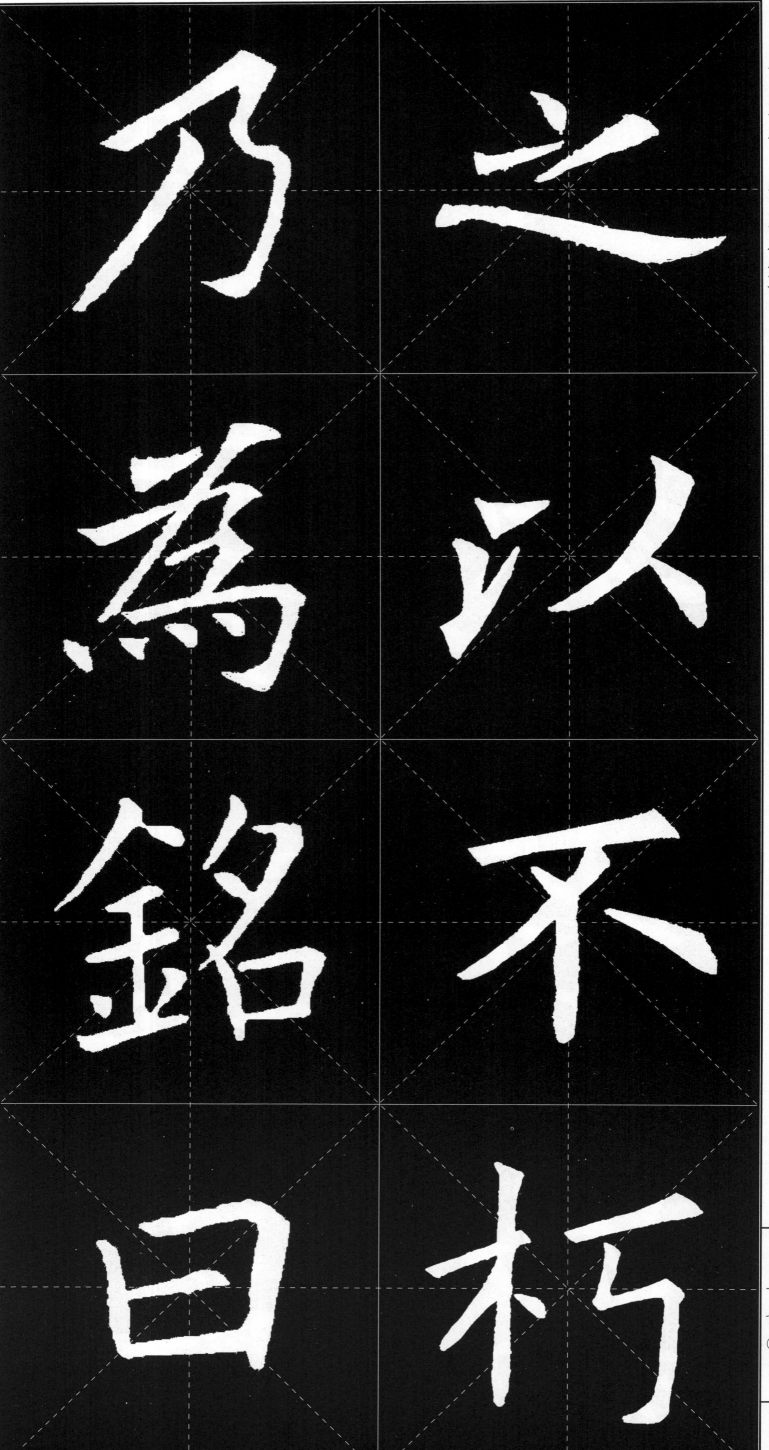

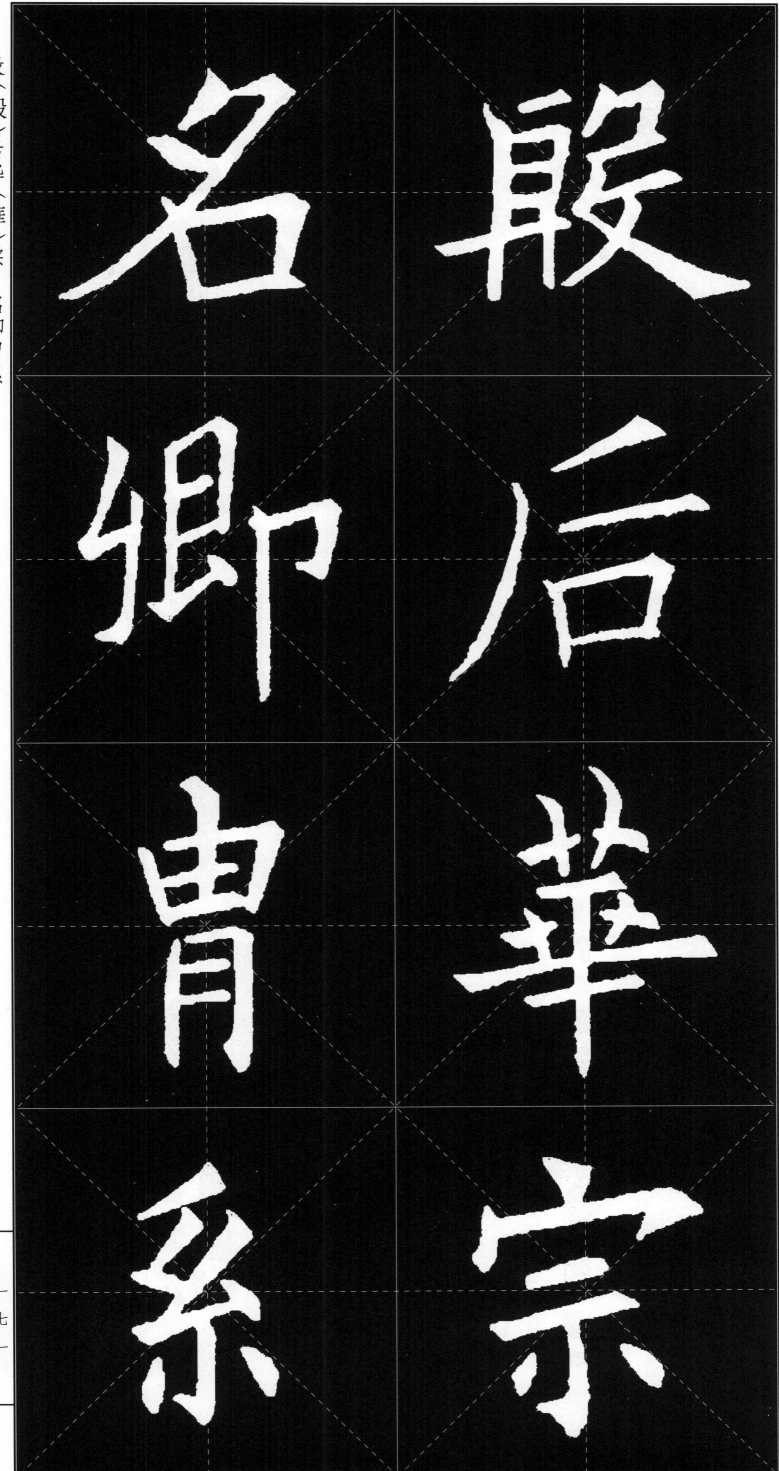

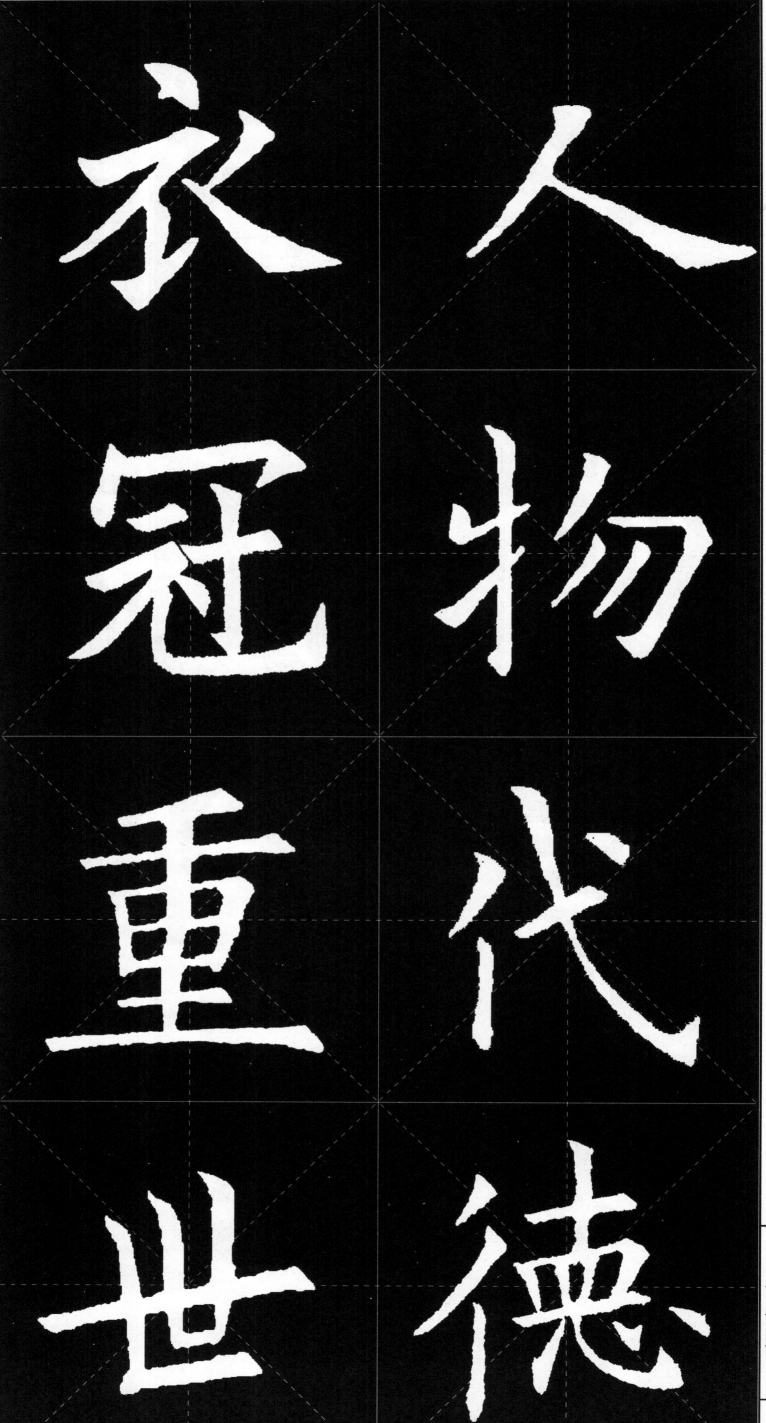

衣

冠

重

世

德

物

代

德

逢時膺期翼佐帝逢

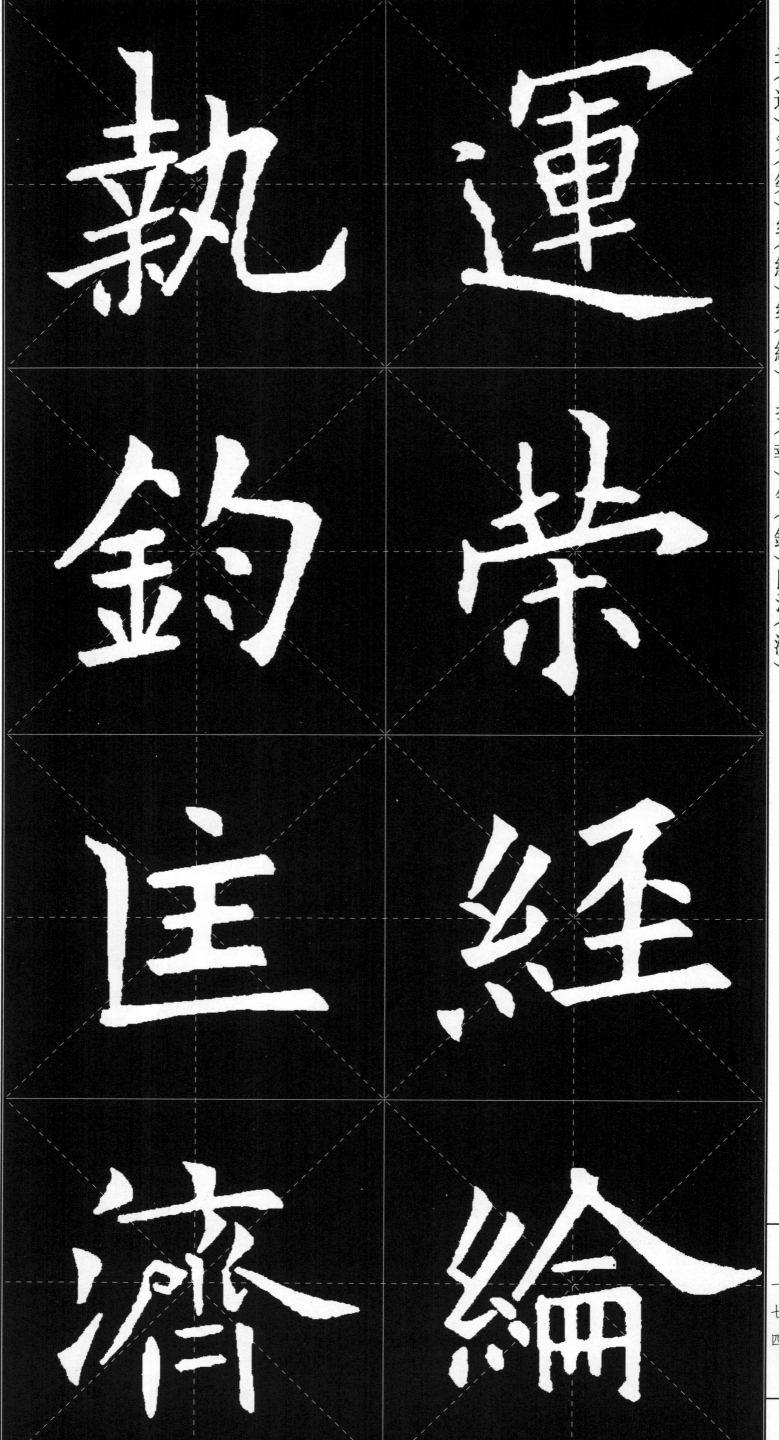

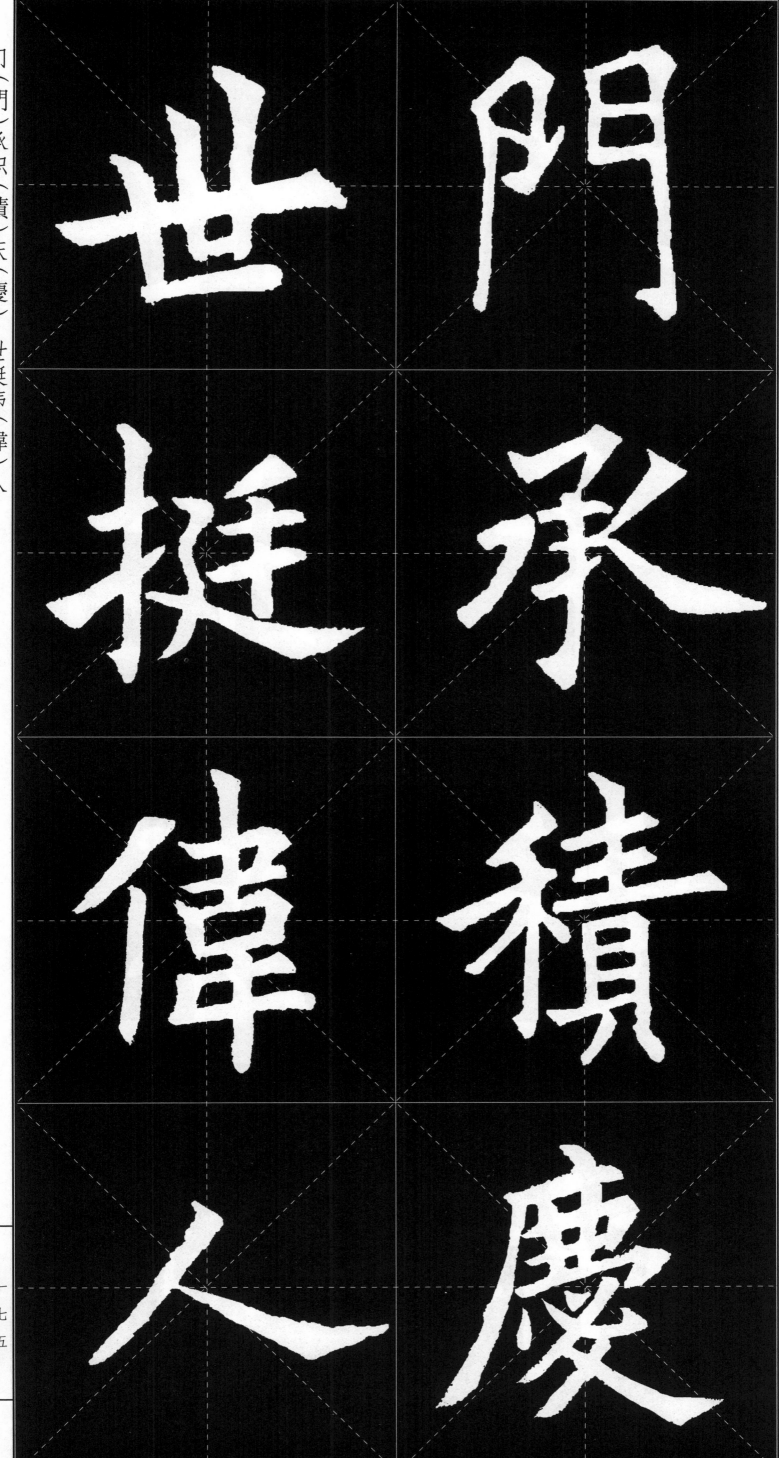

夜
光
愧
寶

朝
采
慙
珍

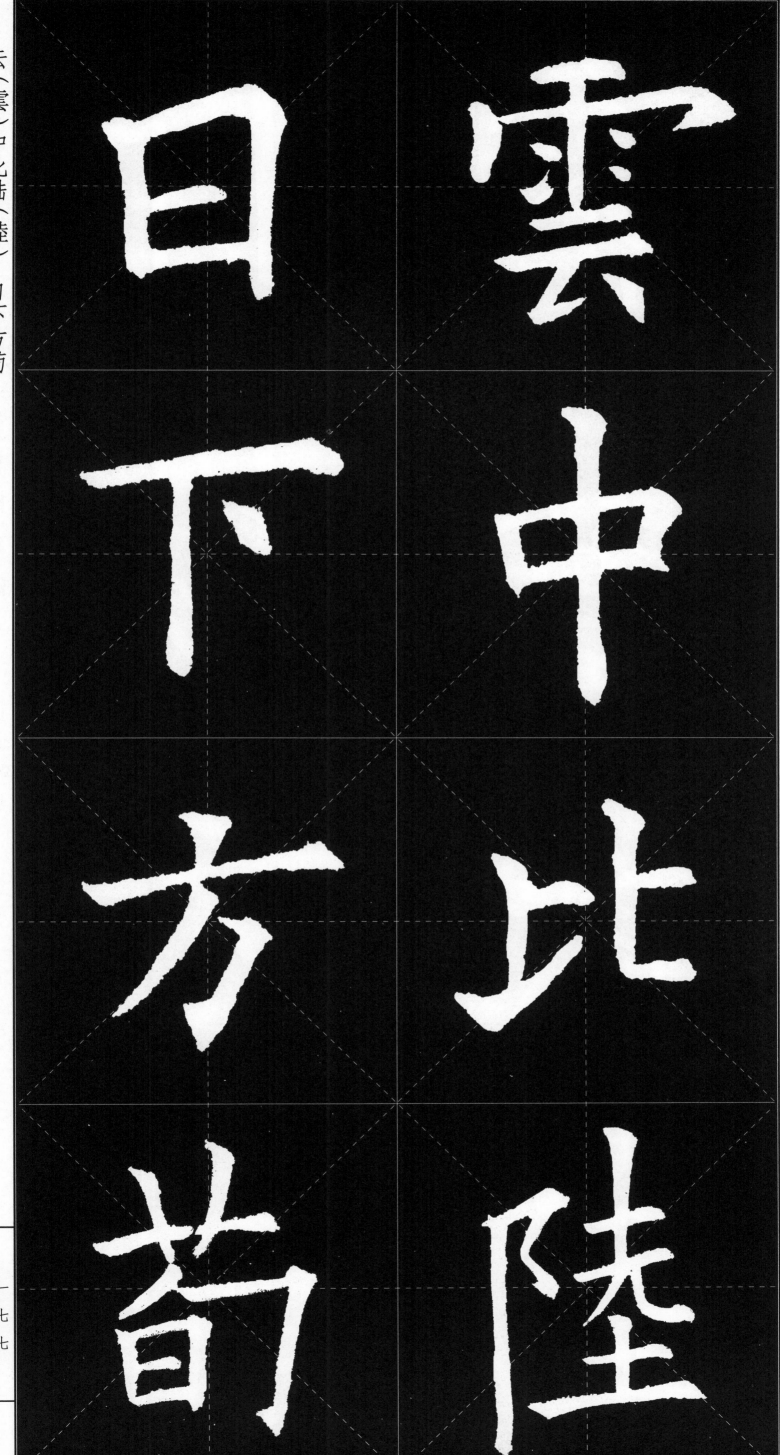

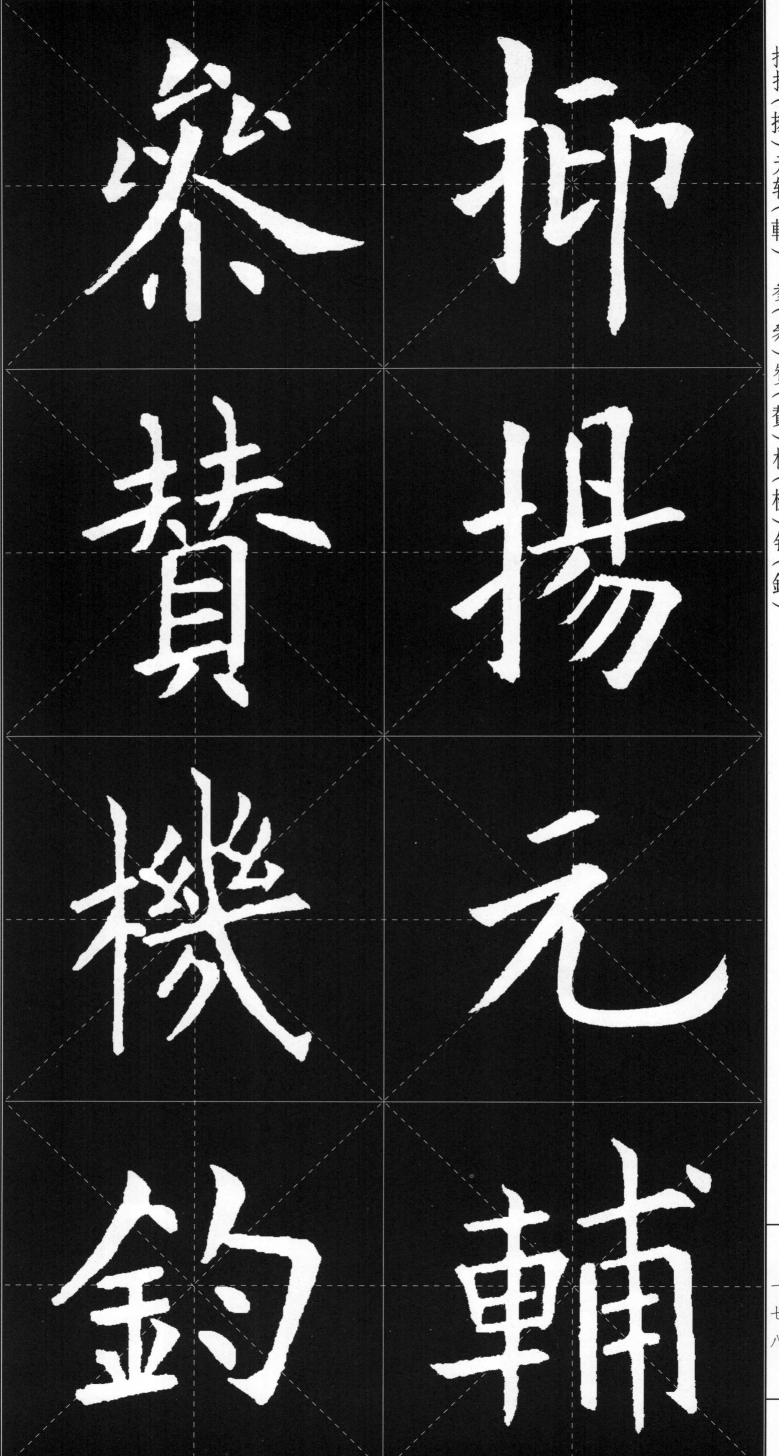

王

葉

東

封

貳

圖

北

啓

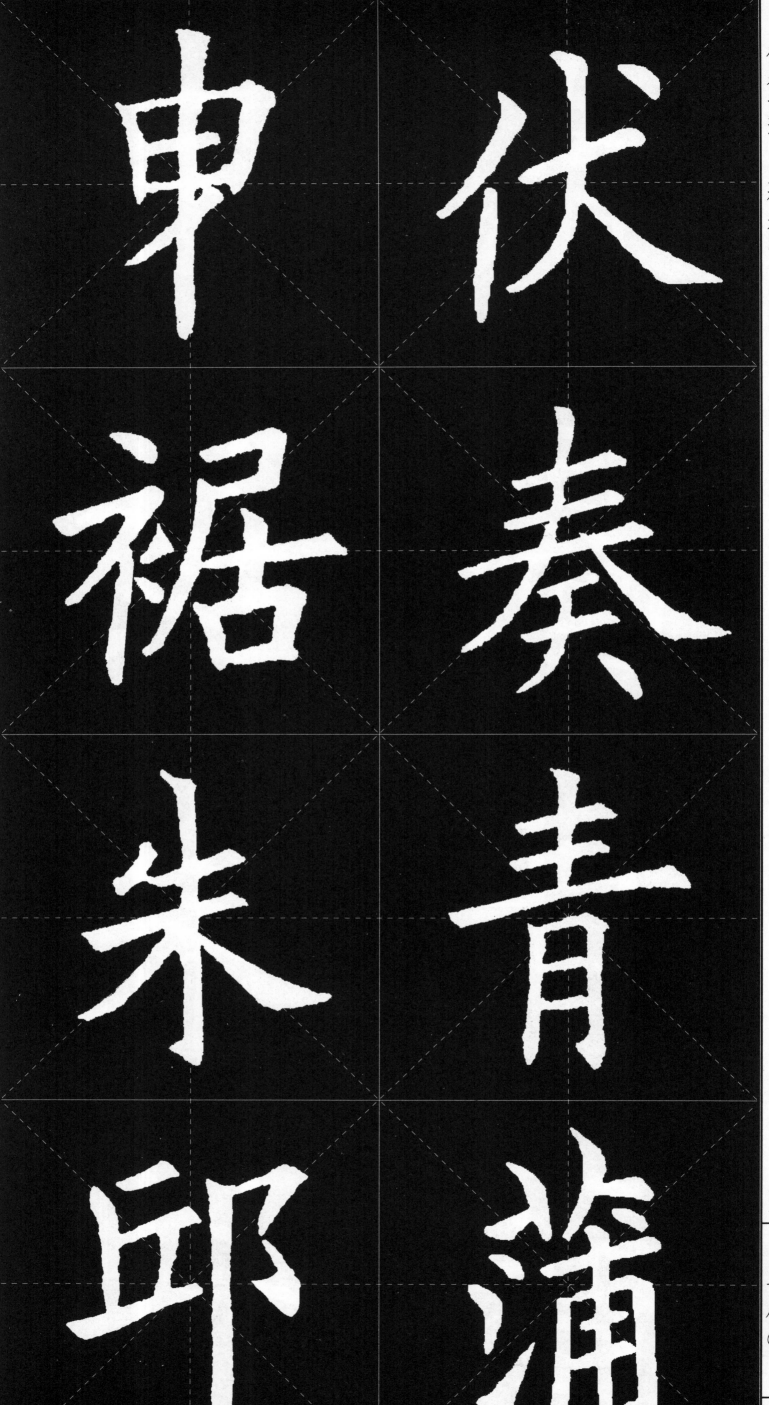

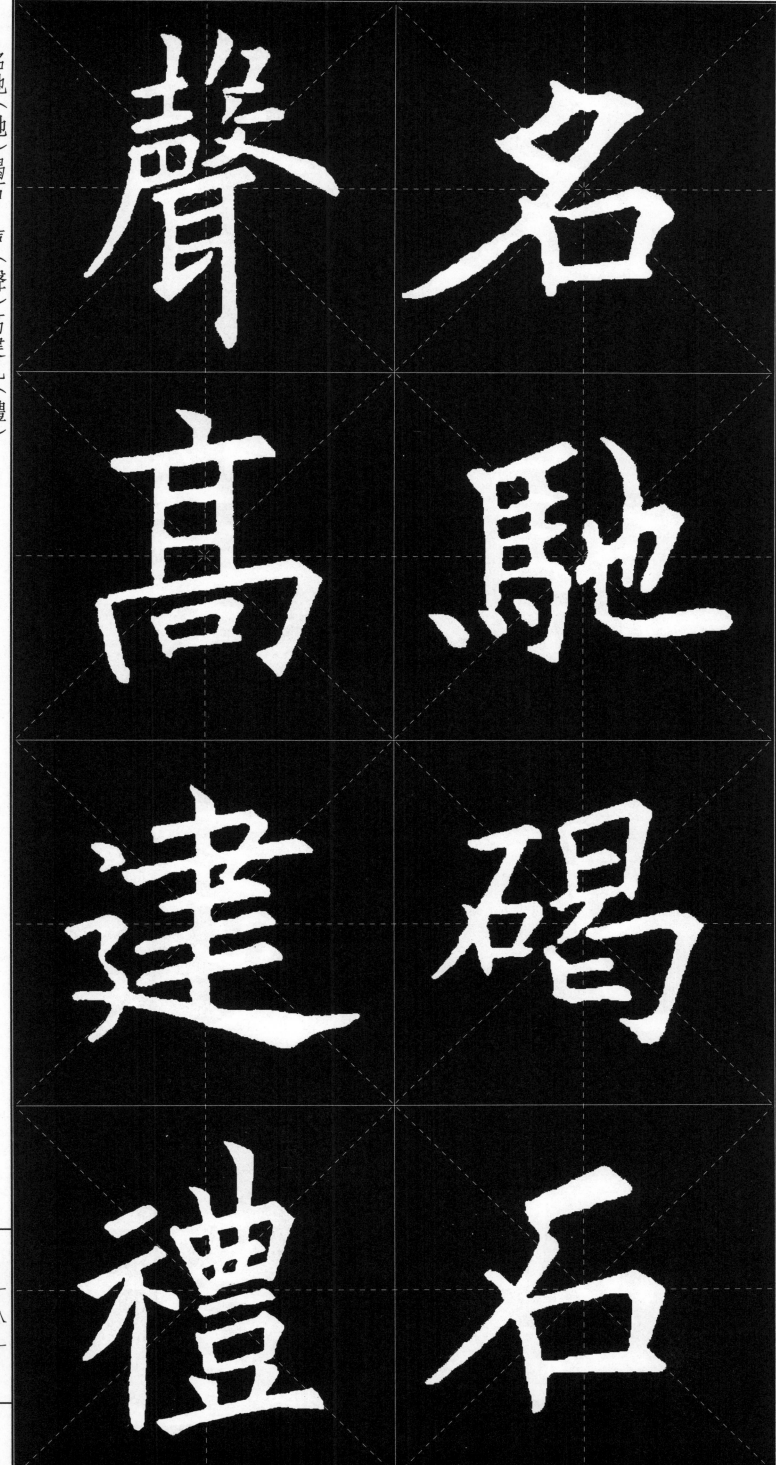

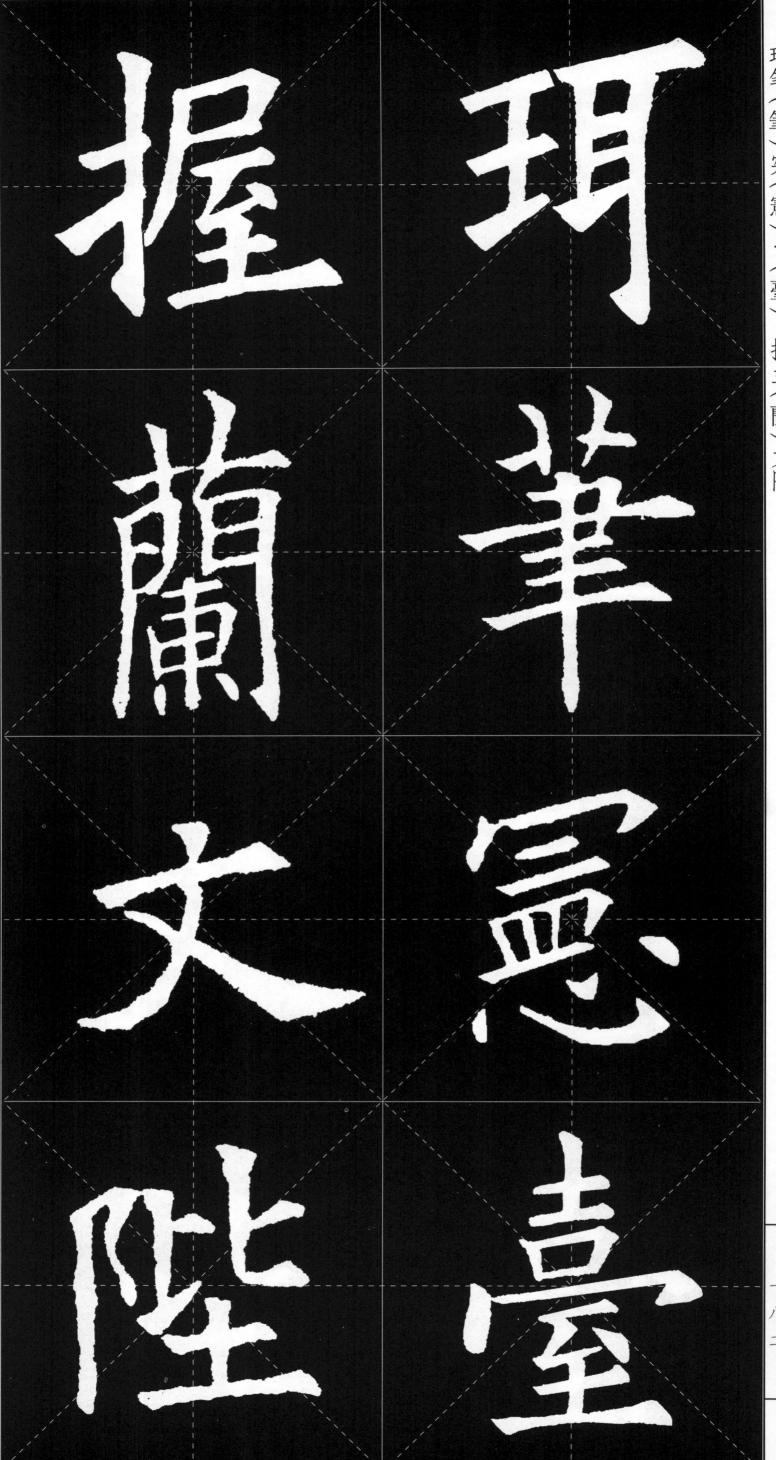

建侯開國

分星裂土

輔資

輔藉

槇正

懿藉

德徳

成　　師

構　　難

戒

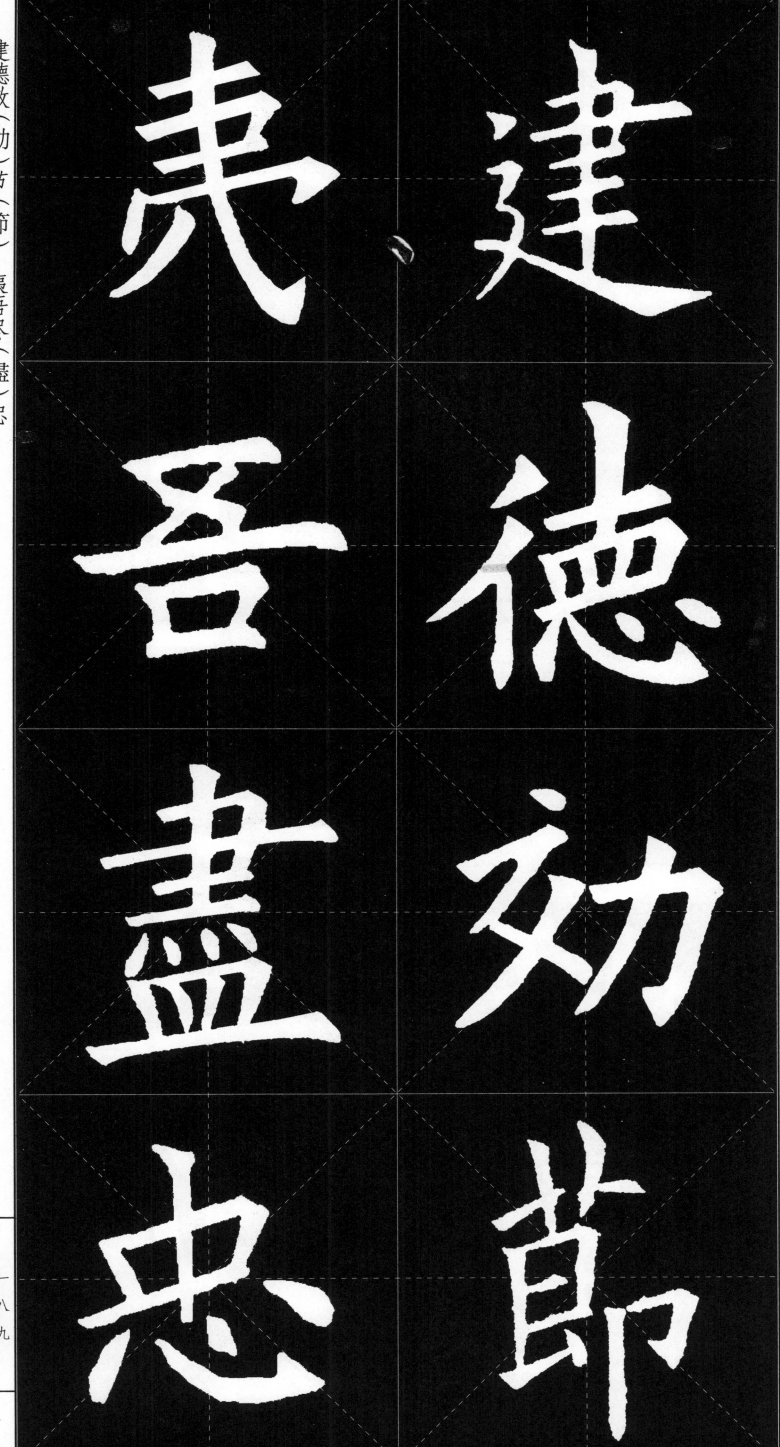

建德效（効）节（節）夷吾尽（盡）忠

一八九

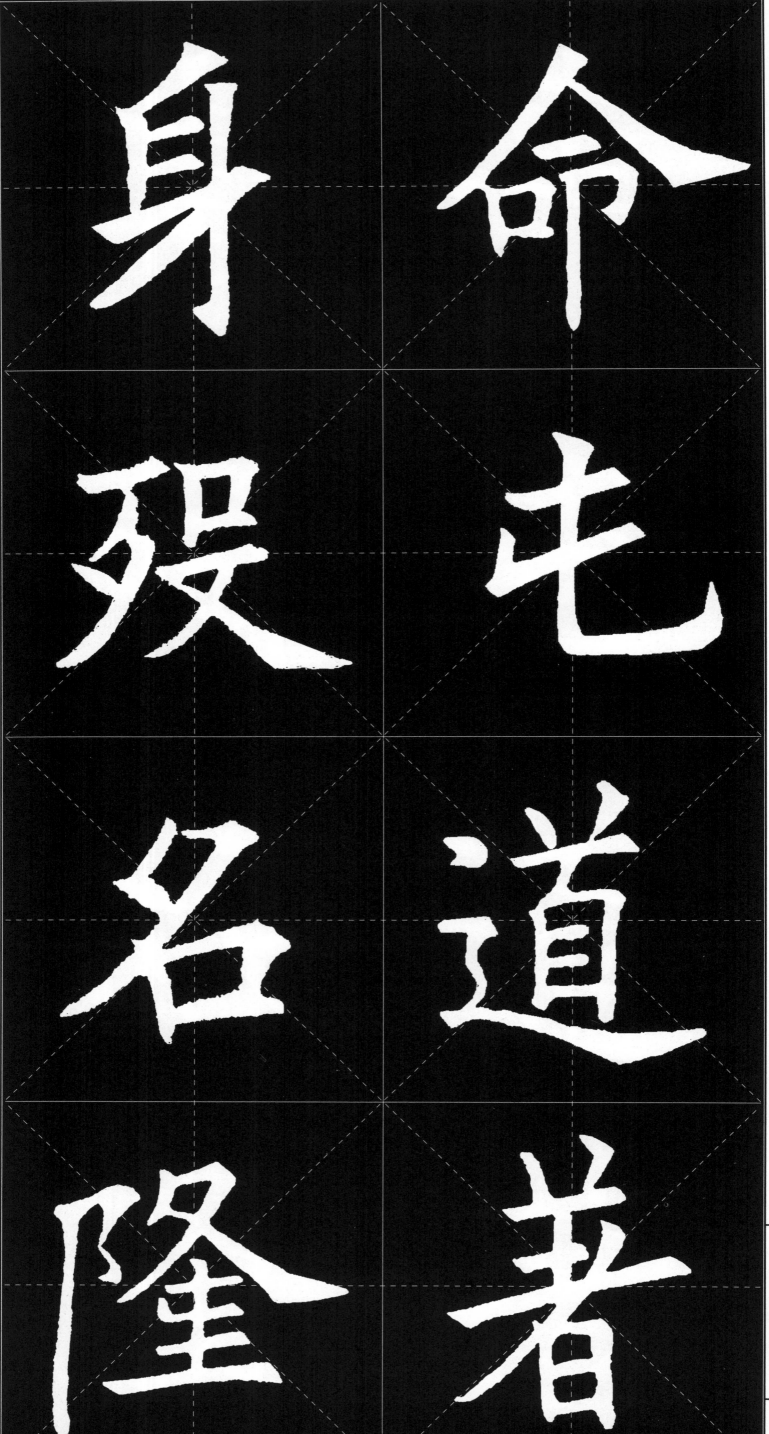

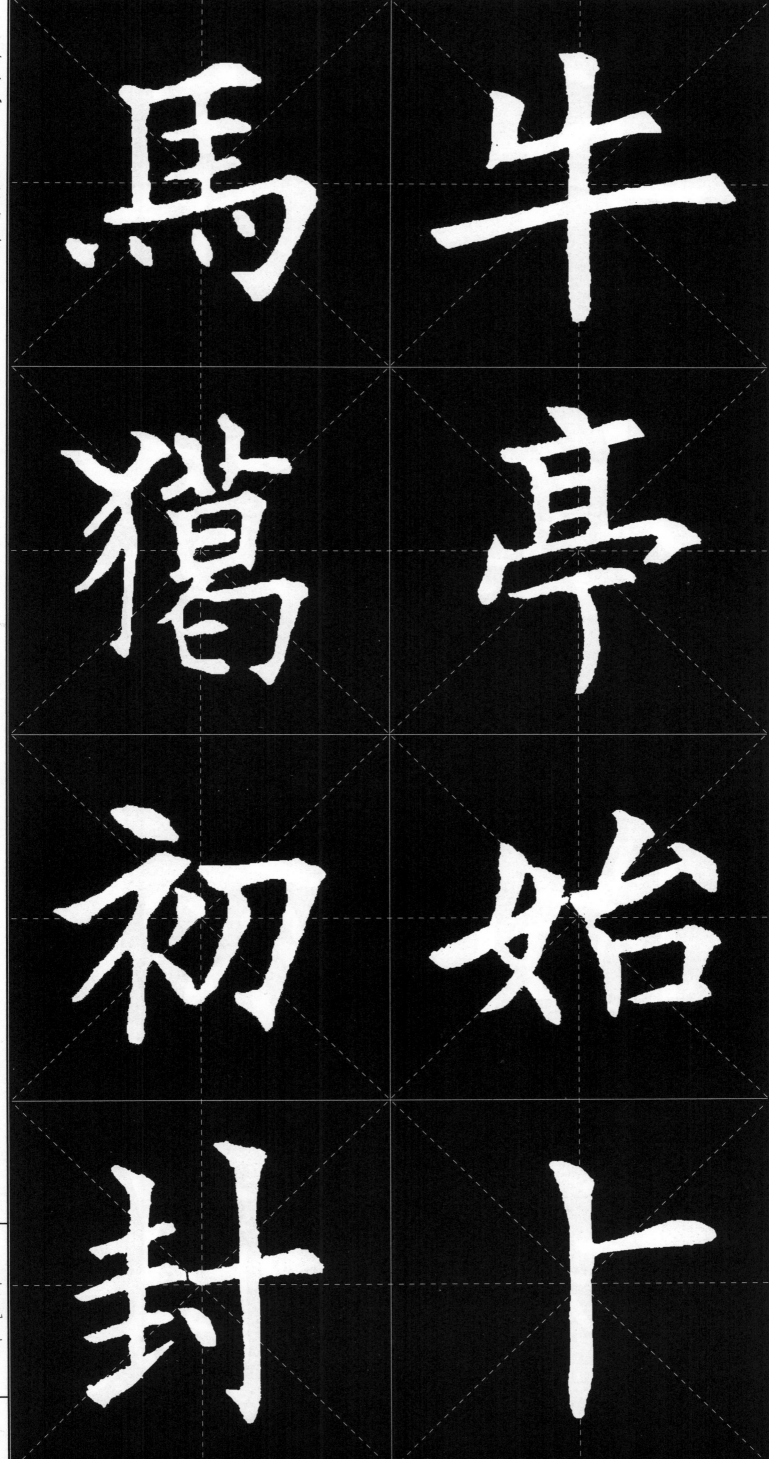

丹 翠

旆 碑

圖 刻

龍 鳳

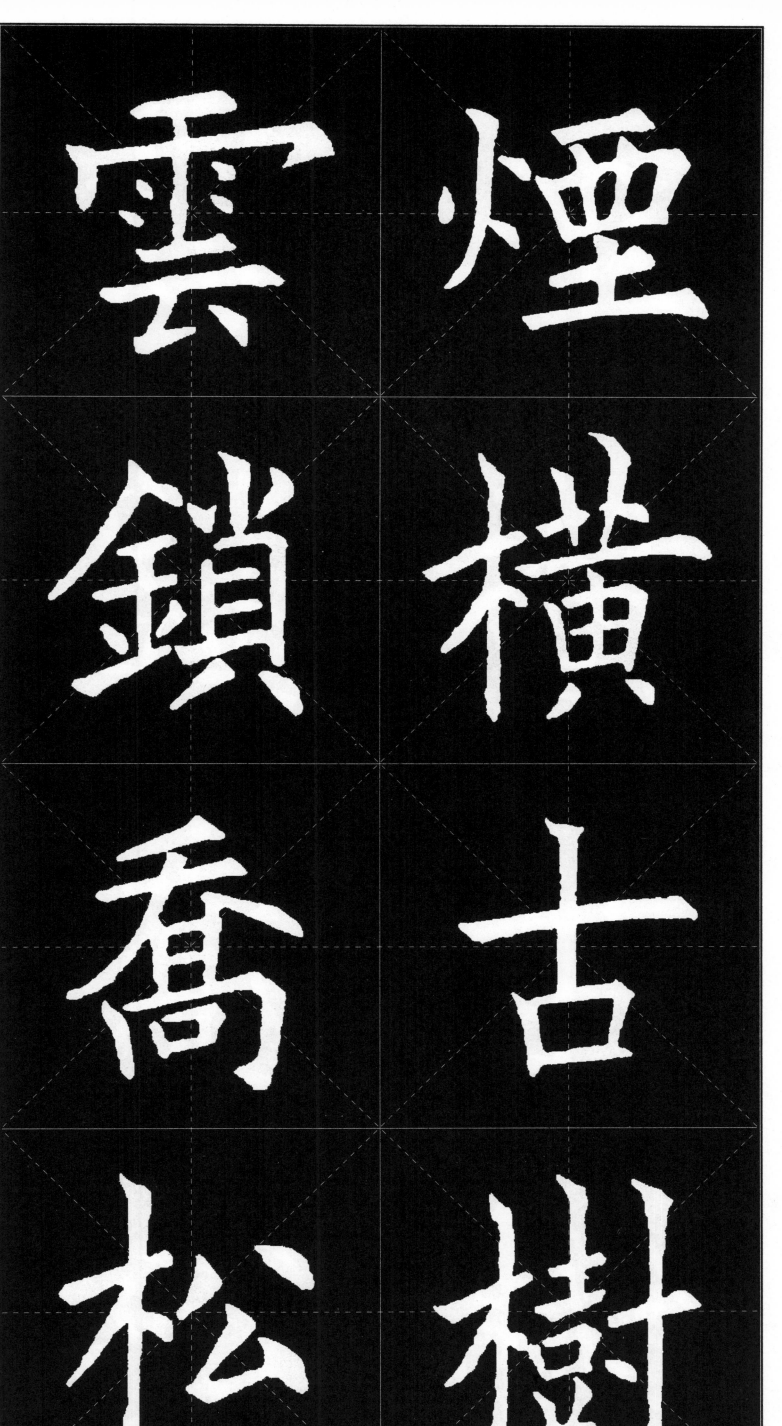

永　敬

播　銘

笙　盛

鏞　德

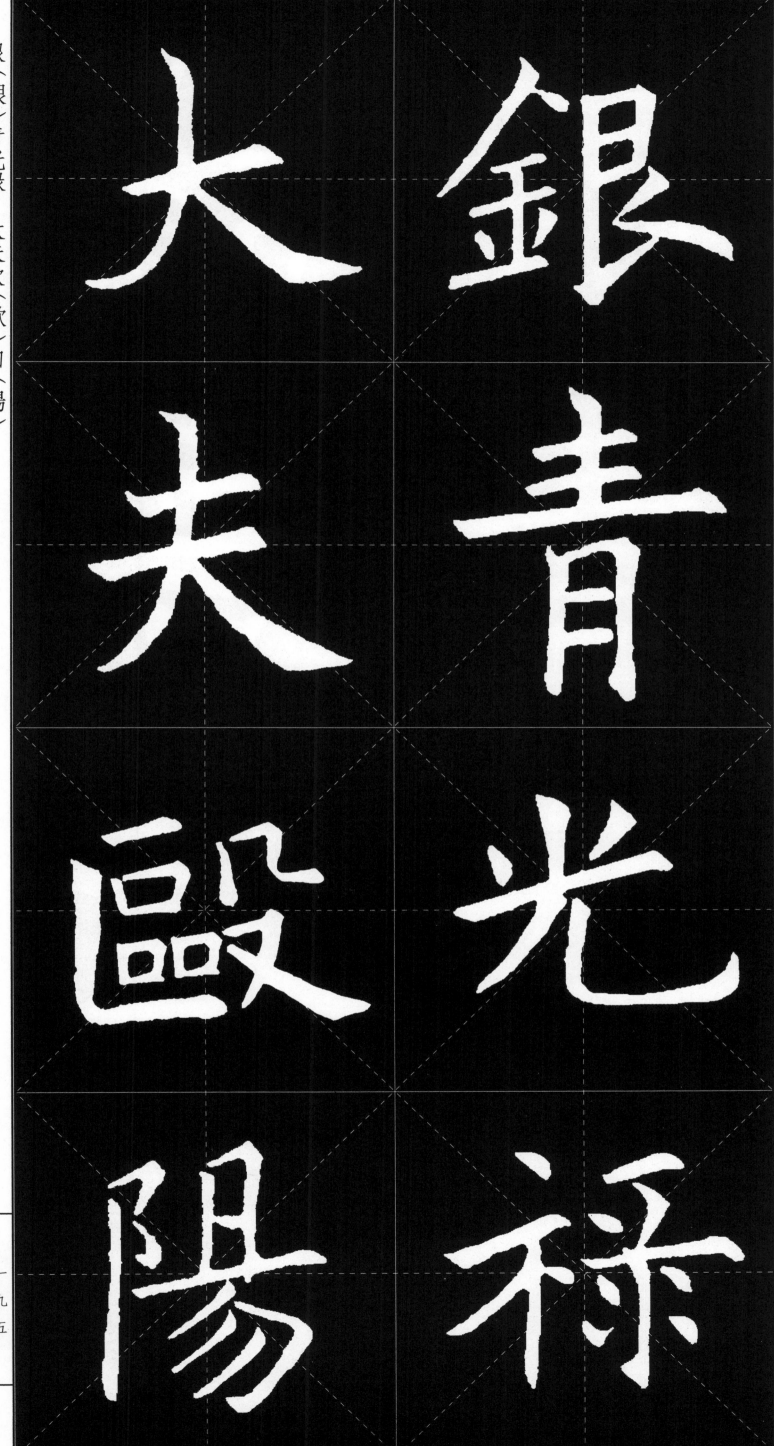

询

书

《皇甫诞碑》笔法解析

《皇甫诞碑》用笔紧密内敛，方圆兼施，但以方笔为主，斩钉截铁，凝重有力，可谓入木三分。起笔多露锋，纤毫毕现。收笔多回锋，稳健持重。横竖笔画较为匀称，撇捺开张。字形狭长、平中寓险且险而不绝。既有篆隶笔意，又含魏晋遗风，具备欧楷"严整、俊朗、秀逸、险绝"的基本特点。

侧点、出锋点 露锋直接入纸，笔势下行后回锋，可直接收笔提起，点画饱满，含蓄。如"玉"字。而露锋点，其实就是出锋的侧点，写法与侧点相同，只是笔回到中部后向左下出锋或向右侧出锋而已，如"逵"字。两点的位置不同，写法同中有异，请注意分辨。

竖点 藏锋起笔，欲下先上，先让笔毫触纸，然后向上轻移笔锋，再稍用力按笔，最后转锋回到正中下行，可以直接提笔收锋，形成上粗下细的短竖。写竖点时，这些动作要连贯、敏捷，轻重恰当。如"字、玄"两字的首画。

横点 点画写成一短横，其特点是粗短，左低右高。写法是：直接露锋起笔，起笔较轻，然后中锋向右上行笔，回锋收笔。横点，在具体的结体上，还是有较大的区别，如"充"字的横点，粗短上翘；"户"字头上的横点较长，有覆盖下部之势，在字中十分突出和抢眼。

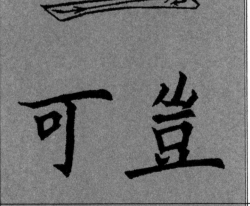

长横 大多是露锋起笔，中锋右行，回锋收笔。长横所在的位置不同，写法有异。长横在上，如"可"字的长横，起笔后笔锋稍向上行，写出的笔画略呈弧形；长横在下，如"岂（豈）"字的长横藏锋起笔，回锋收笔，写出的笔画更显凝重，稳稳托起整个字。

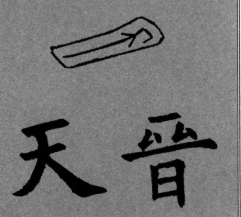

仰短横 特点是较短、略粗，微有仰势。如"天"字的上短横露锋起笔，中锋行笔，回锋收笔刚劲；下短横写法有异：中段微凹，收笔较缓。"晋（晉）"字首笔短横露锋起笔，中段丰满，收笔较重。

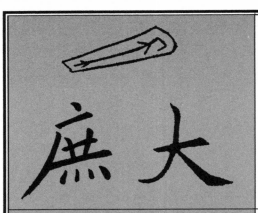

左尖横 露锋起笔，中锋右行，回锋收笔较重。如"庶"字的第二横是短左尖横；"大"字长左尖横，左低右高，回锋收笔前提笔按下，然后向左边收笔，收笔较重，呈蚕头状。

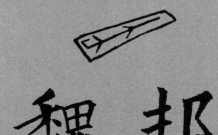

右尖横 一般都是逆锋起笔，按后提起，再向右行笔。"魏"字左边"禾、女"中的两右尖横同中有异：上细长而较斜，下粗短而稍斜，"邦"字左边三右尖横，取斜势，基本上是平行排列。

悬针竖 写法是：欲下先上，转锋向下，边行笔锋边提，行至末端，提笔收锋。如"地"字左右各有一短悬针竖，左边"土"部的"提"画与竖锋交融，右边"也"部的短竖出锋带撇势；"部"字右边长竖为悬针竖，是字的主笔。

垂露竖 露（藏）锋起笔，中锋下行，至尾回锋收笔，如"中、华（華）"两字的长竖，同中有异："中"字长竖露锋起笔，按笔下行，起收笔重，中段细劲；而"伯"字长竖藏锋起笔，转锋下行。

弧竖 是竖画在特殊的位置体现出来的特殊状态。如"在"字，有两短竖，左边是弧竖，露锋起笔，然后呈弧形下行，直接收笔。这样的弧竖，中段丰满；"同"字的左竖露锋起笔，呈弧形下行，最后回锋收笔，呈垂露状。

特殊竖 如"否"字的上竖是曲头竖，写法是露锋起笔，笔锋由左向右斜向下行；"山"字的中竖和右竖藏锋起笔，然后下行，是重头竖；而"化"字的左竖，露锋起笔，中锋下行，回锋收笔，是尖头竖。

短撇 在"永"字八法中称"啄"，如鸟之喙。写法是：逆锋向上起笔，调整笔锋后向左下撇出。法则是："啄"不宜缓，缓则失势。意思是，写短撇起笔要慢，行笔要快，慢了就没有力度。如"丘、千"两字的短撇，同中有异："丘"撇短而有力，"千"撇稍长细劲。

斜撇 在"永"字八法中称"掠"。书写方法是：逆锋起笔，中锋行笔，要力及笔尖。长斜撇的粗细变化较大，运笔要稳，起笔重，行笔轻，中段丰满，出锋细劲。撇画发力一波三折，收笔不可过快，否则容易变成鼠尾。如"孝、左"两字。

竖撇 上段挺直如竖，下段撇出，要稍快而有力。如"史"字，先写"口"部，要扁平；再写竖撇，上段穿过"口"部后才开始撇出。"大"字先横后撇，横要左低右高，撇的上段要劲直。

兰叶撇 因形似兰叶而得名。"兰叶撇"的特点是：中间宽，两头尖。写法是：露锋起笔，中锋下行，逐步加重，然后轻提出锋。如"危、属"两字。

特殊撇 如"风（風）"字撇收笔回锋，是回锋撇。"疾、雍"两字的长撇收笔带钩，称"带钩撇"；"疾"字直撇起钩，"雍"字出圆钩，姿势各异。这些撇画的运用，丰富了《皇甫诞碑》的笔法，观赏性更强，临习时要多加注意。

平捺 一般从字的中下部起笔，起笔、行笔、收笔要一波三折。写法是：逆锋起笔，中锋行笔；起笔要束紧，颈部要提得起，捺处要铺得满，收笔要聚得拢。如"之"字，撇捺相连，笔不离纸，但轻重变换的节奏感强烈。所有"走之底"的底捺都是平捺，如"迁（遷）"字。

斜捺 这是从字的中上部向右下行笔的捺，往往是字的主笔，一般还与撇成对出现，并且是撇轻捺重或撇短捺长。欧楷斜捺一般直接露锋起笔，轻盈便利。如"令"字的捺画与撇搭锋，而"文"字的捺随撇势直接起笔。

反捺 也称"反捺长点"，是捺的特殊写法，只是将顺捺的出锋，改为反向收笔，成点状。写法是露锋起笔，顺势下行，然后回锋收笔。收笔时有快有慢，有长有短，要仔细对帖临写，如"于（於）、掩"两字。

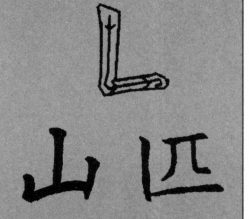

横折 是横加竖的组合笔画。欧楷横折总的书写法则是：横轻竖重，折处大多方劲有力。运笔时，要注意笔锋的转换，即横至折处要有一提一按的动作。如"尚"字折后斜向下行，用力要匀；"同"字折后垂直下行。

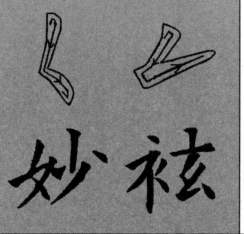

竖折 是竖加横的组合笔画。书写法则是：竖要挺，横要健。所谓"挺"，即竖画中间要微有内撅之势；所谓"健"，即横画中间要有上撅之形。"山"字是竖、横连写，一笔完成，但折处要调整笔锋。"四"字竖折分两笔写，注意衔接，做到笔断意连。

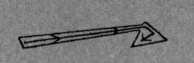

撇折 有"下折（也称撇点）"和"上折"两种。如"妙"字左让右，"女"部狭长，所以撇向下折；写法是藏锋写撇，顺势折下，回锋收笔。而"袄"字右边的"玄"有两折，撇下折紧凑，上折雄健。撇折分成两笔，要锋不离纸，笔断意连。

横钩 是横加钩的组合笔画，如"冠、宗"两字的横钩写法，同中有异："冠"字横钩行笔至横尾轻按出钩，突出钩锋；"宗"字横钩行笔至横尾重按出钩，突出钩底，临习时要认真对比。

横折钩 欧阳询曾说："横折钩如万钧之弩发"。所谓"万钧弩发"，就是竖段要有力，折处提按动作明显。出钩要快，出钩前的动作非常重要，即笔锋要原路返回，然后出锋。如"高"字横长而轻，竖短而重，出钩较快。而"刃"字横短而重，竖段轻长，出钩重且快。

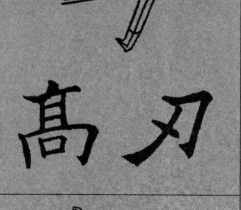

竖钩、弯钩 逆锋起笔，中锋下行写竖，竖至末端，轻微上移笔锋，然后踢出写钩，如"东（東）"字。弯钩写法与竖钩相似，起笔多露锋，较轻，下行时弧度略大，运用非常广泛，要注意与竖钩的区别。如"孝"字中的弯钩。

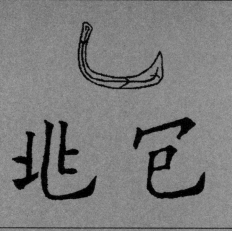

竖弯钩　写法是：逆锋起笔上行，再转锋下行，行至弯处要细劲，然后调整笔锋微成弧形向右行笔，力度逐渐加重，最后轻轻出锋。如"兆、包"两字。

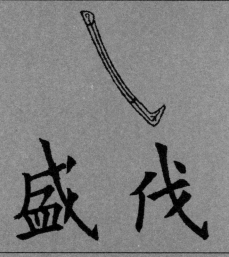

斜钩　欧阳询曾说："'乀'劲松倒折，落挂石崖。"意思是：斜钩要劲健、挺拔。写法是：藏锋（露锋）入笔，笔向下行，由重到轻，行至中段，笔力逐渐加重。有道是"纵戈之字，最忌弯曲无力"，如"盛、伐"等字，主笔斜钩决定字的成败，要反复临习。

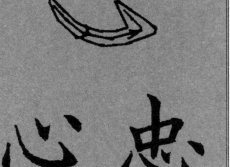

卧钩　宜露锋入纸，行笔时逐渐加重，行至末端轻轻回锋踢出。书写法则是：心钩不怕弯。如"心"字的三点要注意呼应。"忠"字的"中"部居中，"口"部形扁，左低右高；"心"部形扁右偏，托起"中"部。

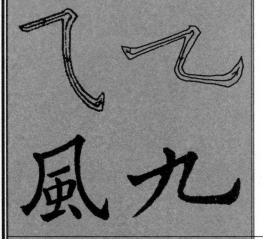

横折斜（弯）钩　横折斜钩的写法是：横画左低右高，折处高起下按，斜钩细劲，出钩爽健，如"风（風）"字。横折弯钩的写法是：横画左伸，取势要斜，折处突出；竖弯钩前段斜，中段圆健，后段右伸，出钩力道十足，如"九"字。

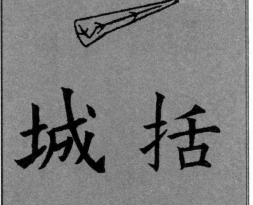

提　露锋起笔，笔锋下切后提起，直接向右上行笔。如"城、括"两字，都是左右结构，左让右，右边是字的主体。因此，提笔要收敛，有的出锋要短，有的碰到竖或竖钩即止。

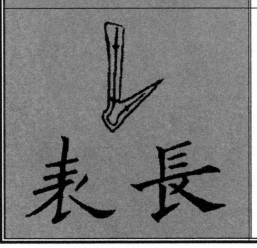

竖提　是竖加提的组合笔画，又称"竖右钩"，如"表、长（長）"两字。竖提本是一笔，欧楷分两笔书写，突出了提的作用。书写竖提的时候，要注意笔锋离纸面不可太远，要做到笔断意连。

《皇甫诞碑》笔法特点是露锋起笔为主，锋芒毕露，神清气爽；行笔中锋，细劲内敛；提按分明，转折劲健。与欧阳询《九成宫》平正刚健的笔画特点不同，它最能够代表欧书险峭俊朗的风格特征。

横平竖直，点画灵动　本碑虽然以险峭俊朗著称，但还是遵循楷书的基本原则，即"横平竖直，撇捺开张"。如"三"字，都是横画，间距均匀合理，平直刚劲；"州"字以竖为主，挺拔生动，柔中寓刚；"以"字左右呼应，点的出锋作用明显；"美"字上下各有两点，一呼一应，一起一落，都是通过侧点的出锋来展示灵动之美。

长横细劲，提画有力　俗话说：横是筋，竖是骨。本碑的横轻竖重，虽不像颜体楷书那样对比明显，但是其长横的细劲特征还是明显的。如"华（華）、牛"两字，有横有竖，其长横起笔、收笔重而中段细劲，竖画刚劲有力，使字筋骨老健，精神抖擞，兼具颜筋柳骨之美。"依、括"两字的提画虽是次要笔画，但也写得精神饱满。

撇捺开张，对比明显　本碑的撇捺往往是成对出现的，撇捺互为上下笔画时往往是撇轻捺重或撇短捺长，形成强烈的反差，增强了笔画的对比效果，使笔画的节奏感和视觉动感得以加强。如"东（東）、米、人、大"四字，撇画轻细收敛，而捺画粗重伸放，有江河入海流的痛快淋漓之感。

折角劲健，方圆兼施　本碑的折角有方有圆，或方中寓圆，圆中有方。如"强"字有四处折角，三方一圆，方圆兼施；"面（靣）"字上下两折皆方，刚劲有力；"高"字的折角外圆内方；"伯"字的折角圆润宽厚。因此，瘦劲是欧楷的一面而非全部，丰富的笔法，使欧楷更具有欣赏的内在价值。

长戈威武，弯钩圆转　本碑笔画收放对比强烈，如"伐、威"两字，为了突出主笔戈钩，其余笔画收敛；加上露锋起笔，锋芒毕露，使欧楷险峭俊朗，虎虎生威。此外，欧楷承上启下，笔画兼具汉隶的柔婉与俊美，从"见（見）、也"两字圆润宽展的弯钩中，可以清楚地看到这一点。

亻部　由短撇与竖组成，有的撇、竖相连，有的撇、竖分离。在字中，与右部穿插紧密，有的形窄，位置下垂，与右部高低错落，如"俗"字；有的形短，与右部形成左短右长，左收右放的对比，如"俄"字。

阝部　有的在左，如"随"字，右边笔画多，左让右，"耳钩"收紧，竖为左弧竖，回锋收笔，右边宽放。有的在右，如"郭"字，左边笔画多，结构收窄；右边部首宽短下垂，与左边高低错落。

力部　在不同的位置，大小、宽窄、长短不同。"力"在左，如"加"字，形宽大，与右边形成大小、长短对比。"力"在右，如"勃"字，形窄小，与左边长短、大小对比明显，左高右低，错落有致。"力"在下，如"幼"字，上小下大，上收下放。

氵部　一般出现在左右结构里，所占位置都不足三分之一。三点的写法有两种情况：一是上两点为侧点，下点为提点，如"泣"字；二是上点为撇点，中点为竖点，下点为提点，三点之间相互连贯，如"清"字。

土部　位置不同，写法有别。"地"字是左右结构，"土"部横短竖长，第二横写成提。"至"字是上下结构，"土"部独立，是字的主体部分，因此写得横平竖直，宽展大方。"基"字是上下结构，"土"在撇捺之间，是字的从属部分，横竖都要收敛。

扌部　横短竖钩长，短横不可平，呈斜势，有的是起笔重收笔轻，"提"画触到竖钩后，要不出锋或出短锋，整体左伸右缩，以让右部，各得其宜，如"持、挺"两字。

彳部　上撇短，下撇长，下撇起笔处位于上撇的中部，竖一律回锋收笔。如"行"字，双人旁粗壮窄短，以让右部，与右部穿插迎让，齐上不齐下。"待"字双人旁上点收缩，下部伸放，对比鲜明，整体纤细，在字中形瘦硬，与右部穿插紧密，疏密、虚实对比明显。

回 吁 回 名 史 名	**口部** 所在的位置不同,形状不一,大小有别,轻重有异。"口"在左,左让右,"口"部小而靠上,如"吁"字。"口"在中部,形扁平,便于竖撇穿过,如"史"字。而"名"字"口"在下,要支撑"夕"部,"口"不可写得扁而弱。
弓 張 强 張	**弓部** "弓"在左右结构中,左让右,一般是齐上不齐下,在不同的字里,"弓"部的出钩略有不同,临习时须仔细比较,如"强、张(張)"。
日 昆 昭 昆	**日部** 单写时,结体方整。作为部首,所在位置不同,长短、大小不一。"日"在左,左让右,形纵长,第四笔化横成提,是为了与右部照应,如"昭"字。"日"在上,形扁方,上宽下窄,与下部收放对比明显,如"昆"字。
王 璽 理 璽	**王部** 三横一竖,首尾两横重,中间一横轻,竖画粗而有力,结体平稳。"王"部在左,左让右,横短竖长,横呈斜势,末横变提,如"理"字。"王"在下,扁平宽展,下横托底,使字平正工稳,如"玺(璽)"字。
木 梁 林 梁	**木部** "木"在左,横短竖长,竖头上伸;撇长捺短,捺缩成点;整体左伸右缩,以让右部,如"材"字,注意"才"部的撇从右向左穿过竖钩,别具一格。"木"在下,横长而轻,竖钩短而粗,撇捺变成左右点,如"梁"字。
衤 襟 被 襟	**衤部** 侧点高起,撇折有的写成两笔,有的连写为横折撇,竖画亭亭玉立,右部两点或高或低,因字制宜。在字中,该部首形窄长,揖让右部,与右部穿插紧密,如"被、襟"两字。
米 粟 精 粟	**米部** 所在位置不同,纵横、长短、大小有别。在左右结构里,横短竖钩长,整体形窄长,左伸右缩,揖让右部,与右部穿插迎让,结体巧妙,如"精"字。在上下结构里,横长竖钩短,撇捺变点,与上两点呼应顾盼,向中聚拢;整体形宽展,与上部形成收放、大小对比,如"粟"字。
貝 質 贈 質	**贝部** 位置在左,形稍窄长,揖让右部,如"赠"字。位置在下,形稍宽短,与上部宽窄、大小对比明显,如"质(質)"字。

糸 編緯	**纟部**　两个撇折上小下大，有的撇折一笔写成，有的分成明显的两笔，但要做到笔断意连。下面三点从低到高依次排列。部首整体上收下放，在字中形体窄长，与右边穿插结体，如"编（編）、纬（緯）"两字。
言 誠誆	**言部**　单体以横画为主，间距均匀。作为部首，在左写得狭长。首点写成竖点，分割横画，左长右短；三横中首横最长，次横和下面两横最为轻短；"口"窄小，上宽下窄。此部首参差有致，与右边穿插错落，相向顾盼，如"诚（誠）、诓（誆）"两字。
足 路踰	**足部**　"口"呈长方形，上宽下窄，斜中取正；两横上短下长，下横托载左竖。"口"下中竖劲健，左短竖成撇状，右侧点不能低于左竖，末横呈斜势，与字的右边呼应。在字中形窄小，位置高低因字制宜，左右之间穿插结体，如"路、逾（踰）"两字。
車 輟軒	**车部**　横画略取斜势，长短参差。中部"日"框上宽下窄，横轻竖重；左竖略轻，右竖略重。中竖高挺，支撑部首，将部首分割成均匀的两半。此偏旁横多竖少，横轻竖重，在字中形窄长，方便右边结体，如"辍（輟）、轩（軒）"两字。
金 鑾鋒	**金部**　"金"在底部，与单体相比，主要压缩了三横之间的距离，形状变得扁平；撇捺开张，横轻竖重，覆盖严实，与上部衔接得体，如"銮（鑾）"字。"金"在左部，撇放捺收，横短竖长，整体短小，在字中位置靠上，与右边穿插结体，如"锋（鋒）"字。
隹 難雅	**隹部**　在字的右部，左边撇短竖长，撇陡竖正，竖在撇尾处起笔；撇为短直撇，竖是垂露竖，略带弧势。右边首点为竖点或撇点，四横长短参差，中竖与首点对正，如"难（難）、雍"两字。
馬 騎馳	**马部**　"马（馬）"字作为偏旁，与单体相比，显得窄长。上部三横左低右高，间距大致均等；两竖左长右短，左竖遮挡首横，右竖偏右。下部横折钩折处方圆兼济；四点简省为三点，前呼后应。在字中，此部首形窄，与右部穿插结体，如"骑（騎）、驰（馳）"两字。

寸 封 尋	**寸部** "寸"在字右,横画短,稍取斜势;竖钩长,细劲挺拔;侧点略偏上。在字中,此部首是字的主体,挺劲峭拔,与左边穿插结体,如"封"字。"寸"在字底,横长竖钩短,体形扁平,点贴紧长横,位置偏左,与竖钩平衡,如"寻(尋)"字。
彡 彰 須	**彡部** 三撇均为短撇,起笔处在一条直线上,互不相连。此部首的结体要点是:斜势,顺锋而下,不可长而无力。在字的右边,轻短靠上,如"彰"字。在字的左边,重而靠下,如"须(須)"字。
攵 教 故	**攵部** 上撇为直撇,横是左尖横,撇收捺放。上下两撇比较,上短而直,下长而弯。下部撇捺交点对准上撇撇头。此部首一般在字的右边,形体较宽,势向左倾,与左边穿插紧密,如"教、故"两字。
欠 歌 歐	**欠部** 上撇陡而短,横钩横轻钩重,下撇有短有长,略带弧形,最后一画是反捺。此部首形体或长或短,都在字的右边,有向左倾侧之势,左右穿插结体,斜中求正,如"歌、欧(歐)"两字。
八 首 公	**八部** 有两种写法:一是倒八字形,上开下合,左低右高;左点为上尖下圆的侧点,右点是两头尖的撇点,如"首"字。二是顺八字形,上合下开,左边是撇点,右边为侧点,左低右高,如"公"字。
亠 夜 玄	**亠部** 点为侧点或竖点,形态饱满或粗壮,位置因字制宜。横有长短,向右上取斜势,倾斜度因字而异。在字中,此部首有收有放,宽窄不一,受下部大小的影响,如"夜、玄"两字。
 尚 當	**小部** 先写中间一短竖,然后写左边出锋侧点,再写右边撇点,彼此呼应紧密。两点隔竖相望,笔断意连,一气呵成,如"尚"字。而"当(當)"字的小字头,中竖收缩成点,左右两点相应地与下横粘连。
宀 字 安	**宀部** 规范的写法是:中间一竖点,左边一垂点,然后一横钩。竖点上粗下细;垂点上尖下圆;横钩左低右高,横轻钩重,取势稍斜,如"字"字。另一种写法是:先写左边的垂点,再写横钩,宝盖头的点与下撇相连,如"安"字。

艹部 两个并列的"十"字大小有别，左低右高，呼应顾盼；左横大多是右尖横，右横大多是左尖横，针锋相对；两竖倾斜，上开下合。在字中，此部首峭拔劲健，爽利有神，与下部结体参差有致，如"莫、茅"两字。

罒部 形体扁平，左低右高，取斜势。横轻竖重，四竖间距匀称，左右两竖较为粗壮，下横托载左竖；外框上宽下窄，四角严整，如"蜀"字。而"罢（罷）"字字头形体宽扁，笔画细劲，横竖之间或断或连，疏朗空灵。

心部 卧钩由轻到重，钩向字腹；左点和中点侧势向右，右点侧势向左；三点形态各异，笔断意连，呼应顾盼。此字底形体宽扁，呈上仰之势，与上部形成上收下放、上窄下宽、上小下大的对比关系，如"志、忠"两字。

广部 点为侧点，位置偏右；横有长短，取势稍斜；撇有直撇、竖撇、柳叶撇等，直撇如竖，竖撇中段丰满，柳叶撇轻入尖出。部首整体点斜、横短、撇长，在字中形高峻，与内包部分相适宜，内包部分略向右偏移，如"府、康"两字。

辶部 首点为撇点或侧点，与横折折撇拉开一定的距离；横折折撇轻重变化自然，节奏感强，收笔处与首点基本对正；平捺一波三折，伸展逸放，托载上部。此部首作为左下半包围部首，内包部分宜靠近并高于其左部，如"远（遠）、迈（邁）"两字

灬部 主要有两种写法：一是两呼两应，前呼后应；前两点是收笔出锋的侧点，后两点是收笔不出锋的侧点，如"然"字。二是四点上合下开，间距均等，大小各异，形态有别，如"烈"字。总之，欧楷四点活泼灵动，通力协作，鼎力托住上部结构，使字虽然上重下轻，但仍然重心平稳。

皿部 四竖间距匀称，左边两竖右斜，右边两竖左斜，呈向内聚拢之态；横画上短下长，横折折处外突，方整刚劲；下部长横左缩右伸，略呈上凸之势，起承托作用。在字中，此字底宽扁，力托上部，使字安稳，如"监（監）、蓝（藍）"两字。

《皇甫诞碑》结体解析

　　《皇甫诞碑》是欧楷成熟时期的代表性书法作品之一，用笔可谓紧密内敛，刚劲不挠。在结体上中部收紧，外部开张；字形瘦长，间架稳固；结构严谨，疏朗自然；平中寓险，险中求正。具体分析如下。

胙 鴻 裂 憲	**排叠有序**　所谓"排叠有序"，指字的上下或左右各个笔画或各个部分，疏密匀称，笔画恰当。如"胙"字左右匀称，疏朗整齐。"鸿（鴻）"字是左中右结构，收放有度，主次分明。"裂"字是上下结构，上收下放。"宪（憲）"字是上中下结构，上疏朗，中扁平，下宽放并稳稳托住上部。	
之 之 斯 随	**避同就疏**　在处理字的笔画或结构时，尽量避免雷同，做到同中有异。如"之"字，碑中出现数十次，但写得各具特色，如点的写法不同，撇捺的断连有别。而避密就疏，如"斯"字，左高右低，错落有致；"随"字右边"有"的长横穿插，下部"辶"的点在左右空隙之间，可谓是见缝插针，巧妙妥帖。	
贾 罢 常 寄	**顶戴合宜**　从下往上叫顶，如"贾（賈）"，"贝"上顶"西"；"罢（罷）"字"能"上顶"罒"。从上盖下称戴，如"常"字的"⺌"往下戴在"吊"的上面；"寄"字的"宀"戴在"奇"的上部。不论是"顶"还是"戴"，上下的宽窄、大小要适宜，衔接要恰当。常言道，顶不过重，戴不可小，顶戴要合宜，结体方美丽。	
十 山 材 冠	**穿透插稳**　指字的笔画交错穿插，穿过的笔画要透彻、有力，如"十"字的竖画；插入的笔画要稳妥、刚毅，如"山"的中竖。穿插的另一重含义：指合体字中，部分与部分之间的衔接关系。如"材"字，右边的长撇与左边的穿插结体，"冠"字上下之间的穿插关系。合体字的穿插结体，能使字的结构紧凑合理。	
政 段 张 胙	**向背得体**　指左右结构的字形，有的"面对面"，称之为"向"；有的"背靠背"，称之为"背"。相向的不粘贴，相背的不分离。如"政、段"两字，左边向右势，右边向左势，它们面对面而不贴在一起。而"张（張）、胙"两字，一半势向左，一半势向右，左右间距不可太大，左右之间分而不离。	

方 之	
少 反	

形偏心正　大多数字的形体是方整端正的，但是有的字天然就偏向一边，偏左的如"方、少"两字，偏右的如"之"字。有的字双偏，如"反"字。这些字，不管是左偏、右偏，还是偏向两边，字的重心都要稳，结体时要形偏心正。

情 彰	
範 然	

主次礼让　字的左右或上下笔画有多有少，结体原则是少让多、次让主。如"情"字左让右，"忄"写得狭长，"青"为字的主体，写得宽展疏朗。"彰"字右边笔画少，形窄；左边主体笔画多，形宽。"范（範）"字笔画上少下多，上让下。"然"字笔画上多下少，少让多。总之，不管是少让多还是次让主，结体原则是分寸恰当，和谐美观。

四 圖	
凤 同	

疏密有度　书写带框的字，内外两部分要势态相宜，大小合度，要写得疏朗而不空洞，丰满而不拥挤，如"四"字形体扁平，"图（圖）"字形体方整，"凤、同"两字外实内虚，恰到好处。

其 必	
馭 虹	

呼应有意　结体上的呼应，有的是明显的，如"其"字的两点和"必"字的三点。这些笔画，往往通过出锋或笔画形状，可明显看出结体上的呼应。而有些字的结体呼应是不明显的，如"驭（馭）"字，左右之间是通过各自的倾侧姿势来呼应的；从细部看，"马（馬）"的三点由低到高排列，除了点画本身的呼应，也与"又"部呼应。"虹"字的"虫"部左倾，竖呈右弧，提画呼应；"工"部左缩右伸，左低右高，短竖右凸，照应左边。

旦 来	
君 起	

突出主笔　本碑的笔画在俯仰向背、长短轻重、参差避让和刚柔相济等结体法则之外，还要突出字的主要笔画，使字的精神通过主笔表现出来。如"旦"字的长横，托起整个字，使字总体安稳。"来"字突出"竖钩"，凸显字的骨气，使字挺劲峻拔。"君"突出长撇，"起"突出长捺，使字舒展飘逸。

隆 騎	
魏 建	

增减挪移　这是书法家为了字的美观，临时变通字的写法，在当时是符合法度的。如"坠（墜）"字本是上下结构，"土"部右移后变成了左右结构。如"骑（騎）、魏、建"等字，笔画有增有减，在当时是认同的，但书家也不是随意的。

　　《皇甫诞碑》的结体紧密、严整、清秀、俊朗、险劲，可谓是险而不绝，在中国书法史上自成一家，史称"欧楷"，对后世楷书影响深远。其主要特点有以下几方面。

華 表 重 令	**字形狭长，清秀劲键**　本碑用笔紧密内敛，刚劲不挠。点画重在提笔刻入，此为唐初未脱魏碑及隋碑的瘦劲书风所特有的笔法特点。如"华（華）"字横画之间收紧，突出了纵势。"表"字撇捺开张，秀劲飘逸。"重"字横多竖少，上撇长劲。"令"字撇捺挥洒，横点、竖点变换，字形化短为长。这些字的结体都突出纵势，字形狭长，风格清秀劲健，更符合汉字的审美习惯。
基 橫 瑞 分	**分布匀称，险中求平**　本碑的字总体横直相安，布白均匀。如"基"字横多竖少，间距匀称；"横"字左右穿插，紧而不密。但是，有的字如明代王世贞所云："率更书皇甫府君碑，比之诸帖尤为险劲。"如"瑞"字右边的"山"，侧立求险，"分"字斜中求正。
五 文 光 元	**承前启后，隶味浓郁**　从本碑书法中，我们可以看到有许多字直接取法于秦汉篆隶笔法。在笔意、气息、结体上，又很大程度地受到王氏父子书法的影响。具体而言，本碑中许多字的写法，是直接从隶书中继承过来的，如"五、文、光、元"四字。
東 美 泰 金	**敛形纵势，收放自如**　本碑结体严谨，字势狭长收敛。但字中笔画不乏舒放之势，多以长横或长竖、长撇、长捺、浮鹅钩等主笔拉长取势，尤其是捺画向右伸展，取势夸张而不张狂。中宫收紧，留白适中，结体紧而不拘，放而不溢。主笔和次笔对比十分明显。如"东（東）、美、泰、金"四字，像少女纤身细腰，衣裙飘飘，风姿翩翩。
碑 起 科 御	**整体规范，局部活泼**　本碑结体外形规整，有平正之态，极注意避密就疏、避同求异，能寓局部灵活多变于整体端庄严谨之中。往往会置换、增减笔画，或挪移位置。有的还融入行草笔意，有率意、飘逸、灵动之笔。如"碑"字右边省略撇画，"起"字左边中部的行书写法，"科"字右边两点相连，"御"字左边"彳"的草书处理。可谓各尽其妙，各得其宜。

一、工具与材料

　　"笔、墨、纸、砚"称为"文房四宝"。毛笔可以分为硬毫（狼毫）、软毫（羊毫）、兼毫（狼、羊毫混合）三大类。按笔毛的长短，可分为长锋、中锋、短锋。临写《皇甫诞碑》要选用弹性较好的兼毫笔或狼毫笔。笔以"尖、齐、圆、健"为佳。毛笔的使用原则是：大笔写大字，小笔写小字。宁可大笔写小字，也不可小笔写大字。用后要清洗干净，晾干备用。再说纸张，一般初学时，选用价廉物美的有格毛边纸，创作作品可以选用中档的半生半熟宣纸。至于墨和砚：可选用墨汁，用时摇匀，倒在砚台上，以不浓不淡为宜。

二、姿势、执笔和运笔

　　姿势　至于书写姿势，可坐可站。

姿势图

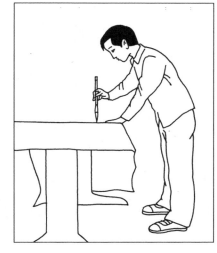

　　10厘米见方以内的字，一般坐着书写；对联等大字，则要求站着书写。1、坐姿：身体端坐，上身略前倾，腰不必太挺，全身放松，处于自然状态。两脚自然分开。左手压纸，右手悬腕或悬肘，运气挥毫。2、站姿：头俯、身躬、臂悬、足开。头部前倾，面部俯视桌面，与纸张保持一定的距离，方便书写，能够纵观全局。身略弯，胸略倾，腰腿自然放松。右手执笔，应悬腕悬肘，有利于书写时气息通畅。两脚自然分开，与肩基本同宽，左脚略前，右脚微后，身体居中平稳，调整气息，放松为宜。

　　执笔：执笔最普遍的，就是五字法，即："擫、押、勾、格、抵"。

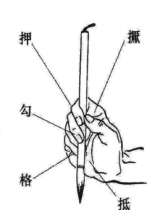

　　擫法：是拇指指面斜而仰地紧贴笔管，力由外向内的方法。

　　押法：是食指第一节斜贴笔管外方，力由外向内，和拇指配合，起固定笔管的作用。

　　勾法：是指中指指面由外向内勾住笔管，和食指配合，起压束笔管的作用。

　　格法：是指用无名指的甲肉从右下向左上顶住笔杆的方法。

　　抵法：是用小指紧贴无名指，以加强无名指上顶的力量。

　　以上五指，分工合作，固定笔管。执笔自然平稳，便于书写。

　　运笔　运笔又叫行笔，即笔在纸上移动，好比人在路上行走一样。运笔要靠手腕、肘、臂的移动，所以有志于学习书法的人，一定要做到"悬腕"，即手腕悬空。腕悬起来了，肘、臂自然而然地悬起，写字时才能使身上的气力通过臂、肘、腕、指传递到柔软的笔毫上。笔毫与纸摩擦，产生笔力。运笔的基本动作是提和按，笔在纸上移动时，往往是稍按即提，稍提即按，无数次的提按，再加上逆锋、回锋、轻重、快慢等多种变化，自然就构成了姿态不同的笔画。在运笔时，首先必须掌握中锋运笔，即笔毫中间部分的主毫始终在笔画的中线上行走，这样写出来的笔

画才圆满浑厚，富有立体感和力量感。

三、学习方法和要求

（一）读帖选字　在临写《皇甫诞碑》前，要尽量熟读碑帖，对文意要有大致的了解。在读的过程中，要仔细揣摩每个字的大小、长短、正斜。看清楚笔画，分明结构。尽量做到心中有数。选清晰字、规范字、常用字进行练习。

（二）笔画练习　点、横、竖、撇、捺等基本笔画，是构成汉字的基础，每一个书法家都有自己鲜明的个性特征，强化基本笔画的训练，是提高临摹能力的关键。对于初学者而言，希望先练大字，只有放大点画，熟悉并规范书写主要笔画，对每一笔画的起笔、行笔、收笔了然于胸，才能够从形似到神似。

（三）钩填训练　要做到形似，最直接有效的方法，是采用双钩描法摹写典型的例字，然后填写。所谓双钩描法，就是直接将薄纸蒙在范字上面，先用笔勾画出字的轮廓，然后书写。紧接着，采用单钩描法，勾画出范字的骨架，然后书写。

（四）对帖临习　所谓对临，就是一边看字帖，一边书写。写得越像越好。先是看一笔，写一笔。然后学会看一部分，临写一部分。稍熟之后，要尽量看一字写一字，最后过渡到看几个字或一行字，写出几个字或一行字来。对临时，要尽量通篇临习，然后又选出典型字来反复临习。从个别典型例字临写到通篇临写，又从通篇临写到个别典型例字临写，这样反复交替进行。

通篇对临时要从整体上去把握《皇甫诞碑》的精神：字的大小、长短、胖瘦；行距间的宽窄，正斜；字与文章的内容的关系，体会作者的情感变化与字体大小、长短、正草之间的关系。体会作者书写时的心境。"对临"时要"忘我"，力求"形似"。

（五）背临与意临是对临写的升级，要不看《皇甫诞碑》而能够写出字帖的意韵来。如果对照字帖，背临的根本不像，就说明没有"吃"透原帖。背临是默写，写像了，就说明掌握了。而"意临"则是对字帖的范文范字的笔画、结构等了如指掌，临写者还掺入自己的审美观，能够一气呵成地临写出整段的作品。力求与古人心神相通，即求得"书道"中的"神似"。

很多爱好书法的朋友临习了一段时间，就开始尝试书法创作。这种创作，一般分为三个阶段，即：集字，临创，独立创作。

（一）集字创作　是从原碑帖中选取一个一个的单字，按照一定的形式，重新进行组合，组成一幅全新的书法作品。集字之前，要了解常用的书法作品形式。常见的有：斗方、条幅、中堂、扇面、对联、手卷等。斗方类似中堂。扇面有团扇、芭蕉形扇，都是常用的实物。

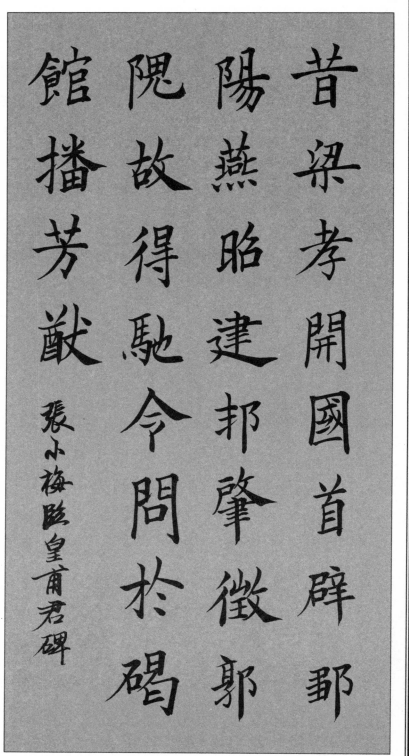

对临

于時山東之地俗異
民澆雖預編民未行
聲教詔公持節為河
北河南道

李小山節臨皇甫君碑

意临

对联分上下两幅，字数相等，词性相同，一般还有横批。

集字的难度在于如何处理好字与字之间的关系，有时，在不改变原字风格的基础之上，对单字或偏旁进行适当的调整或拼凑。但是，一定要与原帖的风格保持一致。

1、斗方：是中国传统的书法作品形式之一，一般是将四尺的宣纸对开，裁成四张正方形纸片，在这方形的宣纸上书写的书法作品，称为书法斗方。也可把四尺宣纸裁为八份，称为"小品斗方"。内容最少的，可以写一个字。也可以写四个字，或者是更多的字。传统的书法样式是从右到左，从上到下进行排列，如"名垂青史"。当然，一幅完整的书法作品，还要在后面或下面另起一行，题写落款，一般包括书写时间和书写者姓名等。

2、横幅：是中国传统的书法作品形式之一，因其不受纸张大小的限制，而广受书法爱好者的欢迎。一般可以将四尺或六尺宣纸对裁，成为两张横幅。内容可以是两个字、三个字、四个字，一首诗或一篇文章。横幅的落款很灵活，可以是书法作品的左边另起一行，也可以在书法作品的下面地格上落款。如图。

3、扇面：有折扇和团扇之分。

折扇：上宽下窄，如果每行都写满，必然会造成上松下紧的局面，因此可以采用一行多字，一行少字，参差错落的排列，来避免这种情况。

团扇：也叫"宫扇"、"纨扇"。因形似圆月，且宫中多用之，故称团扇、宫扇。它是一种圆形有柄的扇子。宋以前称扇子，都指团扇而言。我们可以把"素秋起劲草，忠烈彰东郡"，按照外圆剪下，按上扇柄即可。

4、条幅：为竖长条，长宽比例并不固定，而是根据字数的多少和实际的

名垂青史

集字（斗方）

高风亮节

集字（横幅）

二一三

需要来确定。一般有单幅、双幅和多幅的。但要讲究"字、厅、幅"三适宜。

5、中堂：一般为方形或长方形，一般的比例为2：1或3：1左右。但是，大小都是根据厅堂的实际需要来确定。

6. 条幅：条幅与中堂，格式上没有大的差别，条幅狭长些，中堂方正些，具体大小要根据实际的厅堂宽高来决定。一般来说，书写条幅或中堂作品，要先计算好字数，要以美观、端庄为原则，最后一行最少要两个字。留下落款的空白，落款安排要恰当，再盖上印章。

集字（团扇）

（二）临创阶段　是在集字创作的基础上，对集字作品反复临习，是集字创作到独立创作阶段的过渡时期。这一时期，对书帖的依赖程度较大。

（三）独立创作阶段　要注意以下几点：

第一、选择合适的笔、墨、纸、砚。不必样样都新，最好是用过一段时间，已经是得心应手的工具。

第二、选择合适的内容，理解所选内容的意思，尽量能熟读成诵。如果是自己的诗文则更佳。如王羲之的《兰亭集序》、颜真卿的《祭侄文稿》等不朽名作，都是书家情动于中，而形美于外的结果。

第三、明确作品的形式，是中堂，还是斗方，是条屏还是扇面，是长卷还是书信。

第四、要进行严格的计算，即谋篇布局，然后选择合适的时间、地点、进行书写。

四、临习提示

（一）运笔要笔到力到，中锋运笔，写出的字才会笔画饱满，劲健有力。避免侧向拖笔，拉笔。（二）分清露锋与藏锋，欧阳询的《皇甫诞碑》起笔虽然以露锋为主，但是藏锋起笔的也不少。（三）欧楷结体紧凑，布白匀称，但不小气。（四）欧楷结字险中求平而不怪诞。（五）书写时蘸墨要恰当，过多毛笔会滴墨，过少书写过程干涩。蘸一次墨至少要将一个字写完整，尽量多写几个字，做到点画呼应，血脉通畅，顾盼生姿。

故人西辞黄鹤楼　烟花三月下扬州　孤帆远影碧空尽　唯见长江天际流

李白诗　子生书

创作（中堂）

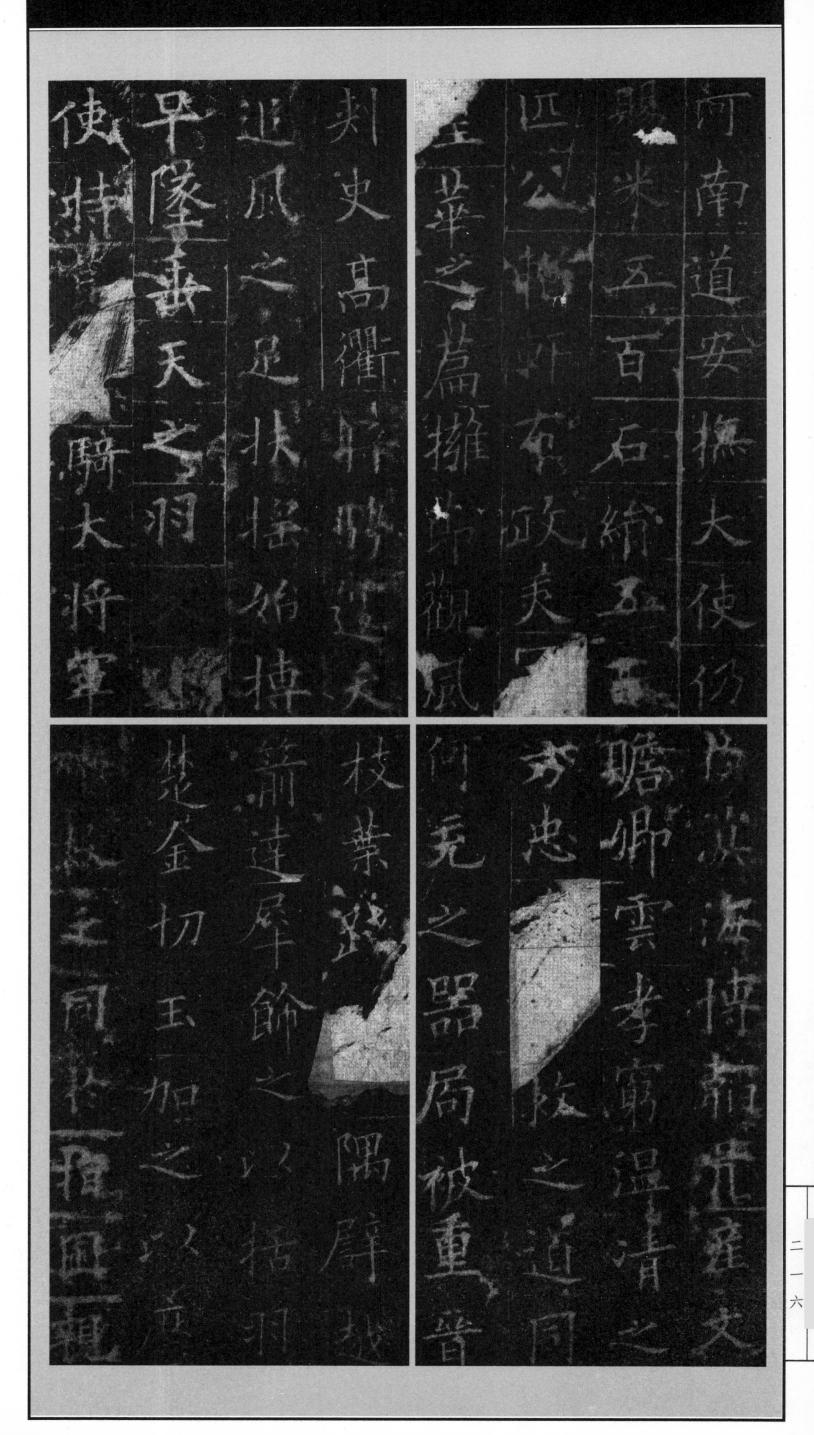

《皇甫诞碑》阅读理解

【原文】

随（隋）柱国、左光禄大夫、弘义明公、皇甫府君之碑。

银青光禄大夫、行太子左庶子、上柱国、黎阳县开国公于志宁制。

夫素秋肃煞（杀），劲草标于疾风；叔世艰虞，忠臣彰于赴难。衔须授命，结缨殉国，英声焕乎记牒，徽烈着于旂（qí，读旗）常。岂若衅（xìn，同衅）起萧墙，祸生蕃（fán，读凡）翰，强逾（yú，读愉）七国，势重三监。其有蹈水火而不辞，临锋刃而莫顾，激清风于后叶，抗名节于当时者，见之弘义明公矣。

君讳诞，字玄宪，安定朝那人也。昔立效长丘，树绩东郡，太尉裂壤于槐里，司徒胙（zuò，读坐）土于酺（ér，读而）门。是以车服旌其器能，茅社表其勋德。铭功卫鼎，腾美晋钟，盛族冠于国、高，华宗迈于栾、却，备在史牒，可略言焉。

曾祖重华，使持节、龙骧将军、梁州刺史。润木晖（辉）山，方重价于赵璧；媚川照阙（què，读却），曜（耀）奇采于随（隋）珠。祖和，雍州赞治，赠使持节、散骑常侍、车骑大将军、仪同三司、胶泾二州刺史。高衢（qú，读渠）将骋，遽（jù，读巨）夭追风之足；扶摇始抟（tuán，读团），早坠垂天之羽。父璠（fán，读凡），使持节、骠（piào，去声，读票）骑大将军、开府仪同三司、随州刺史、长乐恭侯。横剑椑（bì，读毕）枑（hù，读互），威重冠军；析瑞蕃（fán，读凡）条，声高渤海。

公量包申伯，禀嵩山之秀气；材兼萧相，降昴（mǎo，读卯）纬之淑精。据德依仁，居贞（正）体道。含章表质，讵（jù，读巨）待变于朱蓝；恭孝为基，宁取训于桥梓（zǐ，读子）。锋剸（tuán，读团）犀象，百练（炼）挺于昆吾；翼掩鸳鸿，九万奋于溟海。博韬胥（xū，读虚）产，文赡卿云。孝穷温凊（qìng，读庆）之方，忠尽匡救之道。同何充之器局，被重晋君；类荀攸之宏图，见知魏主。斯故包罗众艺、囊括群英者也。

起家除周毕王府长史。策名蕃牧，则位重首寮（liáo，读僚）；袨（xuàn，读炫）服睢（suī，读虽）阳，则誉光上客。既而苍精委驭，炎运启图。作贰边服，实资令望，授广州长史。悦近来远，变轻訬（chāo，同抄）于雕题；伐叛怀柔，渐淳化于缓耳。蜀王地处维城，寄深磐石，建旟（yú，读于）玉垒，作镇铜梁，妙择奇才，以为僚佐，授公益州总管府司法。昔梁孝开国，首辟邹阳，燕昭建邦，肇征郭隗（wěi，读伟）。故得驰令问（闻）于碣馆，播芳猷于平台，以古方今，彼此一也。

寻除尚书比部侍郎，转刑部侍郎。趋步紫庭，光映朝列；折旋丹地，誉重周行（háng，读航）。俄迁治书侍御史。弹违纠慝（tè，读特），时绝权豪；霜简直绳，俗寝贪竞。随（隋）文帝求衣待旦，志在恤（xù，读序）刑，咒（祝）网泣辜，情存缓狱。授大理少卿。公巨细必察，同张季之听理；宽猛相济，比于公之无冤。但礼闱务殷，枢辖寄重，允膺此职，实难其人。授尚书右丞。洞明政术，深晓治方，臧否自分，条目咸理。丁母忧去职。哀恸里闾，邻人为之罢社；悲感衢路，行客以之辍歌。孝德则师范彝伦，精诚则贯微幽显。虽高曾之至性，何以加焉。寻诏夺情，复其旧任。

于时山东之地，俗阜民浇，虽预编民，未行声教。诏公持节，为河北、河南道安抚大使，仍赐米五百石、绢五百匹。公轺（yóu，读游）轩布政，美冠皇华之篇；拥节观风，荣甚绣衣之使。事讫反（返）命，授尚书左丞。

然并州地处参墟，城临晋水，作固同于西蜀，设险类于东秦，实山河之要冲，信蕃服之襟带。授公并州总管府司马，加仪同三司。公赞务大邦，声名藉甚，精民感化，黠（xiá，读霞）吏畏威。属文帝剑玺（xǐ，读喜）空留，銮跸（bì，读毕）莫反。杨谅率太原之甲，拥河朔之兵。方叔段之作乱京城，同州吁（xū，读需）之挺（shān，读山）祸濮（pú，读葡）上，虽无当璧之兆，乃怀夺宗之心。公备说安危，具陈逆顺，翻纳魏勃之策，反被王悍之灾。

仁寿四年九月，薨（kè，读课）从运往，春秋五十有一。万机起歼（jiān，读坚）良之叹，百辟兴丧予之悲。切孔氏之山颓，痛杨君之栋折。赠柱国、左光禄大夫，封弘义郡公，食邑五千户，谥曰明公，礼也。丧事所须，随由资给，赐帛五千段，粟三千石。

惟公温润成性，凤表白虹之珍；黼（fǔ，读斧）黻（fú，读浮）为文，幼挺雕龙之采。行己穷于六本，蕴德包于四科，延阁、曲台之奇书，鸿都、石渠之秘说，莫不寻其枝叶，践其隩（yù，读欲）隅（yú，读余）。譬越箭达犀，余之以括（栝）羽；楚金切玉，加之以磨砻（lóng，音龙）。救乏同于指囷（qūn），亲识待其举火，进贤方于推毂（gǔ，读谷），知己俟以弹冠。存信舍原，黄金贱于然诺；忘身殉难，性命轻于鸿毛。齐大小于冲襟，混宠辱于灵府，可谓楷模雅俗，冠冕时雄者也。方当亮采泰阶，参综机务，岂谓世逢多故，运属道消，未展经邦之谋，奄钟非命之酷。

世子民部尚书、上柱国、滑国公无逸，以为邢山之下，莫识祭（zhài，读债）仲之坟；平陵之东，谁知子孟之墓。乃雕戈勒石，腾实飞声，树之康衢，永表芳烈。庶葛亮之陇，锺生禁之以樵苏；贾逵之碑，魏君叹之以不朽。乃为铭曰：

殷后华宗，名卿胄系。人物代德，衣冠重世。逢时翼主，膺期佐帝。运策经纶，执钧匡济。门承积庆，世挺伟人。夜光愧宝，朝采惭珍。云中比陆，日下方荀。抑扬元辅，参赞机钧。王（玉）叶东封，贰图北启。伏奏青蒲，曳（yè，读夜）裾（jū，读居）朱邸（dǐ，读底）。名驰碣石，声高建礼。珥笔宪台，握兰文陛（bì，读毕）。分星裂土，建侯开国。辅藉正人，相资懿德。中台辍务，晋阳就职。望重府朝，誉闻宸极。乱阶蔓草，灾生剪桐。成师构难，太叔兴戎。建德效节，夷吾尽忠。命屯道着，身殁名隆。牛亭始卜，马鬣（liè，同鬛）初封。翠碑刻凤，丹旆（pèi，读配）图龙。烟横古树，云锁乔松。敬铭盛德，永播笙镛（yōng，读庸）。

银青光禄大夫欧阳询书。

注：原文括号里的仿宋字表示通用字。

【译文】

隋柱国、左光禄大夫、弘义明公、皇甫府君之碑。

银青光禄大夫、行太子左庶子、上柱国、黎阳县开国公于志宁撰文。

当寒秋来临、万物凋败之时，坚韧的草木能在疾风中显示出它们的顽强；

当末世衰败、艰难困苦之际，有忠义之心的大臣在奔赴国难中表现出他们的气节。

所以古代有口含胡须、慷慨就义的儒将温序，有从容系好帽带、以身殉国的许多仁人志士。他们的英名彪炳于史册，他们的气概如大旗迎风招展。但是，古代忠臣烈士的艰难处境，哪能与隋朝相比呢？隋朝面临祸起萧墙之内、乱由兄弟大臣引起、不断扩张的势力超越西汉七国、专横跋扈的威权胜过西周时期武王所加封的"三监"（即卫、鄘、邶三地的王侯）这样混乱动荡的局面。当此危难之际而赴汤蹈火、临危不惧、流芳于后世、扬名于当时的英雄，那就要数弘义明公皇甫大人了。

皇甫君名诞，字玄宪，是安定郡朝那县人。皇甫氏的先人，有春秋时期在长丘打败北狄，受封于彤门的司徒皇甫父子；有东汉时代立功于东郡，受封为槐里侯的太尉皇甫嵩。所以，华丽的车驾和衣服显示出他们的显赫地位，宗庙和祠堂标志着他们的功德。他们的功勋美德镌刻在钟鼎之类的器物上，子孙荣宠不亚于古代齐国的国子和高子，宗族昌盛超过了古代鲁国的柬氏、却氏家族。这些都详细记载在谱牒中，这里可以略而不述了。

皇甫君的曾祖父皇甫重华，官至使持节、龙骧将军、梁州刺史。他像一片美玉，为山林草木增添色泽；他像一颗明珠，使河流宫阙闪耀光辉。祖父皇甫和，曾任雍州赞治，赠使持节、散骑常侍、车骑大将军、仪同三司、胶州和泾州二州刺史。他富有雄才，却英年早逝，是一匹尚未驰骋而夭折的追风骏马，是一只有凌云之志却坠落的冲天大鹏。父亲皇甫璠，官至使持节、骠骑大将军、开府仪同三司、随州刺史、长乐恭侯。他　剑立于阵前，威风震慑军营；拜官封爵，

美名驰于渤海。

　　皇甫君有西周申伯那样的气度，禀受嵩山的灵秀之气；他的才能可与汉代名相萧何相比，是降生于人世的昂星之精。他以仁德立身，躬行正道。他心存美德，外表朴素，就像一块纯洁的白绢，无须用红色、蓝色去点缀；他谨守恭敬孝顺的道德准则，又何必要以桥木、梓木的寓言来形容他的孝顺呢？他像一把能斩断犀牛和大象的利剑，以百炼精钢般的躯体挺立在昆吾山上；他像一只展翅高飞的大鹏鸟，搏击于九万里的沧海之上，小小的鸳鸯和大雁，哪能与大鹏相提并论。他像春秋时代伍子胥、子产那样富有韬略，像汉代司马相如、扬雄那样文采飞扬。他事亲至孝，冬日为长辈温被，夏天为长辈凉席；他竭忠为国，匡扶正道。他有受到晋代君王重用的何充那样的才略，有受到三国曹操赏识的荀彧那样的抱负。他是多才多艺、众善兼备的英才。

　　皇甫君起家为官，初任周毕王府长史。在王府的幕僚中，他的才能、地位首屈一指；在王府的花园里，他盛装华服，他的荣耀可与东汉梁孝王身边的上等宾客司马相如等人相比。后来，苍帝之精、火德之运开启新国，文帝建立了隋朝。那时边境发生叛乱，需要德高望重的人前去镇守，于是他被任命为广州长史。他使远近的少数民族前来臣服，使雕额文身、浮躁轻率的边疆部落改变风俗；他平乱安民，使尚未开化的儋耳民风变得淳朴。那时，蜀王杨秀任益州总管，他是皇帝的宗族，担负着辅佐王室的重任。他驻军于玉垒山，镇守铜梁一带，需要选用有才能的人担任幕僚，于是授予皇甫公为益州总管府司法。汉代梁孝王开国立业，首先延请邹阳，从此邹阳的美名传播到平台之上；战国时代燕昭王为复兴燕国，最早征聘郭隗，那时郭隗的名声显扬在碣石馆中。以这些古代的贤才与皇甫君相比，情况完全一样。

　　随后不久，他出任尚书比部侍郎，又转任刑部侍郎。他进入京城，位列朝臣；他揖让于宫殿，名声传遍朝野。很快又迁任治书侍御史。他弹劾违法乱纪者，使权贵豪强一时绝迹；他惩治邪恶之人，使贪婪竞进的风气受到遏制。隋文帝早起晚睡，志在用宽和的刑法来治理国家，他推行仁政，怜恤罪人，宽缓刑狱。于是授予皇甫君大理少卿的职务。皇甫君在审理案件中，像汉代张释之、于公那样，巨细必察，宽严相济，秉公断案，因此没有被冤枉的人。而尚书省的公务繁忙，责任重大，很难找到能够胜任的人才。于是又任命皇甫公为尚书右丞。皇甫公深谙政治，通晓治理方法，使善恶自分，各项政务条理分明。由于他母亲去世，他离职守孝。守孝期间，他的悲恸感动了邻里，使邻居们也停止了社祭的庆祝活动；他的哀伤感染了路人，使路上行人也停止了歌唱。他的孝心美德是百姓的典范，他的赤诚之心天地可鉴。即使是古代事亲至孝的高柴和曾参，恐怕也没有超过他。不久，朝廷下诏"夺情"，要他提前脱下孝服，恢复他的官职。

　　那时的山东一带，百姓富裕，但风俗浇薄，平民虽然编入户籍，但缺少教化。朝廷下诏，任命皇甫公为持节，出任河北、河南道安抚大使，并赐米五百石、绢五百匹。皇甫公身居御史之职，传布朝廷政令，具有大使的风范，他持节考察民情，荣耀可与汉代的绣衣使者相比。事情办好后，他返回朝廷禀报，被授予尚书左丞。

　　那时汉王杨谅任并州总管，而并州地处参星的分野，城临晋水，关塞的坚固和险要如同西蜀和东泰，真正是山河的要冲、护卫京城的重地。于是，朝廷授予皇甫公并州总管府司马，加仪同三司。皇甫公协理这样的大邦，声名更加显赫，他使精明的小民得到感化，使奸猾的官吏受到威慑。此时恰逢隋文帝驾崩，杨谅率领太原、河朔的兵力反叛，仿效春秋时代郑国的共叔段作乱京城，如同春秋时代卫国的州吁引发祸端。杨谅虽然没有获得帝位的征兆，却怀有篡夺宗庙的贼心。

　　皇甫公向杨谅详细地陈说安危状况，仔细分析顺逆的态势。但杨谅却听信了像西汉魏勃那样的奸臣的计策，反而把像西汉王悍那样的忠臣皇甫公谋害。隋仁寿四年（604）九月，皇甫公溘然长逝，年仅五十一岁。皇帝为失去这样

的良臣而叹惜，百官难以抑制悲痛的感情。这种悲切的情景，如同孔圣人逝世，山岳崩裂，杨氏的天下从此失去了一位栋梁之材。朝廷赐赠皇甫公为柱国、左光禄大夫，封为弘义郡公，食邑五千户，谥号为明公，这是对他的礼遇。丧事所需要的一切人力、物品，都由朝廷供给，并赐帛五千段，粟三千石。

皇甫公的品性温和美好，自幼就养成白虹贯日般的慷慨气节。他文采出众，从小就有雕龙画凤般的优美文笔。他的言行表现了儒家提倡的"六本"（孝、哀、勇、能、嗣、力），他的品德和才能体现了儒家的"四科"（德行、言语、政事、文学）。他博览群书，延阁、曲台所藏的奇书，鸿都、石渠所藏的秘说，他无不详细阅读，深刻体会其中深奥的道理。这就好比用越山之竹做的锋利的箭，足以穿透犀牛皮，又加上箭尾有羽毛装饰；好比楚地的金刀可以切玉，又加之以精心的打磨，可以说真是尽善尽美了。他求助物质贫乏的人，有三国东吴鲁肃分粮给周瑜那般慷慨；他关心亲朋故旧，亲眷都依赖他过日子；他诚意纳贤，有古人为贤者推车前进的遗风；他善待知己，朋友因他的援助而步入仕途。他注重信义，视一诺胜过千金；他舍生忘死，视性命轻于鸿毛。他心胸宽广，包容万物，他襟怀坦荡，宠辱不惊。真可谓雅俗共同推举的楷模，当时英才中的俊杰。正当他青云直上、为国重用之际，却不料世事多变，突然遭遇不幸。他还未施展经邦治国的才能，就惨烈地死于非命。

皇甫公的长子是民部尚书、上柱国、滑国公皇甫无逸。他担心后人遗忘皇甫公的坟茔所在地，就像邴山之上春秋时代郑国大夫祭仲之坟、平陵之东汉代重臣霍光之墓，都无人可识。于是便刻石立碑，颂扬其父的功业和声名，并立在墓前的大道旁，永传美名。从此这块墓地，就能像当年钟会祭扫过的诸葛亮的坟墓、魏明帝凭吊过的贾逵的碑碣那样，不再有人来打草砍柴，留传久远。于是镌刻铭词，曰：

您是殷商贵族的子孙，是名门的后裔。皇甫氏世代相承，人才辈出。他们逢时而起，投奔明主，应运而生，辅佐圣帝。他们运筹帷幄，执掌经纶。他们身居要职，匡扶正义。皇甫氏的门庭积善积庆，伟大的人物世世不绝。您是人间少有的英才，夜光之璧因您而失色，朝采美玉因您而无光。您的才能就像晋代云间的陆云、日下的荀隐。您是辅佐朝廷的大臣，参与国家的机要。大隋兴起，文帝登基，你任职于皇帝的内庭，往来于公侯的门第。您的美名传遍了碣石馆内，您的声誉响彻在建礼门中。您簪笔上朝，任职于台阁，处理政务，效命于宫廷。诸侯建国，分封于外，需要正直的人加以辅佐，需要德行美好的人协理政务。于是，您离开中央，来到山西，就任于并州总管府。您的威望重于王府，您的声誉远达朝廷。谁料蔓草生于阶下，灾祸起于王侯。汉王杨谅率兵反叛朝廷，就像春秋时代的成师争夺王位，就像共叔段兴兵叛乱，而您就像汉代赵相建德、楚王太傅赵夷吾那样，为国尽忠，彰显气节。您性命丧失，道义常在，身躯已亡，美名永存。墓址已经选定，黄土刚刚堆起。石碑上的凤形已经刻就，旗帜上的龙图已经画成。苍烟笼罩着古树，阴云锁住了乔松。我们在此恭敬地铭刻您的勋德，让它永远被后人传诵。

银青光禄大夫欧阳询书。